design

設計概論 | 新設計理念的思考與解析

| 林崇宏・黃益峰 編著 |

Introduction to Design Theory
New Design Concept Thinking and Analysis

全華圖書股份有限公司

推薦序
Preface

　　在這 21 世紀初臨的時代，設計領域已愈來愈多元化，設計活動也隨著社會的進步而不斷創新與變革，新的設計理論研究已不再只是探討設計本身的問題；更深入探索文化的提升、社會價值觀的認知問題。藉由對「設計概論」理念的認識，正可好好思考這些問題的根本與淵源。設計概論有「設計理論」與「基礎思考」兩大主流，是初學設計者所需培養的學理基礎，其主要目的在建立學生正確的設計概念，並對設計的責任與使命有初步的認識。這也是國內外各設計相關科系新生，都必須修習設計概論課程的主要原因。

　　而在國內的設計教學課程中，「設計概論」是否已受到大部分教師和學生的重視呢？確實有待我們一起努力以赴。東海大學工業設計系林崇宏講師，有鑑於在設計教學與研究上的需求，乃利用其授課心得潛心撰寫「設計概論」著作。崇宏君畢業於以基礎設計教學聞名的美國紐約普拉特設計學院 (Pratt Institute)，有感於本身對設計學理研究的不足，他更遠赴英國中央英格蘭大學 (University of Central England) 進修設計博士學位，研究設計理論與設計方法，對於他孜孜不倦的學習精神，本人實感佩服。

　　本著作的研究方法是從現代社會文化的需求，探討設計如何整合與應用於科技、美學的概念，由最初的基礎原理、設計史學的認識，到影響設計形式的社會、文化、生態環境、科技發展、及理性的設計思考問題等因素。本書以此理念為重心，透過作者系統化的整理，以「思考 (Thinking)」、「評論 (Critique)」及「分析 (Analysis)」三大方法，來探討設計的理論基礎，其所論述的設計觀念與內涵相當新穎、豐富，實為一本不可多得的優良研究著作。相信藉由作者的觀念，將可提供設計初學者正確的導引，及作為關心設計人士的參考。本人除欽佩崇宏君的勤學與研究精神外，在此更特別給予推薦與共勉。

國立雲林科技大學 名譽教授

游萬來

作者序
Preface

　　設計教育爲百年樹人之工作，其中，尤以設計概論之教學更具挑戰性。本書主要在建立學生基本的設計概念，而改版的方向，著重在更新舊有的設計資訊，重新論述文化與科技的平衡點和創新設計理念之學理基礎。此外，加強搜尋各種設計相關領域的資料，如：文化產業、建築、工業設計、視覺設計、流行、電子商品、多媒體等設計專業，並將資料整理歸納出一套系統化且符合設計初學者程度之內容架構。而在圖片資料上的收藏上，則含括各種最新的設計資訊與作品，呈現予讀者最新的設計成果與生活型態模式，使讀者不至於與現實的科技社會時代脫節。

　　本書自 2000 年第一刷出版至今已二十年之久，承蒙設計界各位教師前輩與同學的厚愛，使敝人有機會與動力再爲此書增添新知，並將更好的內容呈現予諸位讀者。本書的改版，除了增加圖片並汰換舊圖外，更增加了許多大家所關心的設計議題，例如：文化產業、數位科技、品牌策略、產品設計、綠色設計、設計素養等；而在文字的撰寫上，則儘量引導讀者對設計概念寬廣領域的認知。

　　設計知識是無止境的，隨著電子科技的進步，設計概念的發展也因此產生大幅的調整與變化，本書改版期間，也受到幾位大學的師長與學弟的來電指教，本人內心實感謝萬分，盼能精益求精，提供設計後學更豐富的設計概論學習寶庫，則不枉此書之編著。

　　本書之改版，得全華圖書編輯群好友的協助，經總編王博昶帶領的團隊之專業編輯與潤稿，在此銘謝，同時也期盼設計界之先進好友，能賜予最寶貴的意見，不甚感激！

林崇宏

目次
Contents

第一篇　設計理念

本篇目標

　　探討設計的新研究領域定義與思考模式，藉此了解新的設計理念與方法。在對設計概念有新的認識與見解後，再導入資訊科技與設計、哲理思考等因素，進而定義出設計師所該具備的素養。

1-1 導論

一、前言

設計（Design）是一門多元化的領域（Aspect），它不僅是技術（Technology）的化身，同時也是美學（Aesthetics）的表現和文化（Culture）的象徵。

設計行為是一種知識的轉換、理性的思考、創新的理念及感性的整合，其所涵蓋的範圍相當廣泛，舉凡與人類生活及環境相關的事物，都是設計行為所要發展與進化的範疇。在九〇年代前，一般在學術界中將設計的領域歸納為三大範圍：產品設計（Product Design）、視覺設計（Visual Design）與空間設計（Space Design），這是依設計內容所定出的平面、立體與空間元素之綜合性分類描述（圖 1-1、1-2）。但到了九〇年代後，由於電子與數位媒體技術的進步與廣泛應用，設計領域自然而然地又產生了「數位媒體」領域，使得在原有的平面、立體和空間三元素外，又多出了一項四度空間之時間性視覺感受表現元素。此四種設計領域各有其專業的內容、呈現的樣式與製作的方法。

圖 1-1　平面圖形。田中一光的海報作品《日本舞蹈》。

隨著人類生活型態的演進，設計領域的體驗漸趨多元化，然其最終的目標卻是相同的——提供人類舒適而有品質的生活。例如：產品設計提供人類高品質的生活機能，包括：家電產品、家具、資訊產品、交通工具和流行商品等；視覺設計提供人類不同的視覺震撼效果，包括：包裝設計、商標、海報、廣告、企業識別和圖案設計等；空間設計則可提升人類在生活空間與居住環境的品質，包括：室內、展示空間、建築、櫥窗、舞臺、戶外空間設計和公共藝術等（圖 1-3）。

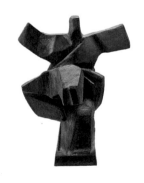

圖 1-2　立體雕塑。朱銘的《太極》。

而數位媒體更是跨越了二度及三度空間之外另一個層次的心靈、視覺、觸覺與聽覺的體驗，其中包括：動畫、多媒體影片、網頁、網際網路、視訊及虛擬實境等內容（表 1-1）。

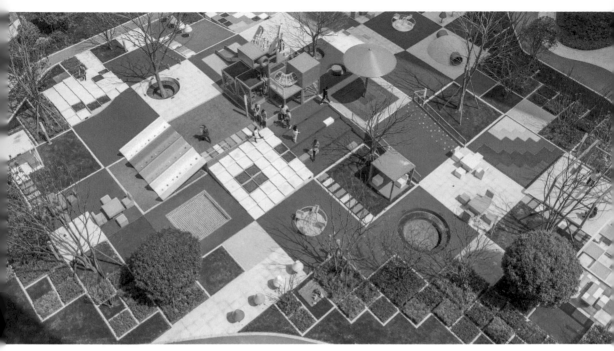

圖 1-3　環境空間。「100architects 佰築」於中國四川設計的 Pixeland 像素樂園。它將不同的
戶外設施組合在一個整體空間中，如特色景觀、兒童遊樂設施、成人休閒設施等。

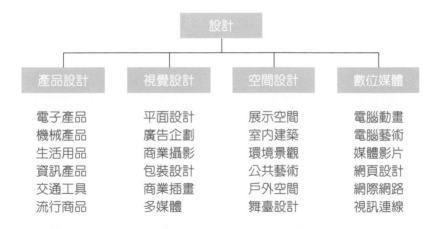

設計			
產品設計	視覺設計	空間設計	數位媒體
電子產品	平面設計	展示空間	電腦動畫
機械產品	廣告企劃	室內建築	電腦藝術
生活用品	商業攝影	環境景觀	媒體影片
資訊產品	包裝設計	公共藝術	網頁設計
交通工具	商業插畫	戶外空間	網際網路
流行商品	多媒體	舞臺設計	視訊連線

表 1-1　設計領域分類。

自人類誕生以來，因知識的發展、新方法的研究、新創意和構想的持續探索，使我們得以製造出愈來愈好的新事物。隨著數位媒體科技的發展，許多商品設計與平面、空間設計也都順應趨勢，使用數位的技術或工具來進行各項成品的製作與表現。例如：產品設計使用 PRO/E、SolidWorks、Catia 等繪圖軟體，可表現逼真的產品外觀與細部設計；平面設計應用 Photoshop、Illustrator、InDesign 等軟體處理作品的色彩、影像表現及編排；而在數位多媒體方面，應用了 MAYA、3D Max 等軟體進行動態的視覺效果呈現（表 1-2）。

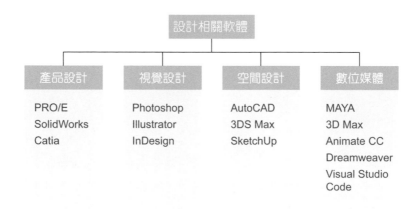

表 1-2　設計相關軟體。

近年來，許多博物館的展示、商業展演、電影與電視等行業，也大量採用多媒體與動畫的整合技術，來呈現其特殊的效果，就是為了要帶給觀眾在視覺上的刺激。此外，設計的技術日漸新穎，消費者的需求也愈來愈獨特，社會的整體大環境正持續地在演化，也產生了更複雜與多元的現象，例如：文化創意、電子商務、快速服務、環保意識、數位資訊及美學的生活模式等，都影響到整體設計的概念、方法與溝通的方式。設計的問題愈來愈複雜，我們應好好地正視這方面的發展，了解並探討嚴肅的「設計」問題。

二、設計概論目標

設計概論為設計教育中基本概念的養成課程，顧名思義是在探討設計相關領域內容之觀念、思考、形式、功能、技巧或方法的基礎，其中更以設計形式、觀念與

思考為主要的學習內容與目標，進而追求「美」的精神。設計概論課程所探討的內容可分為四大方向：基本理念、史學發展、設計實踐及設計美學。此四大探討方向與範圍如下：

- 基本理念：藝術概論、新設計觀念、設計哲理、文化生活、設計素養、設計概論。
- 史學發展：工業設計發展史、近代設計風格、新科技時代設計的認知、現代設計的演變。
- 設計實踐：文化創意、工業設計、視覺設計、空間設計、數位媒體。
- 設計美學：美學的設計、色彩與設計、綠色設計、通用設計、人性化設計、設計與流行。

　　由於設計概論所涵蓋的範圍很廣，設計相關科系的學生，除了必須汲取設計相關訊息，也要涉獵藝術文化、社會學、哲學及資訊等跨領域知識，這也是基礎教育的一環。而在設計理念的探討中，需隨著時代的變遷、社會文化的趨勢，了解設計脈動的轉向與流行趨勢，例如：二十一世紀資訊時代與數位技術的發展，各種網際網路、數位媒體、奈米技術等，也影響了設計內容的應用。因此，設計理念與思考必須就此主題去探討在數位科技的主導下，生活中產品、空間、資訊傳達方法等所受到的影響。

　　另外，「人文思想」是設計不變的原則，設計不能只顧及科技的進步，而忽略了擔當文化傳承的角色。設計理念所考慮的因素如表 1-3 所示：

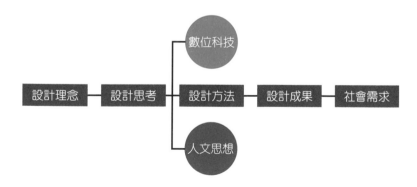

表 1-3　設計所考慮的因素。

　　設計發展至今，已不僅是存在於設計物本身而已，設計是影響政治、社會和文化的一種重要方式，因此，必須意識到設計本身潛在的影響並承擔其責任。由設計所衍生的環保問題、文化的傳承、美學的設計、設計的價值與人性的考量等，都是設計概論所該探討的問題（圖1-4）。

圖1-4　設計乃是建立在人文思想的基礎上，如2015年「二喜設計」以臺灣的糕餅模「紅龜粿」為主題設計的餐具組，取「龜」的臺語發音和「久」相近，有「綿延益壽」的寓意。此設計承載了臺灣的庶民文化，獲得了金點設計獎的肯定。

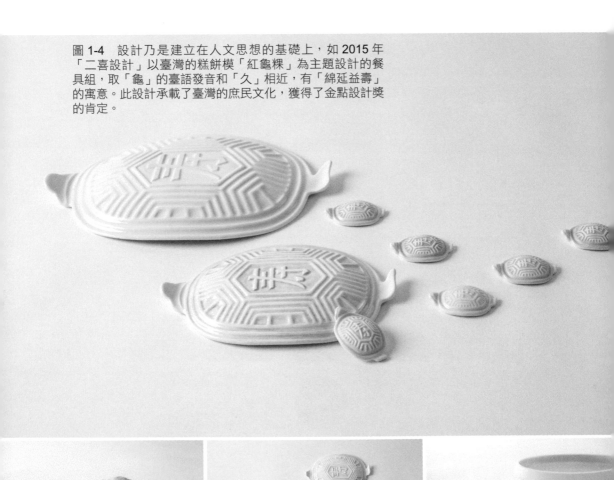

三、設計形式的演變

　　設計歷史的發展，從十九世紀中期到二十一世紀，至今已一百多年，期間經歷了多次的風格變遷以及形式主義與社會觀念的演進。

　　回溯到二十世紀風格思潮演進的過程，第一階段始於二○年代到六○年代，其代表為 1919 年最早成立於德國的包浩斯設計學院，利用工業技術結合美術，興起了形隨機能（Form Follows Function）（圖 1-5）的現代主義（Modernism）設計理念，此為第一波的設計運動。

圖 1-5　由馬歇爾 · 布魯耶（Marcel Breuer）所設計的椅子，即含形隨機能的現代主義設計理念。

第二階段自六〇年代到八〇年代，由於社會結構的改變，一些歷史學者、評論家、設計理論家與設計實務者，興起一股以新「社會秩序」與「文化」爲訴求，且反功能的後現代主義（Postmodernism）設計風格（圖1-6、1-7），此爲第二波的設計運動。

到了第三階段，自八〇年代開始延續至今，屬於電子與數位技術的時代，藉由電子科技的發達與應用，改變了各種商品的使用方法與溝通介面。以數位化的使用介面取代傳統的商品操作形式，不只衝擊到產品設計的方法，也衝擊到產品設計的程序，於是高科技（High Technology）的發展形成了高設計（High Design）時代的來臨。

圖1-6　埃托雷‧索特薩斯（Ettore Sottsass,1917~2007）1981 年發布的 Cartlon 置物櫃是其最知名的作品之一。噴上彩虹般色澤的塑膠板，摒棄置物架傳統井字方格，轉向類外八造形。

圖1-7　亞歷山德羅‧門迪尼（Alessandro Mendini,1931~2019）所設計的荷蘭格羅寧根博物館，是 20 世紀著名的後現代建築，入選爲「有生之年非看不可的 1,001 座建築」。

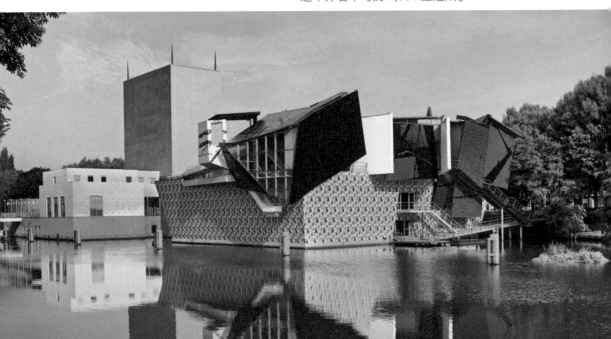

　　高設計（High Design）為一種實用的設計方法，有助於創造商業上成功的產品和解決方案，支持人們以自然、直觀的方式完成和體驗事物。技術本身不應被視為目的，而應被視為實現更好生活品質的一種方式。此為二十一世紀最關鍵性的第三波設計運動。

　　因科技的發展如此神速，以數位科技為導向的產品如雨後春筍般出現，例如：數位相機、智慧型手機、電腦、平板電腦、AR、VR 等，另外更出現了網路空間的溝通與互動介面，大大地改變了人類的生活模式（圖 1-8、1-9）。可見未來二十年又會是另一波巨大的設計改革運動，這將激起人類對文化保護、環境政策、人性回歸及生活價值問題的思考與關懷，勢必形成第四波科技與文化的設計運動。

圖 1-8　疫病流行期間，透過科技的幫助，人類生活中的溝通與互動，大幅度的由線下轉至線上，使人類的生活盡可能不受到疫病的影響。

圖 1-9　科技的進步，如 AR、VR 的發展，讓人類在實體及虛擬世界中穿梭，進而改變人類的生活模式。

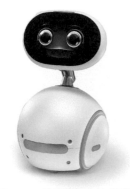

圖 1-10 華碩研發的智慧機器人—Zenbo。其能透過網路，同時擔任家庭中教育、娛樂、便利生活、健康生活與智慧家庭等多種角色，可在臺灣沉重的長照議題下，成為居家陪伴的小幫手。

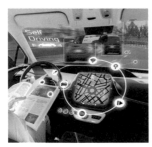

圖 1-11 智慧汽車是集合了環境感測、決策規劃、多等級輔助駕駛等多功能的結合系統。運用的技術包括電腦、感測、人工智慧與自動控制等。

四、數位科技與生活

　　二十一世紀具有高科技的數位網路等技術，因而改變了人類的生活型態與環境平衡的現象，並促進社會文化的進展。尤其近幾年，高科技電子技術的應用範圍相當廣泛，電子與網際網路元素充斥世界各個角落（圖 1-10、1-11）。人與人的感情聯絡、工商業交易、日常生活及知識的追求等媒介，都因電子形式而有所改變，人類早期所仰賴的傳統「行為的互動」（Interaction of Activity）媒介，已被電子數位影像與數位介面所取代。

　　由於設計產物大量使用電子技術，例如：家用的電腦軟體、數位相機、電子書、智慧型手機和網路等，人類的日常生活幾乎都已融入數位化的生活模式。根據 Hootsuite 和 We are Social 兩單位的數據調查，截至 2020 一月份調查為止，整體臺灣的網路使用滲透率達 86%，其中，透過手機連線的比例多達 119%，顯示臺灣民眾有一定比例用戶使用兩支以上手機裝置（圖 1-12）。當人類在使用這些高科技產品的同時，相對也付出了許多代價，也就是人類在不知不覺中忽略了「文化」與「人性化」的價值。而未來總體社會型態的急速轉變，將要轉變到什麼程度，誰都無法預料。

2020年1月 我國網路使用情形

我國總人口	使用手機	使用網際網路	使用社群平台
2380萬人	2843萬人	2051萬人	2100萬人
都市化：78%	與總人口相比：119%	普及率：86%	普及率：88%

圖 1-12 網路已是人類日常生活中相當重要的工具，而因網路發達所誕生的數位化設計產品，則為人類帶來極為便利的生活。

近十年來，隨著科技的快速發展，工商業設計領域在形式上改變了許多，傳統的平面、立體與空間三種設計領域的分野，正在被一種多元化的設計觀念應用所取代，使設計的分類逐漸開始依著社會型態的需求與商機而定。今日影響設計活動的另一主流，乃是電子資訊的介入，除了各種電腦軟體技術對設計的執行方式與效果有著重大的改變之外，網際網路（Internet System）的發展，以最新的科技數位重新定位人類的生活模式。尤其近年來，數位多媒體的應用，使各種設計成果多以數位介面來傳達（圖 1-13），並普遍使用在人類生活上，世界最大電腦軟體公司微軟（Microsoft）總裁比爾蓋茲（Bill Gates）稱之為「網路生活方式（Web lifestyle）」。

2021 年，臉書公司更名為「META」，無數科技大廠宣布進軍元宇宙，更有人說 2021 年是元宇宙元年。隨著互聯網的發展，透過 AR/VR 技術及裝備，未來人們可在一個虛擬世界中遊戲、購物、社交、工作、旅遊，而在虛擬世界中所做的一切，甚至可以達到逼真的體驗，這正是「元宇宙（Metaverse）」的願景（影片 1-1）。

影片 1-1

何謂元宇宙？

圖 1-13　網路載體的演進。

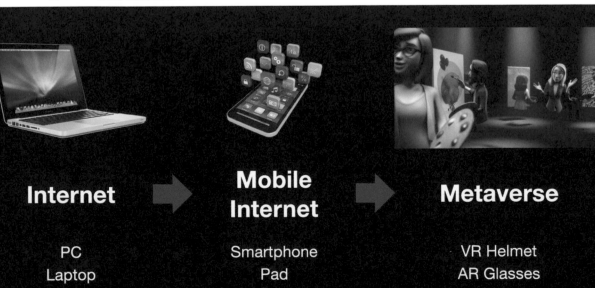

Internet

PC
Laptop

Mobile Internet

Smartphone
Pad

Metaverse

VR Helmet
AR Glasses

　　數位科技中，網路系統的特質將表現在應用軟體的快速與創新，這是未來的生活型態趨勢，其貢獻不只在一般人類生活需求上，諸如商務、醫療、通信、旅遊、教學、行政及娛樂等行業，也都可以與數位連接。物聯網的興起，使網路生活方式就像人的神經系統架構一樣，以電子數位系統軟體做爲人與人及人與物之間的溝通，可以進行學習活動、商業之間的交易，以及醫療上的諮詢等（圖 1-14）（影片 1-2）。對許多人而言，網路生活方式已不可或缺，這是人類進入新世紀的一大步，而此種改變亦衝擊到設計策略（Design Strategy）與方法（Method），新的設計思考方向必須再重新調整。

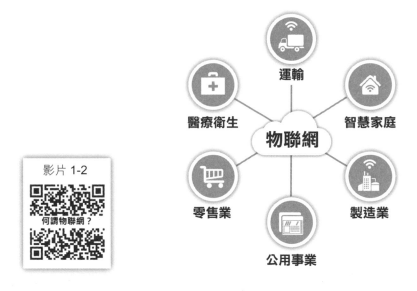

影片 1-2

何謂物聯網？

圖 1-14　物聯網的運用。

五、文化設計的衝擊

　　面對全球化的競爭與挑戰，產業競賽的內容，已從過去工業化的大量製造模式，進入腦力與創意競爭的知識經濟時代，世界上各個具有先進設計能力的國家，也體認到文化創意產業升級的重要性，紛紛推展相關產業政策來面對全球的競爭。文化的思考已漸漸地應用在各種設計的成果上，與文化設計相關的產業也如雨後春筍般的出現在社會中，諸如視覺藝術、音樂與表演、出版、數位休閒、廣告設計、工藝、產品設計、動漫、古物等產業，都紛紛投入了市場。

對於現代消費者的消費價值觀而言，產品設計的文化內涵已經大於它本身的功能，而企業商機更需建立在文化的基礎上。設計不僅是提升文化的推動力，更蘊涵一種特殊的生活方式，該生活方式與社會的需求一致，才能具有文化代表性，當消費者認同本身的文化之後，才會購買自己所喜愛的產品。例如：穿著厚厚的牛仔褲，喝可口可樂、吃漢堡、看美國職棒大聯盟，塑造了美國長久以來的休閒生活文化模式；臺灣人穿著短褲與拖鞋逛夜市，則形成了臺味十足的夜生活文化模式；而在中國的大都市（如北京），夜生活也形成了一種在地文化（圖 1-15 ～ 1-18）。

圖 1-15　美國人的速食文化流傳已 60 年。

圖 1-16　中國北京王府井／夜生活化已普遍的流行在世界各大都市之中。

圖 1-17　日本吃生魚片的文化已是多年來延續傳統的生活模式。

圖 1-18　美國紐約 South Port ／文化生活的提升讓人類更重視休閒生活。

地球是一個文化村，近年來，如何推銷自身文化，早已受到各個國家的重視，與文化相關的活動或是商業行為，早已如火如荼地在世界各地展開。無論民間或是官方的機構，都已將文化活動列入特色發展的重要項目。

人類在過去幾十年來，始終脫離不了繁忙的生活，整日為著工作、事業而忽略了提升生活的品質與價值，漸漸地對自己的現實生活感到厭倦或無趣。於是想藉由另一種生活型態追求沉澱已久的生活價值，開始重視休閒、生命的充實、家庭生活，試著走入另一個脫離現實的生活模式。

1-2　設計原理

一、設計的本質

　　藝術教育家 Arthur Efland 認為，以教育的觀點而言，研究方法必須先建立基礎觀念，也就是強調根基。例如：以工業設計領域的觀念來看，工業設計是依靠什麼來建立產品與使用者的關係？如何讓使用者能愉快的操作產品？這就是設計理念的本質。而在基礎的思考方法上，按美國 Apple 電腦的設計顧問 Donald Norman 的想法，認為明瞭（Understanding）與認知（Cognition）的方法可以令設計師洞察到設計的基本特質，然後體驗出使用者的需求。

　　設計的目的是在考量當時社會文化狀況的前題下，將產品本身的意義轉換，讓使用者明瞭且可以輕易地使用產品（圖 1-19）。

　　設計理念的基礎教學需要以社會文化作為學習的背景，設計的本質在於其功能是否可以徹底地被發揮，以解決人類的問題。設計可以說是一種整合工程，應該要小心地去處理它，而支持設計活動的背後是理論設計概念所延伸的設計方法（Design Method）。以今日學校所學的設計理論而言，是在學習系統概念的思考程序，其中包括：設計的分析方法、設計評論觀點、設計文化歷史認識及美學理論與欣賞。這些概念的訓練對一位設計師而言相當重要，是發揮思考創意設計的知識資產。

　　設計是一項完全的策略方法，從知識開始，經由感知與判斷，再透過設計行為的實施；而設計行為是要以計畫、管理、溝通和創新行為來整合各種知識與技術（圖 1-20）。設計本質發展到今，是一系列的設計理念，從思考基礎到設計價值，已是由多元化的角度來探討其效應了。

圖 1-19 故宮博物院／有文化因素考量的商品設計。上圖為翠玉白菜摺傘；下圖為清康熙皇帝御筆墨寶紙膠帶。

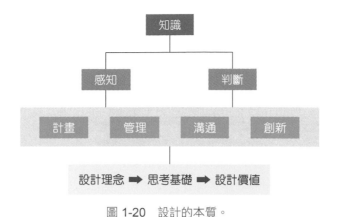

圖 1-20　設計的本質。

二、設計思考

　　處在二十一世紀，「設計」應扮演什麼樣的地位與角色？從設計師的角度而言，只要能製造出好用的商品，或是創意出好的形象與服務，就算是好的設計嗎？其實不然，設計的創意行為對人類的貢獻是改進人類的生活品質，提升社會文化的層次。所以，設計應從總體生活型態的角度去觀看。

　　「設計貢獻」的定義，在於能對發生在人類生活周遭的問題提出解決的方法。IDEO 設計公司總裁提姆 · 布朗曾在《哈佛商業評論》定義：「設計思考是以人為本的設計精神與方法，考慮人的需求、行為，也考量科技或商業的可行性。」然而，設計不能盲目地運用工業技術與科技來製造滿足消費者欲望的商品，如果科技是文化藝術傳承的手法，那「設計」就是轉變科技成為文化藝術的主要媒介。我們所要了解的是，今日的設計行為不再以技術方法（Technology Method）來主導文化，而是以文化為主要考量（圖 1-21）。

圖 1-21　丹麥 Vejle 的「The Wave」由 Henning Larsen Architects 設計團隊所設計，從鐵路、公路和海上都可以看到，新公寓的五座山峰象徵該地區的丘陵景觀和航海遺產。

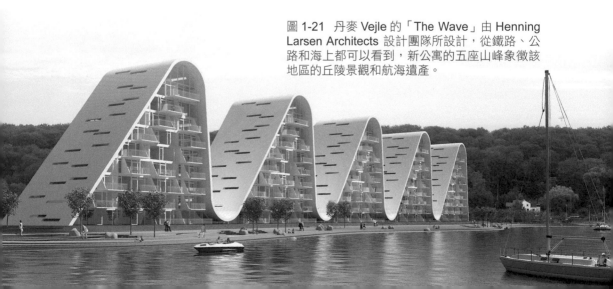

設計思考較著重於「感性分析」，並注重「了解」、「發想」、「構思」、「執行」的過程。而設計思考過程，大致可濃縮成五大步驟（圖 1-22）：

1. Empathy（同理思考）：即以使用者為中心，透過多元的方式了解使用者（包含訪問、田野調查、體驗、問卷等），協助設計師能以使用者的角度出發，發掘使用者真正的問題、需求。

2. Define（需求定義）：將前一個階段中蒐集到的眾多資訊，經過「架構」、「刪去」、「挖深」、「組合」後（可交互使用），對問題作更深入的定義，更進一步找出使用者真正的需求。

3. Ideate（創意發想）：大量發想解決方案來處理前一個階段中所找出的問題。發想的過程透過三不五要的原則（三不：不要打斷、不要批評、不要離題。五要：數量要多、要瘋狂、要下標題、要延續他人想法、要畫圖），激發出腦內無限的創意點子，並透過不同的投票標準找出真正適合的解決方案。

4. Prototype（製作原型）：透過一個具體的呈現方法，作為團隊內部或是與使用者溝通的工具，並可透過做的過程讓思考更加明確。製作原型時，要掌握的秘訣：用手思考、就地取材、夠用就好。此外，可以由簡略的草圖呈現，不斷修整，進而達到更完美的效果。本階段的產出結果，會作為測試之用。

5. Test（實際測試）：實際測試是利用前一個階段製作出的原型與使用者進行溝通，測試小組的角色分工，包括：原型講解者、互動員、提問者、記錄、觀察員。在測試的過程當中，要記住：原型粗糙是正常的、不過度引導受試者、不推銷原型。專家透過情境模擬，並從中觀察使用者的使用狀況、回應等，透過使用者的反應，重新定義需求或是改進我們的解決辦法，並更加深入的了解使用者。

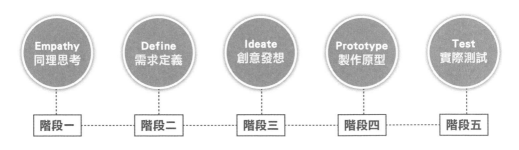

圖 1-22　設計思考五步驟。

以總體角度而言，設計思考是在觀看整個社會文化價值的現象。設計乃是正面地思考價值現象，並符合人類的「人性邏輯」價值觀。在此引證幾位設計師與社會學家的理念，重新整合「設計」在社會文化價值的新思維：

1. 設計乃非常廣大的領域，包含了藝術的**概念**、管理的功能、文化的理念加上工業的特質。

2. 設計的定義應為「發展和整合人類的特性，使其成為更廣泛的型態環境和文化環境，當人類有需求時，隨時可改善這些情形」。

3. 在電子時代環境主導下的設計思考，仍是以人類的文化基礎為前提，也就是人性化的考量為設計的先決條件。

由以上觀點，可以歸納出設計的定義為：「維持和延續人類生命與社會文化，並解決高科技所帶來的危機」。

綜合以上的論點，我們最終還是要提出疑問：人類所持續探討的設計、藝術、科學或文化，值得花如此大的代價去發展嗎？我們所要論斷的是設計的價值觀問題，人類應如何繼續努力去執行它，使設計給予人類的積極貢獻高於消極的破壞，這是身為現代設計師所該深思的。今天，我們都無法逃避設計所帶來的正反影響，因為設計導引了人類的多樣化生活型態，身為新一代的設計師，該如何提升生活的品質？又該如何應用設計的特質來解決人類的問題？如果回歸到設計本質的思考理念，便可以抽絲剝繭、明白設計真正所要達成的目的。

三、設計的意義

「設計」的定義（Definition）已在設計界被討論了將近一世紀之久。自從 1919 年德國包浩斯（Bauhaus）學校成立，「設計」一詞開始流行，當時的社會便對設計新事物有了一種期待。當時的設計乃是定義在精美、簡單、量產化，可讓更多的消費者享受到物美價廉的產品。然而隨著時代的改變、社會文化水準的提升、電腦與電子科技的進步等，人類有了更多機會接受大量的資訊與使用不同的設計產物。而工業產品設計並非只是純粹的外表形式，它需要整合美學概念、電子技術、新型材料、生產程式與方法、人因工程、市場調查、成本控制、產品技術結構和文化形態等因素，這是設計所要考量的眾多因素（圖 1-23）。

圖 1-23　TZULAï 設計團隊所研發的竹纖維光紋系列，採用 100% 自然分解的竹纖維材質製成，加入原本視為廢料的回收咖啡渣，透過獨家研發的熱壓技術，讓咖啡渣自然的混色變化成為光紋系列獨一無二的印記與故事。充份考量了美學、技術、成本等設計因素。

設計發展至今，已成爲一種模式（Model），而非技術（Technology）；需要新的思考方法，而非新的技術方法。今日的設計問題，已演變得相當複雜，而設計產物已不再僅限於產品的製造生產。由於電腦與多媒體技術的改進，發展出許多視覺感官的設計介面，也帶動了社會大眾對視覺影像設計的青睞，例如：印刷品、圖書出版、電影、電腦動畫、平面圖案及多媒體等以視覺享受爲主的設計產物，風靡了整個社會。

另外與人類生活型態關係密切的環境空間設計，也同時提升了人類的生活品質。由於現代工商業時代的生活步調相當競爭與緊湊，人類自然而然開始追求休閒文化的享受，例如：公共空間的美化（圖 1-24）、不受汙染的居住環境、自然生態的休閒場所、寬廣的購物空間及娛樂地點等，都是人類嚮往的休閒場域。

圖 1-24　臺北市水利處和藝術家團隊合作，力推「臺北新畫堤」計畫，讓北市堤壁化身為大型視覺設計，每一處都是視覺的饗宴。

四、設計方法基礎

　　設計方法發端於五〇年代，由英國設計理論家——John Chris Jones、Bruce Archer、Alexander Christopher 和 Stafford Beer 等教授，發起關於建築、人因工程、認知、價值工程及自動化等設計方法論的運動，而世界各工業國家也陸續參與。

　　六〇年代，在英國的設計方法研究中，邏輯的思考方法為重要的根基，邏輯思考乃是根據設計案例的內容、性質或過程，進行系統化的問題解決模式。按英國皇家藝術學院教授 Bruce Archer（1984）的理念，設計方法必須系統化，以觀察經驗方法將設計案做資訊收集、分析、綜合、發展，最後傳達設計概念。

　　設計方法乃是執行設計創意概念的步驟程序，在設計目標確定後，設計方法就根據設計目標開始實施（圖 1-25）。無論是何種性質的設計方案，例如：人因工程、作業研究、製造、造形發展、構想發展等，都須透過邏輯性思考，將構想概念化、概念視覺化、視覺模式化，最後解決設計的問題。

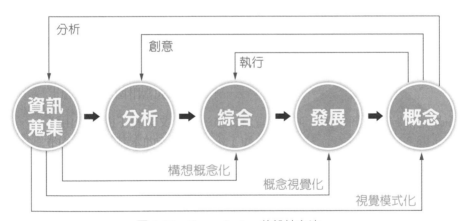

圖 1-25　Bruce Archer 的設計方法。

到了七〇年代，工業設計師也開始採用設計方法論（Design Methodology），並將之延伸、應用到產品設計之中。在此之前，設計方法仍附屬於以人體工學中的工程部分，做爲改善產品功能的系統設計方法。從 Jones 所著的《Design Methods》一書中發現，Jones 並未將設計哲學理念灌入他的著作中，而是以三十五種實用性的設計過程與實務概念，闡述系統化設計進程（Design Process）。另一位執教於英國皇家藝術學院的教授 Bruce Archer，卻是用一種哲學性的思考理念，闡述漸續發展、推理、分析、綜合到評估階段，屬於哲理思考的設計方法，而這種純學術性的設計方法論述，與 Jones 的系統化思考方法有所差異。

在七〇年代之後，設計方法的應用已不僅止於建築、工程的領域了，諸如工業設計、企劃、環境、管理、行銷、商業設計等專業，也陸續採納設計方法中的作業研究、水平思考、垂直思考、價值分析、系統工程法等。在工業設計的領域裡，設計方法的專業除了包含系統工程、價值分析、統計等管理外，由於人文科學對於消費者追求產品價值的需求有很大的影響，設計方法也因此考慮了文化環境、人性感知、社會價值、生活流行等因素，尤其在日本、歐洲各國盛行的生活即是文化的產品美學，對產品設計有很大的影響。

1-3　新設計概念觀

一、設計領域

新設計理念與設計價值觀，是本世紀新的設計話題。二十一世紀是一個多元化的社會，所以我們更應該探討未來的設計趨勢，以及人類整體生活型態的變化與設計的直接關係。我們現在正生活在一個相當渾沌的時代，電子科技的發達主導了人類的生活方向，爆炸的資訊影響了社會文化的運行。而設計的成果能改變了人類的生活環境，甚至能影響人類的文明。正因如此，人類必須利用「設計」找出自己的出路，使生活環境更好。因爲設計的目標，是在解決問題，而不是在製造問題。

由於設計行業扮演著領導人類生活型態的尖端角色，隨著時代的進步和新的科技發明，設計的形式和內容必須做一些調整，甚至必須提供許多新的創意模式，來引導流行的趨勢，如行動電話的設計就是一個很好的例子。工業設計師可以利用電

子數位技術，構想行動電話的新功能和新的使用介面，而數位設計師可創造出新型的視覺效果。未來的行動電話不會只是在做溝通的工作而已，設計師必須以「文化文明」爲基礎，創造額外的功能，並且在使用上符合人性的需求。例如：利用行動電話做商業交易、購物並傳達、接收電子郵件、上網進行商務作業或娛樂活動等。另外，在使用介面上，可由傳統的按鍵式改爲輕鬆的筆觸或是手觸形式，甚至發展到語音的操作形式。

設計領域的多元化，在今日應用數位科技所設計的成果中，已超乎過去傳統設計領域的分類。二十一世紀社會文化急速的變遷，讓設計型態的趨勢也隨之改變。

在新科技技術的進展下，新設計領域的分類必須重新界定，概分爲四大類：工商業產品設計（Industrial and Commercial Product Design）、生活型態設計（Lifestyle Design）、商機導向設計（Commercial Strategy Design）和文化創意產業設計（Cultural Creative Industry Design），如表 1-4、1-5 所示。

生活型態設計	文化創意產業設計
休閒型態：咖啡屋、旅遊、運動、KTV、PUB 知性型態：網路學習、購物、遠距教學 商業生活：電子郵件、商業網路、行動電話	社會文化：公共藝術空間、博物館、美術館 傳統藝術：表演藝術、古蹟維護、傳統工藝 環境景觀：建築、遊樂園、綠化環境

設計領域分類

商機導向設計	工商業產品設計
商業策略：品牌建立、形象規劃、企劃導向 商業產品：電影、電視、企業識別、周邊產品 休閒商機：主題公園規劃、休閒中心	電子產品：家電、通訊、電腦周邊產品 工業產品：醫療、交通工具、機械產品 生活產品：家具、手工藝品、流行產品 族群產品：玩具、銀髮族、殘障者用品

表 1-4　二十一世紀新設計領域的分類。

設計形式	設計的種類	設計參與者
工商業 產品設計	電子產品：家電用具、通訊產品、電腦設備、網路設備 工業產品：醫療設備、交通工具、機械產品、辦公用品 生活產品：家具、手工藝品、流行產品、行動電話用品 族群產品：兒童玩具、銀髮族用品、殘障者用具	工業設計師 軟體設計師 電子設計師 工程設計師
生活型態 設計	休閒型態：咖啡屋、KTV、PUB 娛樂型態：網路上線、購物、交友、電動玩具、多媒體 商業型態：電子郵件、商業網路、網路學習與諮詢、行 動電話網路	電腦設計師 工業設計師 平面設計師
商機導向 設計	商業策略：品牌建立、形象規劃、企劃導向 商業產品：電影、企業識別、產品發行、多媒體產品 休閒商機：主題公園、休閒中心、健康中心	管理師 平面設計師 建築師
文化創意 產業設計	社會文化：公共藝術、生活空間、公園、博物館、美 術館 傳統藝術：表演藝術、古蹟維護、本土文化、傳統工藝 環境景觀：建築、購物中心、遊樂園、綠化環境	藝術家 建築師 環境設計師 工業設計師

表 1-5　設計四大形式之內容及設計參與者

1. 工商業產品設計

　　工商業產品包括生活性產品、工具、休閒與流行商品，只要是一種可操作使用而產生功效的產品，都歸納為此類的設計型態。其涵括的範圍相當廣泛，由最小的流行飾物到最大的工業用設備都在其中。此類設計所要考慮到的，是商品的操作介面（Interface）形式是否合乎人類的各種特質（人性、物性、文化、邏輯和語意）。所以，藉由使用者操作上的反應，來決定設計的條件和狀況，讓商品的操作儘可能滿足使用者的需求，諸如人因工程、語意學、色彩、生產技術、材料、產品造形、操作介面等，都是考量的因素（圖 1-26）（影片 1-3）。

影片 1-3

2018工業設計展

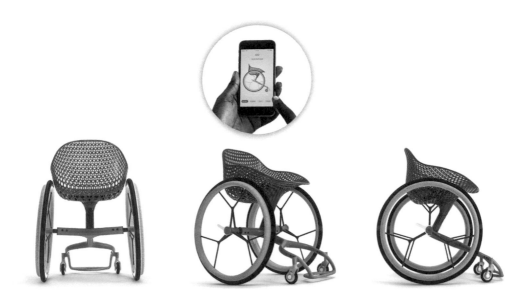

圖 1-26 英國的設計工作室 Layer 於 2016 年成立「LayerLAB」設計部，他們利用新興技術與材質特性，發表了一項輪椅設計的作品「GO」。此項設計採用 3D 列印技術，製作上具備自由、靈活的特質，能滿足不同人士的需求。用戶可透過專屬 APP 指定可變元素，如圖案、樣式、色彩等，而後下訂單開始製作。

2. 生活型態設計

　　藉著電子科技、電腦資訊與網路的進步，人類的生活投入了另一個型態模式，它包含了休閒生活、流行設計、網路生活、SOHO、E 化休閒、電子商務等生活方式。這是一種開放性的生活型態，不會因時間、地點、空間和設計形式而受到限制。設計師必須針對新的生活趨勢或流行導向，為各種族群愛好者設計出所嚮往的各種生活型態方式，例如：以網路上線為主的各種網路溝通、交易和互動學習等形式，會是未來十年的生活主流。網路族群是一個很大的消費族群，具有多樣化的服務項目與商機（圖 1-27）。

　　以目前的網路技術，任何與生活上有關的活動都可透過網路形式來滿足個人需求，且會比傳統的形式來得快速、準確及方便。另外，因應現代人開始重視休閒生活，設計師更可發想創意，創造配合這些需求的休閒娛樂生活型態或情境。

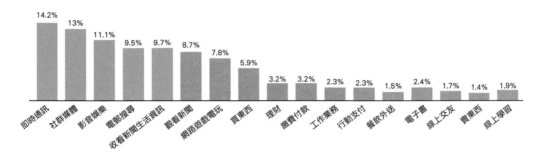

圖 1-27　根據財團法人臺灣網路資訊中心的調查，觀察主要上網時段「18:00~23:59」使用網路的民眾中，使用的網路服務前五名為「即時通訊」(14.2%)、「社群媒體」(13.0%)、「影音娛樂」(11.1%)、「收看新聞生活資訊」(9.7%) 及「電郵搜尋」(9.5%)，顯示民眾平常晚上多進行訊息傳遞、資訊交換與休閒娛樂等網路活動。

3. 商機導向設計

　　商機導向設計乃是屬於商業策略的品牌形象設計，包含商業用宣傳品，以及商業產品中的包裝、品牌形象等，以宣傳企業商品、服務及建立企業形象為主。此類設計不只與視覺傳達活動相關，與設計管理行為、品牌提升、形象、產品製作及規劃也都息息相關。藉由設計的策略，成功地將企業目標與形象導入消費者的觀念裡，建立起企業的品牌象徵，使消費者都能使用他們的商品或服務。全世界連鎖的速食店麥當勞（McDonalds）就是典型成功的例子（圖 1-28），它成功地抓住了兒童的心理需求，以購餐附贈玩具用品或者附加特值餐的手法，搶攻全世界的速食營業市場，成為龍頭老大。

　　不只是在食品界，其他如娛樂界的電影及其附屬的周邊產品、服務界的銀行、旅遊業、工業界的家電公司和汽車公司等，都需要有商機導向的規劃。利用設計管理的方法，與策略（Strategy）、創意品牌（Branding）、形象（Identity）、行銷（Marketing）等手法來創造商機（圖 1-29），這是屬於商業契機的設計，故設計師所定的策略和規劃方法對商機的成功或失敗有很大的影響。

圖 1-28　麥當勞藉由與名人、重點品牌聯名進行特定行銷，不僅能讓顧客消費特定、期間限定商品，還能藉由明星光環，在社群媒體上帶動更多話題，打進年輕市場，一舉兩得。此外，它要求客人使用 App 才享有優惠，也有助於推升數位銷售額和增加會員數。

圖 1-29　MARVEL 利用強大的 IP，透過獨特的行銷策略與明確的商機導向目標，營造品牌形象，從而獲得龐大的商機。

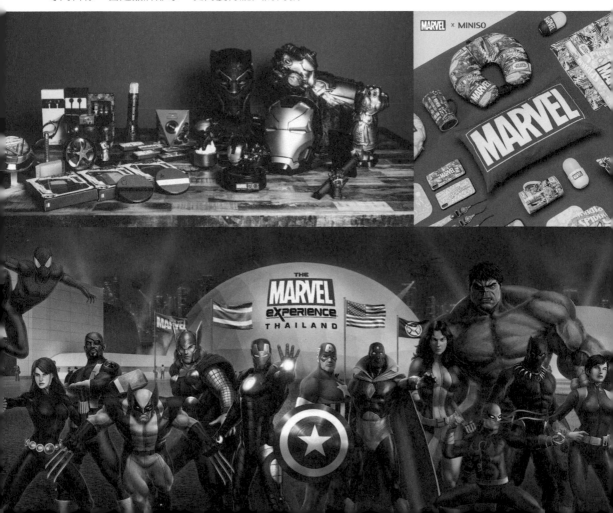

4. 文化創意產業設計

　　高科技的發明帶來了物質上的享受，許多設計產物使生活更加便利，例如：家電產品、視覺享受的多媒體和網路溝通形式等。人類逐漸被電子產物與數位化生活所包圍，卻漸漸地與自身文化特質愈離愈遠，人與人的溝通感知也愈來愈淡，這是一項人類的社會危機。爲了避免人們逐漸遠離文化與道德，設計師扮演了承先啓後的角色，能藉由設計將文化帶回到現在的生活。

　　提升文化須以人文思想爲背景，有關八大藝術類的美術、戲劇、電影、音樂、建築、雕塑、設計、文學等都是屬於此類領域。例如：傳統表演藝術歌仔戲、布袋戲；還有代表本土文化的古蹟遺物；提升生活品質的公共藝術及各種博物館、美術館的設立等，無論是建築師、景觀設計師、工業設計師、平面設計師或是藝術工作者，都應積極加入文化提升的行列，並貢獻其專長，讓整個社會文化能在新時代的人類文明中延續其生命與價值（圖 1-30 ～ 1-32）。

圖 1-30　2021 臺灣設計展。設計藝術展是激起民間傳承文化與設計能量的活動。

圖 1-31　高雄市政府文化局將駁二藝術園區定位爲當代藝術與常民美學雙軌併行，將倉庫空間轉變爲文創設計、生活藝術、當代藝術、獨立音樂、公共藝術等展演場域。

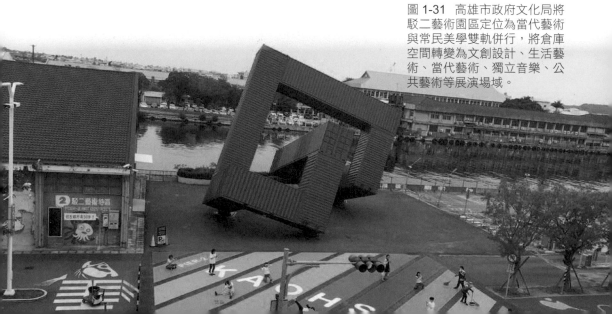

圖 1-32　2019 年臺灣燈會在規劃設計上，從人、地理、產業三面向蒐集屏東的資料，確立燈會的核心價值：跟在地連結、讓地方有自鳴性、依地景地貌規劃，用在地文化帶動在地的觀光。

三、資訊科技與設計

　　資訊科技逐漸應用於設計產物中，例如：影視廣告的製作形式或博物館的展示呈現，無論在展品的互動模式或是視覺效果的表達，皆須依靠數位軟體的技術做各種特殊效果的呈現。新技術、新媒體的運用和發展，直接刺激且帶動了商業行銷的創意，並影響到最終效果，帶動人類活躍的生活與互動行為。電腦執行複雜程式的運算能產生令人驚嘆與不可思議的力量，藉以改變人的視覺經驗、提升生活效益、拉近人與人的另一層面的互動距離，各種商業廣告、生活產品、流行趨勢、藝術空間等活動的創新，都須仰賴人的靈性和感性來發揮作用。

　　另外，在電腦輔助工業設計（CAID），也是將資訊科技應用在設計行為上的一大創舉。現代資訊技術的發展，在改變我們生活方式的同時，也改變著設計師的創意發展方式，使現代工業設計的形式和內涵都在產生著根本性的變化。例如：利用 AutoCAD、SolidWorks、Catia、3DMax、Creo 等設計軟體，進行輔助設計；利用 CAD CAM 輔助製造，來得到高精密度品質的加工品（圖 1-33）。藉由電訊系統（電話、傳真、電報）的發明，使人們可以透過電線越洋同步收到各種訊息。平面視覺的電腦繪圖軟體、電子多媒體技術廣泛運用到電影、電腦、動畫、虛擬實境（圖1-34）、電玩、電視、網路等項目，豐富了人們的視覺體驗。

圖 1-33　運用 3D 軟體所繪製的公仔造型。

圖 1-34　藉由 VR 設備及技術，讓參觀者突破空間的限制，一次看完全球頂尖博物館的典藏。

　　電腦與電子產品的應用日漸普及，已充斥在人們生活的各個角落，電腦多媒體在視覺藝術上也因此有相當的進展，例如：美國的好萊塢電影大量的運用電腦動畫，並使用了虛擬實境來滿足視覺娛樂的效果。人類大量的接收電子科技的視覺商品，也開啟了新型的 2D、3D 視覺效果的體驗。

四、設計哲理

　　「設計」到底應如何去探索它？如何去定義它？如何去思考它？要為設計蓋棺論定，實在是一件很難的任務。「設計」一詞，多年來一直備受討論，它到底屬於何物？應如何去界定它？它又與一般人所說的藝術有什麼不同？尤其是在理念上的價值觀問題，至今，在設計領域之中，仍是有相當大的爭議性。

　　設計的哲理思考探索，應是人文的理念融入設計方法中，將文化思想和意境，轉換成以造形、色彩、材質做為設計表現方式的設計內涵。在今日的新設計理念中，我們應該探討以感性為內涵的思考模式，如何應用於設計思維中？這除了能鞏固造形的特有風格外，更可提升產品使用情境的內涵，符合人性化的設計原理（圖 1-35）（表 1-6）。

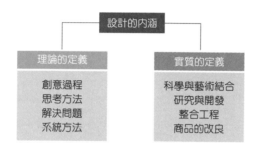

表 1-6　設計的內涵。

圖 1-35　深澤直人所設計的各式廚房家電。深澤直人曾說：「設計應同時具備機能與美感，呈現出不造作、莫名的魅力。」

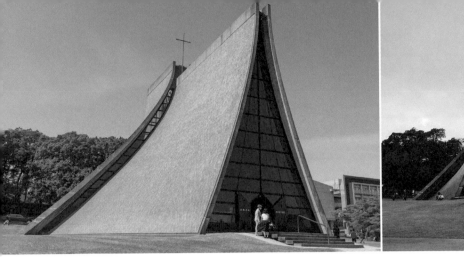
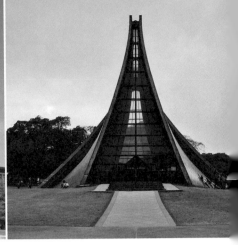

圖 1-36 東海大學路思義教堂有宗教的心靈溝通之意。

　　設計其實也可以探索「意境」、「靈性」與「感覺」，藉由美學理念去探討哲理觀念的衍生，使設計與美學融合，例如中國式庭院的景觀設計，是在表達中國哲學思想中天人合一的美。許多海報、包裝或建築，也以文字、符號或圖案，來象徵中國的各種哲學思想精神。而在宗教靈性上的思想，也是美學的意境之一，例如：座落於臺中東海大學的「路思義」教堂（圖 1-36），其造形蘊含了基督教教義心靈美學的內涵。

　　設計活動發展至今，不一定要一味地追求復古風或現代風，由於社會的進步及經濟的發達，促進了消費的增長及品味的提升，設計師更有責任來引導消費者重新思考哲理與文化的來源（圖 1-37）。

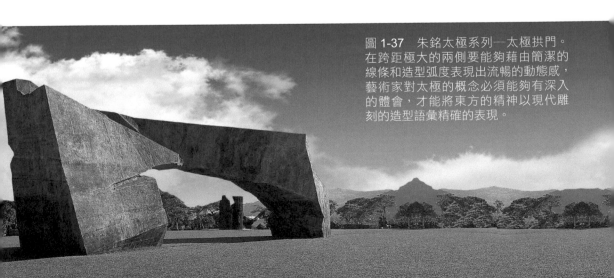

圖 1-37 朱銘太極系列—太極拱門。在跨距極大的兩側要能夠藉由簡潔的線條和造型弧度表現出流暢的動態感，藝術家對太極的概念必須能夠有深入的體會，才能將東方的精神以現代雕刻的造型語彙精確的表現。

今天的消費者總是不停地在追求各種「特異性」，包括我們周遭生活中的各種事物產品，同時也決定了消費者生活型態的特色。這種特徵刺激了設計師，使設計師絞盡腦汁設計出符合消費者需求的產品，更要前衛地領導整個社會。在追求前衛風格的同時，設計師會發現過去的歷史型態演變，這對他們的思考模式有相當的助益。今日大眾所需的產品反應了這個時代的特質，品味多元化和風格多變化的特性，設計師的責任乃在於如何針對隨時都在改變的社會需求，創造出滿足社會大眾的產品，這是一項困難且日以繼增的工作。換言之，思考內涵、滿足人性的需求、提升社會環境品質乃設計師的當務之急。

1-4 設計素養

好的商品設計或是視覺、空間作品，其條件不外乎美的外觀、清楚的溝通呈現、舒適的操作介面、人性化考量、綠色設計、文化的價值性等幾項條件。由這些條件可知，設計師必須要有獨有的特質與觀念，才能發想出良好的設計作品。

一、設計師特質

設計師的特質包括：美感的直覺、冷靜的思考、深厚的文化背景、專業的體驗、細心的觀察、謙讓的品格及絕對的自信心。此外，設計師應該加強自身的修養、積累設計經驗，完善自己的知識體系，提高自身的綜合能力（表 1-7）。

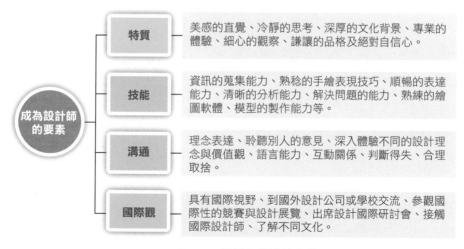

表 1-7 設計師的設計素養。

設計師對於每一件事物都須認真的觀察，此乃求真的態度；觀察後發現了問題，以「真」的態度、批判的觀點去論斷問題，找出最適合該事物的答案，此乃是求善的精神；最後還有一點非常重要，那就是將事物改善到最完美的成果，此乃求美的價值態度。這其中又包括勇於面對自己的設計、正面剖析、評量設計的優缺點。設計師要能以客觀的觀點來面對設計成果，只有客觀的評價，才可以體現設計師的真正價值，從而使他們樂於解決問題與創新。

若以相反的層面去探討設計師所該具備的特質與態度，有所謂的四不條件說：

第一不：不要自命不凡。設計工作是一項團隊的行為，一個概念要成功化為設計作品，不能單靠設計師個人，而是需要通過很多人的通力合作才能成型，團隊的成員都是命運共同體，不需要個人英雄主義。

第二不：不要認識不清設計師的角色。作為一個創意設計師，明白自己的角色與定位，是一件很重要的事。設計師要明白自己在團隊的角色與所分配的任務，不要過度跨越自己職責以外的事務，在企業現有的經濟實力情況下，要做符合企業發展目標的設計。

第三不：不要過分強調自己的個性。部分設計師經常會刻意顯現自己的「個性」，想要凸顯自己跟別人不一樣，誇大自己、貶低別人，並引導其他設計師去追捧，如此會降低設計工作團隊的信心與品質。設計的過程應具有嚴謹性和科學性，絕不允許設計師有太多個性上的發揮。

第四不：不要對自己的團隊或是公司不滿意。設計師常因為看不慣別人的設計，就會開始發洩對設計現狀的種種不滿，這樣的情緒在設計界可以說是普遍的現象。然而，設計師應該要認清一點：設計師的使命是在詮釋新的價值、提供最佳的服務、滿足眾人的需求，而不僅只是在賺取應有的利益而已。若從這個角度來看待團隊，那麼所有的不滿自然便會煙消雲散了。

二、設計師所具備的技能

設計師的主要任務在於提供創新的思考，進而提升人類的生活品質，因此設計師要有超乎一般人的想像能力，所受的訓練也必須涵蓋多方面的領域，擁有各種不同的生活體驗。設計師所具備的技能應是多元化的，包括資訊的蒐集能力、熟稔的手繪表現技巧、順暢的表達能力、清晰的分析能力、解決問題的能力、熟練繪圖軟

體、模型製作的能力等（圖 1-38 ～ 1-40）。每位設計師都是該團隊的一部分，公司強大是大家共同努力的結果，也是團隊的力量。給每個人機會，才能發揮大家的才智和能力，團隊才會有真正的凝聚力。

圖 1-38　設計師需具備繪圖能力。

圖 1-39　設計師需會用電腦軟體作為輔助設計的能力。

圖 1-40　設計師需具備模型製作的能力。

三、設計溝通

　　設計溝通是將問題精簡化地論述給需要了解的人，這些人包括學校老師、同學、公司同仁、主管、客戶等。設計溝通指的不只是課題的發表、圖面與模型的解說，更包括了人與人之間的互動，這與個人性格、邏輯思考都有關係。

　　設計要考慮的問題很多，如果常與不同的人交流理念、聆聽別人的意見與想法、體驗不同的設計理念與價值觀，從中衍生出的邏輯條理可以幫助你作互動權衡、判斷得失、合理取捨，思路自然也會更加寬廣。

　　設計溝通的本質在於「吸取多方面的邏輯引導，使設計的思路更簡捷有效」。以下整理出設計溝通的五個要點：

1. 釐清設計的目的、策略及市場趨勢

　　委託方可先釐清目標在市場上的定位及所需要的呈現方式，在專案開始前，進行完整的資訊搜集，以降低溝通難度及成本。除此之外，在與設計師討論時，應提供設計主要訴求、用途、規格還有受眾等詳細資訊，並附上類似的參考風格，使設計師可在明確的目標下發揮設計實力，避免雙方出現認知的落差。

2. 提供明確、合理的報價單

　　提供適合的報價，才能讓設計師安心提供準確的設計服務。而在合作前雙方也需注意報價單上需詳載完稿交付的日期、付款期限、製作內容張數、尺寸、修改次數上限等細節，避免日後因認知上的落差而衍生問題。

3. 避免使用過多的專業用語

　　大多數的委託方並非設計專業領域出身，在溝通過程中若使用過多的專業術語，可能會造成認知上的落差，因此雙方最好採取淺顯易懂的方式進行溝通，避免誤會產生。

4. 密切溝通，及時解決製作中的問題

　　專案規劃時程大多會預留足夠的時間進行製作及修改，但如果在過程中遭遇突發事件，導致製作時程被壓縮，此時，雙方的溝通是否及時就顯得很重要。若能適時的回饋意見，便能較好的進行流程管理。

5. 檢討素材成效，相互反饋

　　設計完成後，委託方應詳細記錄設計的成效及市場反饋，並與設計方討論，利於後續設計內容的維護及未來新案子的推動。

四、國際觀

　　二十一世紀是一個無國界的經濟體系，因此，設計師必須具備有國際觀與多元的人際關係，應該常常到國外與不同國家的設計公司交流，參觀國際性的競賽與設計展覽，或是出席設計國際大會的交流與研討會。如此，不只多接觸國際設計師，了解不同文化觀點的設計看法，也可能學習到更創新的設計理念與思考模式。

　　設計科系的學生在大學四年期間或是研究所兩年期間，應儘可能跟指導老師赴國外參加國際交流或是研習。培養外語能力及英文閱讀能力，多接觸一些國外知名的設計作品或是設計師的理念，並主動了解歐美各國的生活型態或是環境。除了能開拓眼界與思維之外，也有利於未來在職場上與外國客戶合作。

　　在國際性的競賽方面有：G Mark、IF、Red Dot、大阪國際平面設計大賽等。國際設計展覽方面則有：瑞典家具展、科隆設計展等，其他如美國芝加哥、歐洲、日本各大都市等都有設計相關展覽。

1-5　設計流程

　　產品設計流程在工業設計開發案中扮演相當重要的角色，是提升產品品質與創意的關鍵。產品設計流程並非只在於構想發展、工程圖繪製或是電腦輔助設計技術的應用。設計流程是一種純粹的設計方法（Design method），是將行為思考導入設計的過程之中，提供工業設計師執行系統化設計的思考方法，俾能決定執行策略與解決設計的各種問題。早自六〇年代開始，英國一些理論設計家就已發展研究了不同的設計方法與流程，例如：B. Archer 的系統設計方法（Systematic method for designers, 1984）、M. Okley 的螺旋產品設計流程模式（Spiral model of the product design process, 1990）等，皆有其獨特的論點。綜觀這些方法，主要都在於系統演繹法。就一般的產品設計流程而言，其內容主要包括：

1. 計畫概要：設計目標與方向的決定、綱要初步構想與方案的可行性。
2. 構想發展：資料搜尋分析與可行性方案的構想發展。
3. 細部設計：產品的結構、功能等的詳細設計。
4. 設計決策：構想成形、圖面完成與設計案的執行。

　　設計流程不適合發展為一個固定模式，做為設計樣板式的規範。以設計師執行設計行為的角度而言，「思考」是他們主要的發展途徑，經由思考可發展為設計的創意。

　　設計流程主要在探討產品設計流程的思考模式，藉由思考模式、分析行為的導入，建立一套概念化的系統架構，做為工業設計師思考的新途徑，有助於設計師對問題的解決與決策的思考（表 1-8）（圖 1-41）。

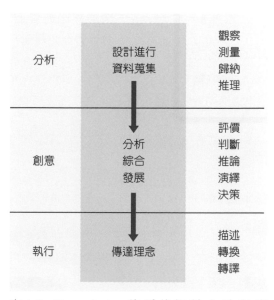

表 1-8　Bruce Archer 的系統設計方法程序（資料來源：Archer 1984, P.64）。

圖 1-41 產品功能分析過程。

設計流程的功能並非在傳遞構想或是圖面訊息，Jones（1984）認為設計流程乃是給予設計者構想的訊息，發揮邏輯的分析和創造力的互動。因此，設計模式架構的每一細節可以互動與回饋，才能給予設計師在思考過程中發揮其想像力。以產品設計的特質（Characteristic）而言，設計規範（Criterion）是在執行流程時的重要準則，是整合邏輯思考定型的原則。設計規範的定義是設計師試驗與評估的價值衡量（Measure of value），以整合（Integration）、連繫的思考方法引導出設計的創意（Portillo 1994, p.404）（圖 1-42）。

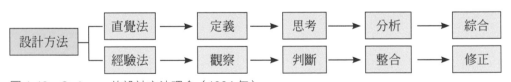

圖 1-42　C. Jones 的設計方法理念（1984 年）。

設計流程相當地複雜，牽涉到專案主題、設計師的性格、資訊來源、工作團隊等因素。一般的設計作業法與程式（Design process）中，分為研究、分析、規劃、綜合四大項。設計程式共分為四個階段性過程，分別為設計入門（Design approach）、設計分析（Design analysis）、設計發展（Design development）和設計評估（Design appraisal），如表 1-9：

週次：1　2　3　4　5　6　7　8
日期：1 2 3 4 5　8 9 10 11 12　15 16 17 18 19　22 23 24 25 26　29 30 31　5 6 7　12 13 14 15 16　19 20 21 22 23

設計入門階段 L1

設計分析階段 L2

執行計畫：

- 資料收集與分析
- 文獻研讀與分析
- 廠商資料
- 參觀展覽
- 市場調查分析
- 課題分析
- 資料總整理
- 資料庫建立
- 第一次研討
- 第二次研討
- 工作分配與設計準則
- 構想開始
- 預想草圖
- 外型草圖
- 檢討分析一
- 構想與概念進展
- 概念草模
- 第一次定案
- 檢討與修正
- 草模試作（工作室）
- 檢討分析二
- 工作室檢討

週次：9　10　11　12　13　14　15　16
日期：26 27 28 29 30　3 4 5 6 7　10 11 12 13 14　17 18 19 20 21　24 25 26 27 28　31 1 2 3 4　7 8 9 10 11　14 15 16 17 18

設計發展階段 L3

設計評估階段 L4

執行計畫：

- 第一次定案
- 產品表現圖
- 三面圖繪製
- 產品精細描圖
- 三面圖完成
- 精緻草模完成
- 檢討分析三
- 正模製作
- 細部檢討（一）
- 細部檢討（二）
- 色彩計畫
- 模型第一次檢討
- 第一次評估
- 第二次評估
- 模型修正
- 模型第二次檢討
- 第三次定案
- 原型完成
- 圖面與模型整理
- 作品發表
- 攝影

表 1-9　設計進程

一、設計入門

　　設計主題的了解與設計相關資訊的搜尋，屬於初階定義階段，主要在探討設計目標的定義（Definition）。資料整理的方法可用一本資料夾收集並可隨時抽換，來源可以是報紙廣告、雜誌、參觀展覽、書本影印、型錄、戶外拍攝或網路資料等，數字的調查和消費者的探訪經驗必要時可作為參考。必須注意的是，儘量去蒐集與設計主題有關的資料，譬如主題是手機產品設計，除了有關手機的產品外，還可收集數位相機、攝影機或 iPad 等跟手機性質相似的資料，幫助設計思考方向，避免只限於單一形式的思考模式。當資料搜尋完畢後，可以將其分類建立一個資料庫（Database），每天記錄資訊搜尋的進度發展，可作為發想的依據，以利於進行下一個步驟的資料分析和主題構想的工作。

二、設計分析

　　屬於分析階段，開始思考問題所在，將所得到的相關資訊與團隊成員進行閱讀、分析、整理，務必做到不可遺漏任何細節，例如：甲公司的電風扇產品的機構，組件的開口蓋為何在主體側面，而不在底部？思考的重點乃是保養的方便性；又例如：乙公司的電風扇的底面圓盤為何尺寸很大？可能要思考的是其安全性問題。對於每一項資料的相關設計問題思考，都要將其記錄下來，作為構想發展的參考依據。本階段分為問題思考、問題界定、問題分析和評價四個步驟。做評價時，屬於整體性的綜合考量，是構想的初案。

　　設計分析包括了產品本身的分析、問題分析、市場分析、使用者分析與環境分析等，目的在透過產品本身詳細的概念理解，作為進行下一步驟構想發展的資料。

三、設計發展

　　屬於綜合階段，本階段已進入細部設計，發展到產品的外型、介面、色彩、功能等部分。例如：在產品設計方面像各種按鈕的位置、把手大小與外型；在平面設計上，則是字體大小、字型設計、色彩配置、圖片的選擇及整體的編排設計。設計發展是根據進程階段的問題評估後，進行問題的解決，思考適合該設計的最佳方案。第一部分在於有效的界定設計目標的需求，以設計圖來表達；第二部分在於樣品的製作，從樣品中探討是否有需要再改進的地方，過程中須記錄每一個細部問題。

四、設計評估

　　屬於檢討階段，整個設計案告一段落，可與團隊成員進行檢討。將前三個階段的記錄拿出來，與最後完成品比較，評估問題的解決方案是否有達到預定的目標，或是有過度的設計造成浪費。檢討各種缺點時仍需做記錄，使整體四個階段的資料保持完整。

　　評估結束後，接著是檢討整個方案的工作心得。不僅要熟悉設計產品的過程，也必須體會設計方法中的精髓。設計方法的過程在設計行為中應用恰當時，可提升創作產品的層次。在每一個提案完成後，都能使設計師對自己本身的設計能力擁有更多的信心。

　　正確與清楚的「設計理念」和熟練的「方法」與「技巧」，可以做為學習設計的座右銘。有學習設計的興趣，才會帶來信心。設計創作時，也要清楚知道，設計是一種以「人」為中心目標的創作行為，如能自始至終掌握此原則，便不失設計創作本身的真義和目的了。

重點回顧

一、導論

- 設計概論目標：探討設計的相關領域內容、形式、設計、功能、技巧或方法的基礎，其中更以設計形式、觀念與思考爲主要的學習內容與目標。
- 設計形式的演變：工業技術結合美術，興起了第一波的設計運動，其理念爲「機能決定形式」的現代主義設計；新「社會秩序」與「文化」爲訴求，反功能的後現代主義設計風格爲第二波的設計運動；應用數位科技的產品，改變了各種商品的使用方法與溝通介面，是爲第三波設計運動。
- 數位科技與生活：高科技電子技術的應用範圍相當廣泛，電子與網際網路元素充斥世界各個角落，人類早期所仰賴的傳統「行爲的互動」媒介，已被電子數位的影像、數位介面所取代。
- 文化設計的衝擊：企業商機須建立在文化的基礎上，設計不僅是提升文化的推動力，更蘊涵一種特殊的生活方式，該生活方式與社會需求一致，才能夠成爲文化代表的時代。

二、設計原理

- 設計的本質：設計是一個完全的策略方法，它並非只是在負責製造產品或商品而已；設計行爲更是要以計畫管理、溝通和創新行爲來整合各種知識與技術。
- 設計思考：以總體角度而言，設計是在觀看整個社會文化價值的現象，設計乃是正面地思考價值現象並定義符合人類「人性邏輯」的價值觀。
- 設計的意義：設計需要整合美學概念、電子技術、新型材料、生產程式與方法、人因工程的數值、市場調查、成本控制、產品技術結構和文化型態等因素。
- 設計方法基礎：邏輯的思考理念爲重要的根基，邏輯思考乃是根據設計案例的內容、性質或過程進行系統化的問題解決模式。

三、新設計概念觀

- 設計領域：新科技下的進展，新設計領域的分類必須重新界定，可以分爲四大類：工商業品設計、生活型態設計、商機導向設計和文化創意產業設計。

- 資訊科技與設計：新技術、新媒體的運用和發展直接刺激且帶動了商業行銷的創意，並影響到最終效果，帶動人類活躍的生活與互動行為。改變人的視覺經驗、提升生活效益、拉近人與人的另一層面的互動距離。
- 設計哲理：今日大眾所需的產品反應了這個時代的特質、品味多元化和風格多變化的特性，設計師的責任乃在於如何針對這些多樣和隨時都在改變的社會需求，創造出滿足社會大眾的產品。

四、設計素養

- 設計師必須要有獨有的特質與觀念，包括美感的直覺、冷靜的思考、深厚的文化背景、專業的體驗、細心的觀察、謙讓的品格及絕對的自信心。設計師應該加強自身的修養、累積設計經驗、完善自己的知識體系、提高自身的綜合能力。
- 設計師的特質包括：美感的直覺、冷靜的思考、深厚的文化背景、專業的體驗、細心的觀察、謙讓的品格及絕對的自信心。
- 若以相反的層面去探討設計師所該具備的特質與態度，有所謂的四不條件說：
 第一不：不要自命不凡。
 第二不：不要認識不清設計師的角色。
 第三不：不要過分強調自己的個性。
 第四不：不要對自己的團隊或是公司不滿意。
- 設計溝通的五個要點：
 1. 釐清設計的目的、策略及市場趨勢
 2. 提供明確、合理的報價單
 3. 避免使用過多的專業用語
 4. 密切溝通，及時解決製作中的問題
 5. 檢討素材成效，相互反饋

五、設計流程

就一般的產品設計流程而言，其內容主要包括：
1. 計畫概要：設計目標與方向的決定、綱要初步構想與方案的可行性。
2. 構想發展：資料搜尋分析與可行性方案的構想發展。
3. 細部設計：產品的結構、功能等的詳細設計。
4. 設計決策：構想成形、圖面完成與設計案的執行。

- 一般的設計作業法與程式（Design process）中，分為研究、分析、規劃、綜合四大項。設計程式共分為四個階段性過程，分別為設計入門（Design approach）、設計分析（Design analysis）、設計發展（Design development）和設計評估（Design appraisal）

第二篇　近代設計史論

本篇目標

　　探討近代工業設計運動發展的過程，對整個設計歷史的演進有系統性的概念，了解近代設計風格的演變，認識西方與亞洲先進國家的設計特色、風格與不同的設計價值理念，以啓發對未來設計理論的認知概念。

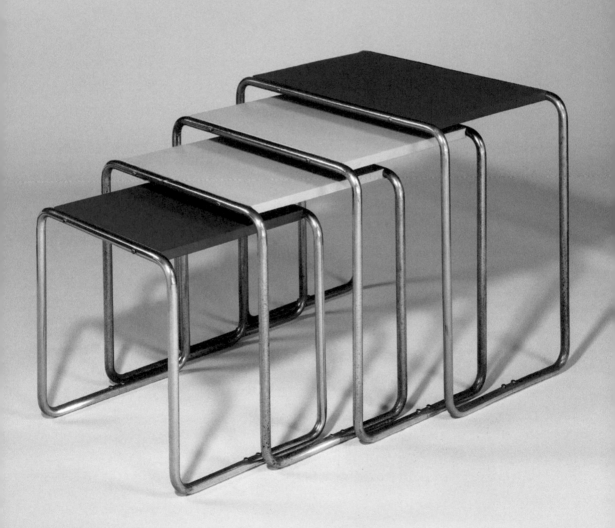

2-1 設計史總論

　　設計史在設計教育中是屬於一門理論基礎課程,主要是在啓發學生對不同年代的設計風格、設計師理念、設計文化有深入的了解,藉此可以啓發學生設計哲理、概念的思考方法。所以在設計概論的課程中,應該引出一些設計史學的重要設計年代、代表性的設計師思考理念、設計作品、重大設計事件的原由等,讓設計概論和設計史學二者可以建立起學習者更深的設計理念背景。

一、導論

　　在十八世紀中期,英國的瓦特(James Watt)改良了蒸氣機,從此,整個世界有了很大的轉變,人類開始有了鋼鐵技術和火車的運輸工具,掀起了一陣工業機器的風潮,在史學上稱爲工業革命(Industrial Revolution)(圖 2-1)。機器的製品代替了傳統的手工製造,社會生活型態也往前推進了一大步,使許多原來由動物或人類勞動的工作,也都由機器來代替。這一部工業史的演進,持續了有將近一百年之久。

　　到了十九世紀中期,英國首先將工業技術機器的製品以展示(Exhibition)的方法呈現給世界各國,於西元 1851 年在倫敦舉行了一場盛大的水晶宮展覽會,也因此次展覽會相當的成功,帶起了工業技術和美學結合的觀念,引發了設計(Design)概念的開始。以十九世紀的社會、環境與文化的背景與條件,就當時的環境因素而言,由於交通的不甚發達,人與人之間的聯繫尚未頻繁,人與人的交往是靠商場物資流

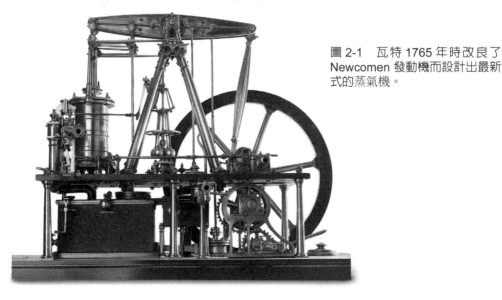

圖 2-1　瓦特 1765 年時改良了 Newcomen 發動機而設計出最新式的蒸氣機。

通與消費作媒介，當時的資訊傳達，只靠紙張傳遞訊息。而就當時的工業技術而言，無論是工程師或是設計師，他們所設計出的產物，都必須遷就於現有的鋼鐵材料與製造技術。

　　隨著社會不斷演變，設計到了二十世紀，已經劃分爲許多專業的領域，且影響到設計發展形式。其中牽涉到許多因素，而工業技術的進展是一個主要因素，還有經濟市場、社會文化與結構，以及人類生活形態等外在的影響（圖 2-2）；而屬於設計本身內在的因素有美學、生態學、人類心理學、文化哲學等。

　　到了二十世紀中期，由於一些建築師和工業設計師提出了以當代文化、社會觀念及人類心理與認知學的概念做爲設計研究的理論依據（Charles Jencks、Donald Norma、Michael McCoy、Klaus Krippendorff），使設計史的研究範圍帶入了人類心理與哲學概念，許多理論的系統設計方法、方法論與理念，接續應用於設計的實務上；另外在設計教育的教學上也開始以感知理念、人性文化的設計理論來教導學生。

　　這些設計方法和設計理論，都與當代社會的文化與人類的生活型態有相當大的關係，可以說：人類的生活和社會文化的演進就是一部設計史的經典。因此，探討設計的精義，必須先了解設計演進歷史的脈絡，有了粗略的認識之後，再探討各個時代的設計背景、風格的特質與淵源，就可奠定設計理論的認知與概念，達到本章的目標。

　　設計師要有紮實的理念背景，就需要深入了解設計史，進而加強設計的概念與理解，對於整體社會經濟、趨勢、文化與工業技術的演進要深入地探討。例如：在戰後世界經濟興起的時代，功能主義形式的設計領導了整個市場經濟，當時的工商經濟活動（生產、技術與消費）是促進設計進展的最主要因素（圖 2-3、2-4）。因此，要研究設計理論，不得不洞悉當代經濟、文化與科技發展的變化。

圖 2-2　有人性化的設計產品。

圖 2-3　以功能主義為內涵的產品在 19 世紀初相當盛行。

圖 2-4　量產化之下的功能性產品。

圖 2-5　德國設計師貝倫斯
（Peter Behrens）在 1908
年為德國電器工業公司
（AEG）設計的金屬電扇。

圖 2-6　　貝倫斯在 1909
年為德國電器工業公司
（AEG）設計的金屬水壺。

　　所以，設計史的研究必須對設計歷史、學理基礎、文化哲學與設計風格作深入分析與評論，而「設計史」課程的名稱應更改爲「設計史學」，使該課程較具有現代設計文化學術的理論基礎。但是我們應從那一個角度去探討？應學習哪些內容？如何萃取設計史學的精華，引導學生正確的設計概念與見解？正是本章所要討論的。

二、歐洲的設計運動

　　「工業設計」一詞從二十世紀開始萌芽，在歐洲的工業國家中，由英國和德國首先倡導工業大量生產化，在當時以工業設計（Industrial Design）的名稱，定義了「工業工學標準」的理念；使零件與產品朝向標準化與規格化的統一，不只可節省大量的成本，更使工業產品的形式簡單化，是當時繼歐洲工業革命之後的另一大改革。

　　由於民間設計師的新潮理念，認爲工業設計是一項新的整合工程，可以結合「工業技術」與「文化藝術」的精華，使工業品以新的面貌呈現給大眾，並可以大量的、標準化的生產提供大眾使用。設計師所設計的工藝品、家具、裝飾品、燈具與各種生活用品等，也都可以較低的價格賣給低收入的民眾。人民可以使用到又好又便宜的產品，這是自十九世紀的美術工藝運動以來，藝術家與工程師合作的一大革新之成果。一些精品家具、器皿或工藝已不再是宮廷貴族的專用品，這些好用又精美的用品已深入了民間，工業設計開始萌芽於經濟市場。

　　西元 1907 年，德國工作聯盟（The German Werkburd）成立於慕尼克（Munich），起初是由一些藝術家、建築師和政客組成，致力於發展現代化的工業量產品（圖 2-5、2-6）。而自第一次世界大戰之後，德國已開始認知工業爲國防之母，爲了發展國防軍事，因而大力推動工業化大量生產。

到了西元 1919 年，由德國名建築師華特 · 葛羅佩斯（Walter Groupius）創辦了第一所以設計爲主要領域的包浩斯（Bauhaus）技術學院，開始從事設計的教學構想與理念的拓展。這是最早有「設計」一詞的學校，並且孕育了不少優秀的建築師、設計師與藝術家。到了第二次世界大戰之後，包浩斯的影響力，發燒至歐洲各國及美國大陸地區；也隨著戰後的社會文化與生活型態的改變，設計思潮與產物開始流傳於世界各地。工業設計的理念，也開始真正爲許多設計師所採用，消費者也著重於設計商品的形象與使用上的便利問題。

圖 2-7　查爾斯 · 詹克斯（Charles Jencks）於 1988 年所設計的「宇宙思考花園（The Garden of Cosmic Speculation），花園的建造設計源自科學和數學的靈感，相當有趣。

英國、德國、法國、義大利等國，是推展設計活動最具體的國家，英國更是歐洲各國中最早發展大眾運輸系統的國家，尤其到了二十世紀中期，歐洲設計的新思想與新觀念帶起了另一種風潮，尤以七〇年代的後現代主義（Post Modernism）最具代表性，由美國籍的名建築師查爾斯 · 詹克斯（Charles Jencks）於 1975 年首先提倡，他認爲裝飾（Decoration）、象徵（Sign-like）與符號（Symbol-like）爲後現代的特徵，他以諷刺、幽默和變新的理念闡述了當時建築物的特徵（Characteristic）與建築的手法（Style），影響了整個歐洲大陸的設計風格，使當時許多建築師或設計師的各種設計作品，沉浸於自我主義的封閉思想之中，他們表達了設計師的自由信念，並且推翻了過去機械式的黑盒式之排列組合形式。例如：許多家電產品不用方盒子形式的造形，卻以各種幾何形式，按照設計師的想法，發展成另一種扭曲、變形的趣味造形，功能對他們而言，已是其次了（圖 2-7、2-8）（影片 2-1）。

影片 2-1

宇宙思考花園

圖 2-8　法國巴黎的龐畢度藝術中心是含有象徵與符號的後現代風格建築。

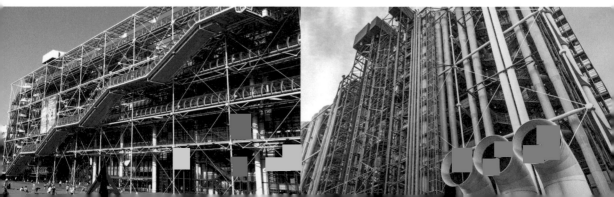

　　後現代主義時期具代表性的建築師有美國的詹克斯（Charles Jencks）、義大利工業設計師埃托雷・索特薩斯（Ettore Sottsass）、麥可・葛瑞夫（Michael Graves）、法國的工業設計師菲利普・史塔克（Philippe Starck）義大利的阿及米亞設計群（Alchymia Group）和夢菲斯工作室（Memphis）。到了 1980 年以設計廚具聞名的 Alessi 夢工場，他們以更新的材質和極富趣味性的造形與色彩，引起了消費者相當高的興趣（圖 2-9、2-10）。

圖 2-9　後現代主義：義大利的 Memphis Design。

圖 2-10　Alessi 夢工廠也是後現代主義的代表。

不論我們對此相當具有時代意義性的後現代主義形式風格之
評價如何，至少它帶動了當時另一新式樣的設計理念，意味著設
計束縛的解脫與釋放，並大大地影響了當時的社會，對「設計」
有相當深刻的認識與詮釋（Definition），後現代主義「設計」行
為對當時的設計師而言，形成了訴求與發洩的手段。

總體而言，以當時歐洲社會的背景與條件，人類所接受到的
設計成果之需求，只是處於只求「達到使用目的」之精神而已，
沒有所謂的流行趨勢、品味與品牌、品質與格調之享受。所以當
時的設計行為是以設計師為主的技術層面之設計導向，而非以民
眾使用物資需求導向。因當時的設計風潮而出現的設計運動有
美術工藝運動（The Arts and Crafts Movement, 1860-1890）、新
藝術運動（Art Nouveau, 1890-1920）、裝飾藝術運動（Art Deco,
1910-1935）等（影片 2-2 ～ 2-4）。主要以建築師、設計師與藝
術家為首（圖 2-11 ～ 2-14），他們的設計風格之精神，帶領了
社會人類的生活導引與品質的設計，設計家的任何行為與動向，
關係到整體社會與環境變遷的動向及人類的生活型態。

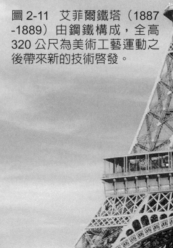

圖 2-11 艾菲爾鐵塔（1887
-1889）由鋼鐵構成，全高
320 公尺為美術工藝運動之
後帶來新的技術啟發。

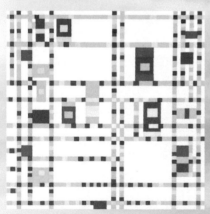

圖 2-12 蒙德理安（Piet Mondrian）
的 "Broadway Boogie Woogie"
（1942-1943）有現代主義的風格。

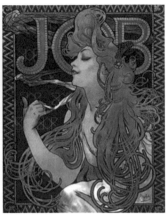

圖 2-13　美術工藝運動師法自然，為工業產品注入了藝術的理念。圖為美術工藝運動提倡者—威廉・莫里斯（William Morris）的作品。

圖 2-14　新藝術運動以流暢性的自由曲線，表達有機體的架構造形。圖左為比利時建築師—維克多・霍塔（Victor Horta）所設計的「塔塞爾公館（Hotel Tassel）」；圖右為捷克畫家慕夏（Alfons Maria Mucha）的畫作。

設計師們掌握著整體社會思想並創新了人類生活趨勢。設計成果的主導作用，在當時的社會引起很大的迴響。

影片 2-2
美術工藝運動

影片 2-3
新藝術運動

影片 2-4
裝飾藝術

2-2　近代工業設計運動的國家

　　二十世紀初，自德國開始倡導工業設計的活動之後，其他如英國、法國、義大利等工業進步的國家也紛紛開始推動工業設計的政策，並在二次大戰後流傳到美國、加拿大及亞洲的日本、臺灣和韓國。在二十世紀中期，「工業設計」已漸漸地立足於當代的工業社會，它應用了工業生產的技術與新型材料，並考慮使用者本身需求，為使用者的各種需求條件量身訂作。下面就以近代各大工業國的工業設計特色現況詳述如下（表 2-1）：

德國設計	藉由強大的工業基礎，將工業生產的觀念帶進了設計的標準化理念，成功地將設計活動推向現代化。包浩斯時期，將工業設計的理念延續，融合了藝術元素；將「美學」的概念帶入了設計，除了改進標準化之外，更加強了功能性的需求。
義大利設計	流線形風格，細膩的表面處理創造出一種更爲優美、典雅、獨特具高度感、雕塑感的產品風格，表現出積極的現代感。其形態充滿了國家的文化特質，以鮮豔的色彩搭配了中古時期優雅的線條。
英國設計	在產品設計上，傳統的皇室風格是他們的設計守則，其特色多爲展示視覺的榮耀、尊貴感，從他們的器皿、家具、服飾都可以看得出來，精美的手工紋雕形態，以及曲線和花紋的設計，透露出保守的作風。
北歐設計	北歐設計是從生活上的每一個動作或是地方開始，讓生活裡的每一件平凡事物變得美麗的態度；最終目的，乃是在追求美的表現與優質生活，無論是餐廳侍者的動作或談吐，街上的垃圾筒或是候車亭，簡單樸實但都深具品味。無論在服飾、建築、公共藝術、餐廳內部、杯子、椅子等大大小小的每一樣都有經過精心的設計考量，甚至於醫院排隊領藥的過程也有設計，一切都是在追求最美的感受。
美國設計	有流線形所遺留下來的自由風格，並學習德國的功能主義，產品強化功能性的操作介面，由於有著深厚的科技與工業技術，著重材料與技術的改良，並持續發展整合性的產品，到了公元兩千年後，引進了數位科技，在電子、生活產品設計上，強調的是智慧型與人性化的介面設計，蘋果電腦就是一個相當成功的例子。
日本設計	源由傳統的工藝與文化之形態、材質的精神，追求簡僕、自然，以童稚的純眞、最基本的元素，注入了更多的創意，並處理設計的外觀上不僅是外觀而已，更能以嚴謹、內斂的細膩與雅致的態度，在產品的造形能追求創新外並融入典雅的協調。讓傳統的文化工藝美學重新得到了消費者的尊重與喜好，知名的設計師包括有喜多俊之、原研哉、深澤直人、安藤忠雄等。
韓國設計	韓國人傳統嚴格的倫理階級，多了強調不斷創新、講究效率的西方管理風格整體的企業文化，並且在產品設計加入了時尚的元素，提升了設計的品味，在服裝、汽車、消費電子產品方面的設計已經能夠自己經營、規劃品牌到行銷。

表 2-1　近代各大工業國的工業設計特色。

一、德國的設計

德國素有「設計之母」的美稱,為催生現代設計最早的國家之一,德國也是全世界先進國家中最致力於推動設計的國家。德國設計史主要包括三個階段:德國工作聯盟(The Deutsche Werkbu)、包浩斯(Bauhaus1919〜1933)和烏爾姆設計學院(The Ulm Hoschschule)。在第一次世界大戰前,德國工作聯盟在 1907 年已開始發展設計,藉由強大的工業基礎,將工業生產的觀念帶進了設計的標準化理念,成功地將設計活動推向現代化。

到了包浩斯時期,更將工業設計的理念延續,並融入了藝術元素;而他們將「美學」的概念帶入設計,除了改進標準化之外,更加強了功能性的需求(圖 2-15)。德國在 1945 年戰後,努力復興他們先前在設計上的努力,在工程方面,機械形式加速標準化和系統化,是設計師和製造商的最愛。

技術美學思想發展最好的是在五〇年代的烏爾姆設計學院(Ulm Institute of Design, 1955-1968),其確立德國在戰後出現「新機能主義」(New Functionalism)的基礎,該校師生所設計的各種產品,都具備了高度形式化、幾何化、標準化的特色,其所傳達的機械美學,確實繼承了包浩斯的精神,並將功能美學持續發展,除此之外,還引入了人因工程(Ergonomics)和心理感知(Psychology)的因素,使設計出的產品更合乎人性化的原則,形成高品質的設計風格。

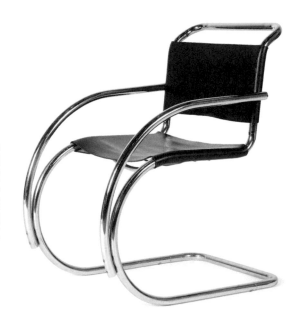

圖 2-15 由密斯·凡德羅(Mies van der Rhoe)在 1927 年設計的鋼管座椅(MR20),這把椅子看似簡單的設計體現了設計師的「少即是多」的理念。超現代的鍍鉻飾面與座椅和靠背形成鮮明對比,流線型外觀彰顯了 20 世紀早期的工業技術和現代精神。

　　德國的設計教育理念，更影響到世界各地，由於受到包浩斯的影響，戰後的德國設計活動復甦得很快，並秉持著現代主義的理性風格，以及系統化、科技性及美學的考量，其產品形態多以幾何造形為主，例如：百靈公司（Braun）所生產的家電產品就是以幾何形為設計風格（圖 2-16 ～ 2-18）。

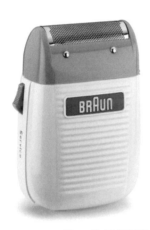

圖 2-16　Braun 第二代電剃鬍刨，外型採幾何圓弧造型，小巧可愛，1955 年上市。

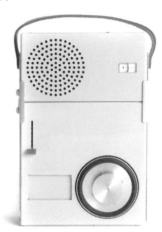

圖 2-17　Braun1959 年由 Dieter Rams 所設計的博朗 TP1 為世界第一款隨身聽。下半部是唱盤，上半部是收音機，收音機部分可拆卸單獨使用。唱盤放的不是 CD，而是黑膠唱片。以「Less, but better（少，卻更好）」為設計大概念，簡約、實用而富現代氣息。

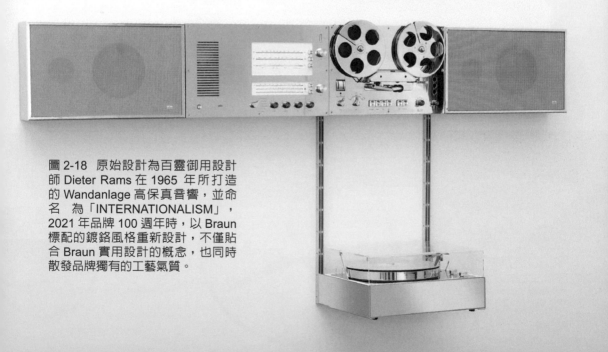

圖 2-18　原始設計為百靈御用設計師 Dieter Rams 在 1965 年所打造的 Wandanlage 高保真音響，並命名為「INTERNATIONALISM」，2021 年品牌 100 週年時，以 Braun 標配的鍍鉻風格重新設計，不僅貼合 Braun 實用設計的概念，也同時散發品牌獨有的工藝氣質。

影片 2-5

Dieter rams的設計

德國的設計對工業材料的使用相當謹慎，不斷地研究新生產技術（圖 2-19），以技術的優點來突破不可能的設計瓶頸，並以工業與科技的結合帶領設計的發展與研究，此種風格也影響到後來日本的設計形式。而烏爾姆和電器製造商百靈牌（Braun）的設計關係密切（影片 2-5），它們奠定了德國新理性主義的基礎。

由烏爾姆（Ulm）設計學院帶領的理性設計理論，將數學、人因工程、心理學、語意學和價值工程等嚴謹的科學知識應用到實務設計方法上，這是現代設計理論最重要的改革發展，也深受歐美各國的讚賞，並紛紛採用。至今，德國所設計的汽車、光學儀器、家電用品、機械產品、電子產品，受到全世界消費者的愛好、使用，這都要歸功於早期設計拓荒者對於德國設計運動的貢獻。

德國雖經過二次大戰的摧殘，但憑藉著其紮實的工業基礎，戰後德國的工業突飛猛進，並興起了工業設計建國的口號，設計公司紛紛地成立，運用了工業高度形式化、幾何化、標準化所傳達的功能美學，甚至比 1920 年代首度具體化時所表現的更爲徹底。如今透過高科技的應用，無論在汽車、家電工業產品上皆有更新的突破。

圖 2-19　德國是世界現代汽車的發祥地，世界上第一輛汽車就是 1885 年由德國工程師卡爾·本茨設計製造的。賓士汽車的標誌是簡化了的形似汽車方向盤的一個環形圈圍著一顆三叉星。賓士的三角星分別代表了陸地、海洋和天空，表示其無論在海上、天空還是陸地都具有無比的機動性，環形圖顯示其行銷全球的發展勢頭。

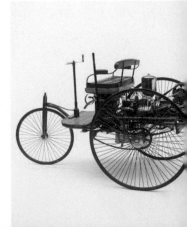

二、義大利的設計

　　義大利在戰後的政局穩定，而社會、經濟、文化的進步，使工業如雨後春筍般蓬勃發展，經過短短的半個世紀，義大利從世界大戰的廢墟中蛻變成一個工業大國，其設計工藝設計在國家繁榮富強的過程中，扮演著重要的角色。而戰後 1945 ～ 1955 年間，為奠定義大利現代設計風貌的重要階段。

　　五〇年代義大利在設計中崛起，由於戰後來自於美國大規模的經濟援助與工業技術援助，順帶將美國的工業生產模式引入義大利，而義大利的設計概念亦深受美國產品的流線型風格影響，細膩的表面處理創造出一種更為優美、典雅、獨特具高度感、雕塑感的產品風格，表現出積極的現代感。七〇年代興起的後現代主義風格，更是獨占世界設計流行的鰲頭。例如：曼菲斯設計集團（Memphis Group）創作了許多知名的作品（圖 2-20）。

圖 2-20　曼菲斯設計集團（Memphis Group）是由埃托雷 · 索特薩斯（Ettore Sottsass）創立的意大利設計和建築集團。曼菲斯集團的作品通常採用塑料層壓板和水磨石材料，其特點是短暫的設計，具有多彩和抽象的裝飾以及不對稱的形狀，有時會任意暗示異國情調或更早的風格和設計。

圖 2-21 寶拉・納弗內（Paola Navone）設計的椅子，
由軟樹脂覆蓋的木質椅子，帶有硬樹脂座椅和靠背。

義大利擁有其他各國所沒有的古文化藝術遺產，然而這個具有相當歷史意義的國家，因接二連三受到戰爭的摧殘，必須承擔接踵而至的家園重建工作。故自戰後，從西元 1950 ～ 1970 年之間，義大利的設計師便透過重建工作中最重要的建築學成為主導工業的發展依據，例如：名設計師索特薩斯（Ettore Sottsass）、納弗內（Paola Navone）（圖 2-21）、門迪尼（Alessandro Mendini）（圖 2-22）、貝利尼（Mario Bellini），以「形隨機能」的理念建立起設計產品的特色，開拓更多的海外市場。

而義大利許多生活用品在設計時，以塑膠材料模仿其他材料，發展獨特的美學工業產品風格。例如：具後現代主義風格的義大利 Alessi 設計公司，以設計家庭廚房用品聞名於世（圖 2-23），他們聘請了許多知名設計師，使用了大量的不銹鋼和塑膠材料，發展出有歐洲文化風格之創意商品。

圖 2-22 門迪尼（Alessandro Mendini）於 1978 年所設計的普魯斯特扶手椅，結合了巴洛克風格和手繪的鮮豔生動的多色圖案，從織物延伸到雕刻的木框架，靈感來自點描派藝術家保羅・布涅克（Paul Signac）。

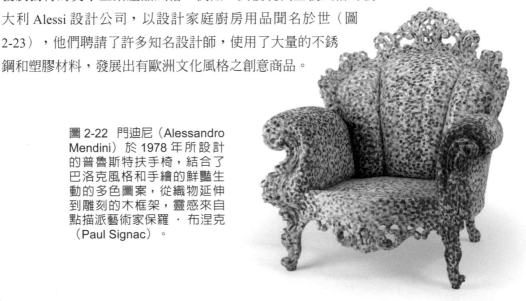

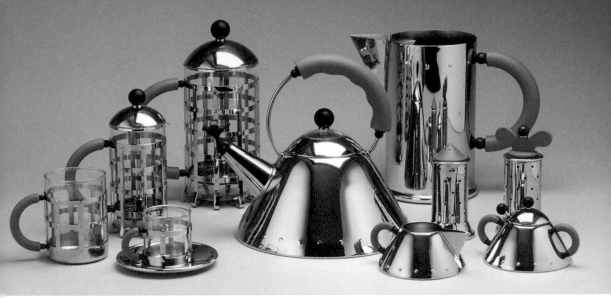

圖 2-23 義大利 Alessi 設計公司所推出的一系列餐廚用品。

　　義大利的設計文化和德國設計理念完全相反，義大利人將設計視為文化的傳承，其設計的依據完全以本國文化為出發點，所以其設計風格不像德國的理性主義——使用幾何形狀和線條來發展商品的形式。義大利的設計師自理性設計中尋求變化、感性的民族特色，這可以從義大利的汽車（圖 2-24）充滿流線造形和迷人的家具設計中看出；尤其是傢俱的風格設計，更是義大利的設計專長。義大利的設計風格，並未受到現代設計主義太多的影響，其型態充滿了國家的文化特質，以鮮豔的色彩搭配中古時期優雅的線條，彷彿又回到了古羅馬時代。

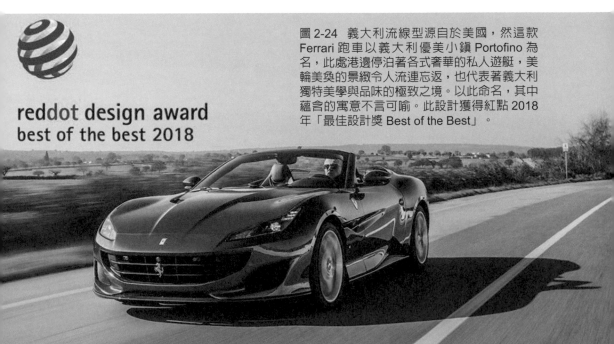

圖 2-24　義大利流線型源自於美國，然這款 Ferrari 跑車以義大利優美小鎮 Portofino 為名，此處港邊停泊著各式奢華的私人遊艇，美輪美奐的景緻令人流連忘返，也代表著義大利獨特美學與品味的極致之境。以此命名，其中蘊含的寓意不言可喻。此設計獲得紅點 2018 年「最佳設計獎 Best of the Best」。

reddot design award
best of the best 2018

因此，我們不難看出義大利設計的發展有其獨特的美學面貌與文化風格，其中也保留了傳統的文化風貌和精質手工藝，這可以從他們的家具、玻璃和流行設計中看出，在工業設計的功名史上，義大利確實走出自己的風格了。

三、英國的設計

圖 2-25 英國的產品設計很結實、普通、沉默寫實。

英國的設計被專家評判爲：有風範、坦率、普通、不極端、結實、誠實、適度、家常、缺少技巧、缺少魔力、沉默寡言、清楚的和簡單的感覺，因其一直執著於工業技術主導設計，無法接受美學的論點（圖 2-25）。英國的設計風格在設計史上具有相當重要的地位，主要因爲英國是工業革命的發源地，而後又有抗爭工業革命的美術工藝運動和新藝術運動。但到了二十世紀後，其設計文化與技術有了相大的改變，這與整個英國的保守與皇室民族性有著相當大的關係。

由於受到十九世紀的美術工藝運動及戰後經濟蕭條的影響，英國工業設計的發展並無顯著進步，尤其在五〇～六〇年代，設計的發展並無現代社會、文化的融入，乃是學習美國和義大利的流行設計風格。

雖然英國也是最早發起工業設計運動（例如：Design Council）的國家之一，但是受到保守的古老文化傳統影響，英國工業設計發展受到很大的限制，尤其戰後的工業一蹶不振，傳統的製造業與冶金工業無法與美國和德國的新興工業（精密電子、電腦科技）國家相比，所以無法以技術帶領設計的發展。

英國在設計行業中較有成就的有建築和室內空間設計，英國皇家建築師學會（Royal Institute of British Architects）設有全世界最有制度及最完善的建築工程管理制度，其在行政管理、估價、施工、材料、設計流程、設計法規等守則爲最有系統的組織。一些早期的設計方法論、設計流程、設計史等設計理論，都是由英國許多

學者著手創始的。英國並出現了幾位世界級的建築大師，例如：設計法國巴黎龐畢度中心的 Richard Rogers、設計香港上海銀行的 Norman Foster，以及設計德國斯圖加現代藝術館的 James Stirling 等。

在產品設計上，英國的設計以傳統的皇室風格爲他們的設計守則，其特色多爲展示視覺的榮耀、尊貴感，從他們的器皿、家具、服飾都可以看出，精美的手工紋雕形態及曲線和花紋的設計，仍存在保守的作風。到了八〇年代，一些年輕的設計師紛紛出現，他們有了新的理念和方法，才漸漸地改掉多年來的包袱，開始追求現代科技的新設計。

20 世紀下半，因著文化意識的覺醒，英國人終於告別了現代主義的冷漠，重新擁抱沉寂已久的歷史光輝，轉化爲源源不絕的創作泉源，這也使得設計產業成爲英國經濟的主要成長因素之一（圖 2-26）。

2008 年開始，英國文化、媒體及運動部（Department for Culture, Media and Sport, DCMS）積極發展「創意經濟」，並將「創意產業」定義爲：「活用個人創造力、技術、才能的智慧財產權，創造出具有高價值與高雇用潛在力的產業，口號爲『創意英國』（Creative Britain）」，也積極帶入新的思維「將創意視爲英國文化的核心，讓創意成爲形成中的英國國家認同」。

圖 2-26 2007 年完工的 O2 體育館（The O2 Arena），亦稱北格林尼治體育館（North Greenwich Arena），是一座位於英國倫敦，北格林尼治地區的室內體育館。體育館是建於原稱爲「千禧圓頂」的大型建築內部的結構獨立的建築，是千禧年後最爲創新突破傳統的設計。

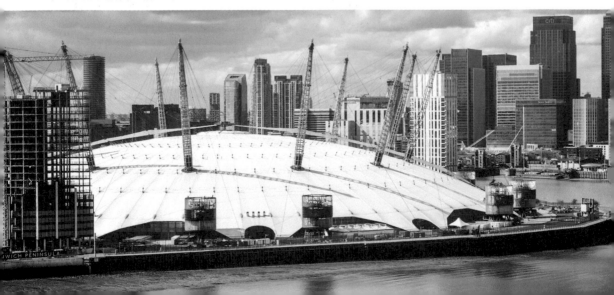

四、北歐的現代設計

「設計的動力來自文化」，是 VOLVO 首席平臺設計師史蒂夫‧哈潑（Steve Harper）對於設計的觀點。VOLVO 的品牌形象，都與安全劃上等號，方方正正、強壯的肩線，一再加深消費者對安全的想像。這強烈的風格，其實是延伸自瑞典的價值觀——「以人為本」就是他們的設計精神。瑞典講求均富，國家應該照顧每一個人，也是全世界唯一把國民應該擁有自己的房子寫進憲法裡的國家。VOLVO 車廠的出發點，是希望讓處於工業化高潮的瑞典人，能夠擁有安全耐用、環保性高的國產車，這是 VOLVO 的設計傳統，也是傳承至今的設計核心價值（圖 2-27）。

北歐國家如：瑞典、丹麥、芬蘭，全部都具有強烈的本土民俗傳統，他們非常熱衷追求本土的新藝術風格，並應用於陶瓷、器皿、家具、織品等傳統工藝領域（圖 2-28）。

北歐的現代設計展現出來自於大自然的體驗，而「誠實」、「關懷」、「多功能」、「舒適」四大分享是北歐的設計理念。其設計風格帶有擁抱自然、體貼入微的幸福風味，且設計的作品範圍很廣，包括：超市就是設計寶庫、趣味盎然的圖案設計、居家生活、地鐵站的藝術走廊、美術館、旅館或醫院。

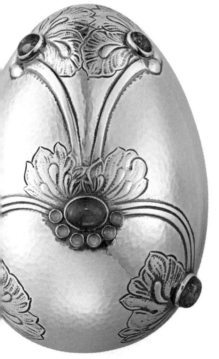

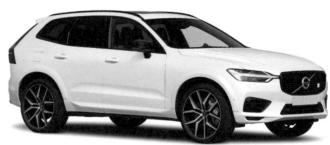

圖 2-27　瑞典 VOLVO 有很好的性能，而且 2021 年的《IIHS》測試中，VOLVO 是世界唯一全車系獲得 Top Safety Pick + 進階安全首選肯定。

圖 2-28　1908 年由丹麥珠寶設計師 Georg Jensen 所設計的寶石浮雕銀蛋，浮雕工藝雕刻花瓣簇擁著絢麗琥珀與艷亮綠瑪瑙，刻意以控制有度的拋光和錘痕增添細微漣漪，對比出更加生動的銀亮表情。

　　北歐（瑞典、丹麥、芬蘭）的設計一向師法自然、以人爲本，線條理性簡潔，又極具功能性。丹麥籍女設計師——莫妮・菲柏（Monique Faber），喜歡在海邊徘徊，在草地平原的小溪裡划船，她表示：「來自於大自然的觸動，是我們百年不變的設計風格」，北歐人喜歡與自然融爲一體的特質，水天雲光是他們最重要的養分，如果能找到一顆被海水穿洞千年的石頭，那便是來自大自然的無價之寶。

　　北歐人不太在意什麼是流行，不會緊張競爭對手是否也走這樣的設計路線。來自丹麥 GEORGE JENSEN 設計師的品牌傳承，成長於哥本哈根北部一片最美的森林區的，大自然是他靈感的沃土，花草、藤蔓、白鴿都是他的創作主題，而有機線條的自然流動、不對稱和曲折纏繞，則是他的設計語彙。在他的設計作品裡沒有細節，只有簡單的線條，再加上強調立體、明亮陰影的對比處理，使他的作品呈現一種歷久彌新的永恆感。GEORGE JENSEN 的想法：「我們走這條路是因爲我們相信這樣的價值，相信設計的精髓是不花俏的、不炫耀的，要尋找、回歸到物體的、人的本質，這也反映了丹麥和北歐的生活態度，這就是我們的根本」（圖 2-29）。

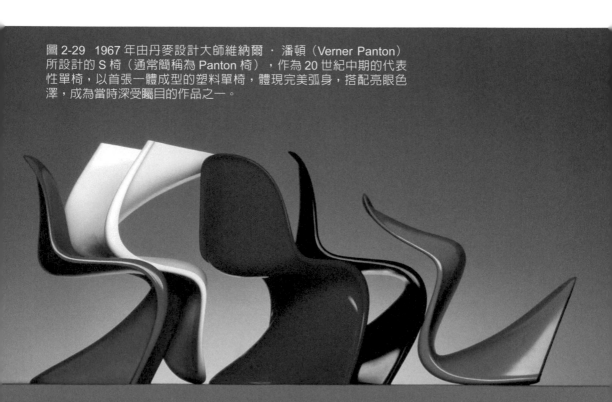

圖 2-29　1967 年由丹麥設計大師維納爾 ・ 潘頓（Verner Panton）所設計的 S 椅（通常簡稱為 Panton 椅），作為 20 世紀中期的代表性單椅，以首張一體成型的塑料單椅，體現完美弧身，搭配亮眼色澤，成為當時深受矚目的作品之一。

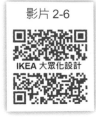

　　北歐的設計師秉持著天時、地利的優良條件，開創了獨特的自然風，也爲設計界立下了綠色與環保的典範。

　　瑞典人的驕傲就是 IKEA，用家具輸出北歐式的生活美學。目前 IKEA 的專賣店遍布全球 38 個國家，共 309 家分店，去年一共就有 10 億人次光臨（圖 2-30）（影片 2-6）。2018 年，IKEA 正朝年營收 500 億歐元（約新臺幣 1 兆 8370 億元）邁進。丹麥進入現代設計的時間晚於瑞典，但是到了五○年代，丹麥室內設計、家庭用品和家具設計、玻璃製品、陶瓷用具等，也達到瑞典的水準。他們的設計在戰後非常流行，尤其是傢俱設計，結合工藝手法的誠實性美學與簡潔的設計受人讚佩，設計作品的表現大量使用木材的自然材料，表現了師法自然、樸實的特殊風格。

圖 2-30 IKEA 的 DIY 家具設計有著北歐自然木材的風味。

五、美國的設計

　　美國在二十世紀初期的工業設計發展中，在追求一種物質文化的享受（Material Culture）。三〇年代在美國設計事業上有幾個重要的突破：率先創造了許多獨立的工業設計行業；設計師們自己開業，保留自由的立場而為大型製造公司工作。

　　在第二次世界大戰後，美國國力突起，成為世界的強權，由於其強大豐富的資源及開放自由競爭的作風，帶領了經濟的突飛猛進，驗證了資本主義的成功。美國的工業引領了設計活動，而經濟的進步帶領了美國人熱絡的消費。在電子科技引入商業策略方面，美國 Sears Robebuck 公司首先提供郵購及電視購物的服務，促進美國人大量的消費行為。

　　美國的工業設計理念倡導簡單和品質（Simplicity & Quality），並大量地發揮於工商業的消費，在戰後的五〇～七〇年代，是美國的設計活動最活躍的時期。一位來自法國移民的設計大師雷蒙・羅維（Raymond Loewy），他在第一次世界大戰後來到美國，為美國各大企業（Coca Cola, Grey Haund, Penn Raid Road, NASA, General Motor）設計大量的商品或交通工具，成為家喻戶曉的設計師，他的設計理念為「設計就是經營商業」，且其相當注重產品的外觀，影響後代的設計師非常深刻。雷氏最先從事雜誌插畫設計和櫥窗設計，在 1929年受到企業家委託設計格斯特耐影印機（Gestetner）（圖 2-31）而開啟了他的設計生涯。他採用全面簡化外型的方法，把一個原來極複雜的機器設計 成一個整體感強、功能良好的產品，得到極佳的市場反應。

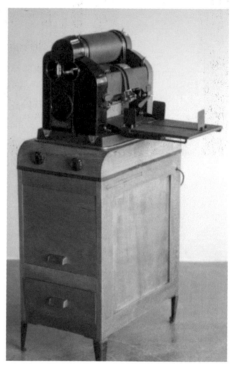

圖 2-31　1929 年羅維新設計的 Gestetner 影印機。

在美國的許多郊區，蓋了一些大型購物中心（Shopping mall），不僅提供人民大量的產品消費來源，也藉此帶動國人的休閒風潮，以逛購物中心作為休閒的主要活動，提升了整體美國人的生活水準。而在設計策略的規劃下，傾向物質文化社會，家庭生活因而成為美國人最重要的生活重心，凝聚了家庭的團結力（圖2-32、2-33）。他們重視休閒與家庭的團聚，設計的產物攻占了家庭生活圈內，電視是當時美國人家庭生活的重心之一；而由於他們的生活方式與幽默感的特質，喜歡聚集在一起談論，在家庭生活中，廚房乃是作為談話、聚集的場所，這與日本人完全以工作為重心的生活型態相比較，有很大的差別。

圖2-32 1935年，羅維（Raymond Loewy）為西爾斯百貨公司設計的Coldspot牌冰箱，基本改變了傳統電冰箱的結構，變成渾然一體的白色箱子，為現代冰箱的基本造型樣式做了奠定。

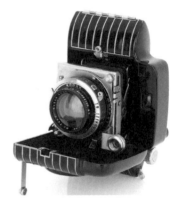

圖2-33 沃爾特·提格（Walter Darwin Teaque）1936年為柯達設計的「班騰（Bantam Special）相機」，是世界上最早的可攜式相機。

另外，在建築方面，二十世紀初期，美國人帶領建築界發展所謂的摩天大樓（Skyscrapers），在各大都市蓋起以商業辦公為主的高樓大廈，例如：美國紐約市的帝國大廈（Empire State Building）（圖2-34）、芝加哥的斯科特大樓（Carson Pirie Scott）（圖2-35），這也導因於科技的進步所帶領的美國建築設計發展型態。美國人的求新與冒險精神，使設計活動在美國本土大量地發展，並紮下很深的根基，促使美國成為全世界最大的產品消費市場。

由於美國政府與民間企業極力投資高科技的研究，舉凡電腦、電子技術、材料改良、太空計畫、醫學工程、工業技術、生產製程、能源開發等，這些技術的研究都在刺激設計整合行為的發展，也因此，美國的工業設計在戰後急速地進步，使得美國成為世界第一強國。

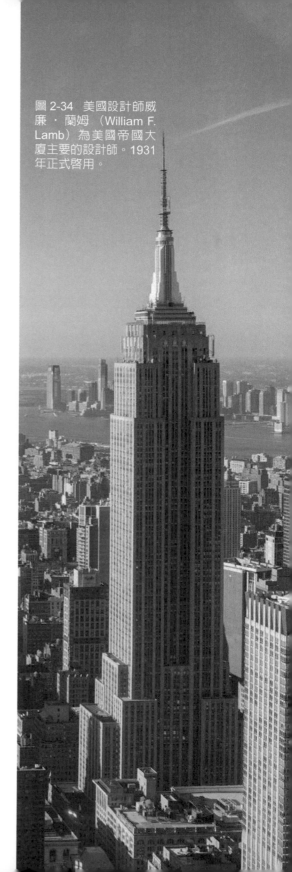

圖 2-34 美國設計師威廉·蘭姆（William F. Lamb）為美國帝國大廈主要的設計師。1931年正式啟用。

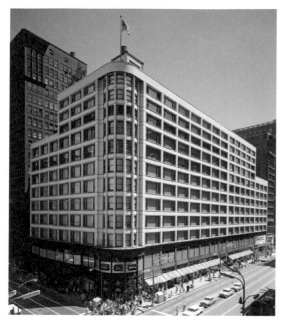

圖 2-35 路易斯·蘇利文（Louis Sullivan）為美國建築師，被譽為「摩天大樓之父」和「現代主義之父」，此為其所設計的斯科特大樓。

　　到了 2000 年，後起之秀——Apple 電腦，經過其設計師重新詮釋電腦的介面，創造了在全世界大受歡迎的 iBook、iPod 及 iPhone，成功轉換了工業設計的新思維理念，打破傳統黑盒子式的電子產品形象，成功地塑造 Apple 在電腦市場的地位。（圖 2-36）。

圖 2-36 Apple 一路走來並非順遂，然卻一路發展到全球領先的地步，這跟美國具有高科技優勢有關。

圖 2-37　翠貝卡頂層公寓。日本建築師 Tatsuro Miki 參與設計，故充滿著古老的日本侘寂哲學。

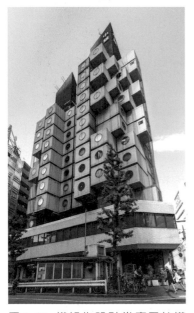

圖 2-38　模組化設計常應用於模組化生產，能使大量產品具有客製化、多樣化、低成本等之特性。圖為日本建築大師黑川紀章設計的中銀膠囊大樓（1972 年完成，並於 2022 年 4 月拆除），便是模組化建築的代表。

六、日本的設計

　　日本的設計藝術既可簡樸，亦可繁複；既嚴肅又怪誕；既有精緻感人的抽象面，又具有現實主義精神。從日本的設計作品中，似乎看到了一種靜、虛、空靈的境界，深深地感受到了一種東方式的抽象（圖 2-37）。

　　與義大利同為二次大戰的戰敗國，日本也必須重建第二次世界大戰以後的自己。然而，不到四十年的時間，日本的努力改變了整個世界。其強烈的愛國心與民族性，以另類的方式，再次點燃征服現代世界設計的企圖心。由於日本是一個島國，自然資源相對貧乏，出口便成了它的重要經濟來源。此時，設計的優劣直接關係到國家的經濟命脈，以致日本設計受到政府的關注。

　　日本的設計以其特有的民族性格，發展出屬於自己的特殊風格。他們能對國外新知進行廣泛的學習，並融會貫通。有兩個因素使日本的設計往正確的方向走：一個是少而精的簡約風格；另一個是在生活中形成了以榻榻米為標準的模組（module）體系（圖 2-38）。

日本設計師善於和本國的文化相結合，例如：福田繁雄（圖 2-39）是日本當代的天才平面設計家，他總是棄舊圖新，開啓了新概念的設計風格。另一位設計大師深澤直人爲無印良品（MUJI）設計的掛壁式 CD Player（圖2-40）（影片 2-7），已經成爲一個經典。他不但延續了 Less is more 的現代精神，在他的作品中還能找到一種屬於亞洲人的寧靜優雅；他放棄一切矯飾，只保留事物最基本的元素。這種單純的美感，卻更加吸引人，並系統性地將各種創意、革新加以融會貫通。

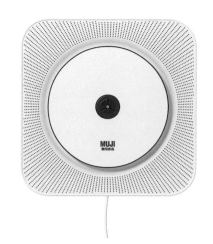

圖 2-40　這是無印良品著名的壁掛式 CD 播放器，也是代表深澤直人「無意識設計」的一個最典型的產品。

圖 2-39　福田繁雄設計的反戰海報。

原研哉（圖 2-41）以純眞、簡樸的意念提升了無印良品簡約、自然、富質感的生活哲學，提供消費者簡約、自然、基本，且品質優良、價格合理的生活相關商品，不浪費製作材料並注重商品環保問題，以持續不斷提供消費者具有生活質感的商品。

影片 2-7

無印良品

圖 2-41　原研哉為四方家具設計的一系列家具。

　　日本的工業設計歷史源於二次大戰後，最早是由一群工藝家和藝術家開始，他們使用簡單的機器設備，製作一些家用品。到了 1950 年，日本開始漸漸有了自己的設計風格，並且可以大量地銷售到國外去。他們以傳統文化為根基，開發現代化的新工商業契機，並不斷地學習西方國家的優點。早先以歐洲各國的設計為其學習的對象，並從中再去研發更新的技術，由模仿到創新，由創新到發明，也使日本躍升為世界七大工業國之一，使其設計漸漸地達到國際性的水準。

　　日本的設計也採用了義大利文化直覺的美學，不像英國那樣因為執著於工業技術，仍然投以懷疑的眼光，不能接受新文化直覺的美學，而導致設計出的產品無法獲得大眾的喜歡。日本的模仿與學習的價值觀，使日本在設計領域裡占有一席之地。由於其民族性的強度結合，使日本的產品躍躍於國際舞臺，特別是電子商品與汽車工業（圖 2-42）。七〇年代的日本，工業化高速發展，使得大批各具特性的新設計產品誕生，但在短短不到五十年之間，日本的設計已真正跨上了國際設計的舞臺，名揚世界。無論在建築、工業產品、家電產品、生活用品、視覺媒體或者包裝設計上，都有其獨到的特色。

圖 2-42　1970 年，馬自達汽車公司生產的 RX-500。

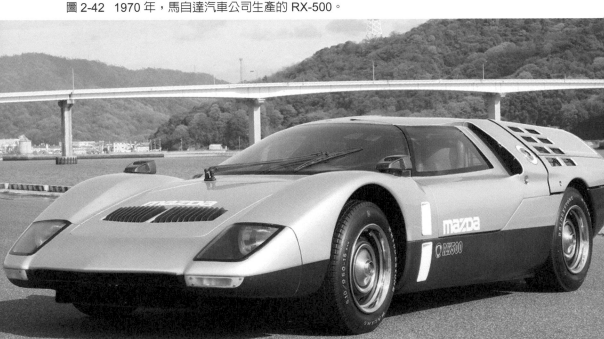

　　日本人的民族意識理念很強，在他們的想法
中，戰後的重建不容許失敗，再一次的失敗可能導
致日本的亡國。也因此，日本的設計重建更從基礎
科技引導開始，以相當嚴謹的態度處理各種設計
問題。品質（Quality）就是他們的精神標竿，尤其
在家電產品設計上，其產品的市場是全球化的。
世界著名的日本家電公司 Sony 更是以一臺隨身聽
（Walkman, 1979）（圖 2-43）改寫了整個世界的家
電歷史，使隨身聽產品在一夜之間成為年輕人的最
大愛好者。

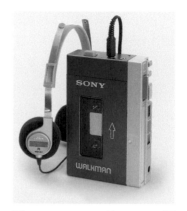

圖 2-43 SONY 於 1979 年
所推出的第一代 WALKMAN
「TPS-L2」隨身聽。

　　在八〇年代後，日本產品更是東方文化的主
要代表，其卡通動畫、電玩產品、家電產品和玩具
（電子寵物）更是帶動了全球性的流行走向，不得
不讓科技強國的美國、德國、法國等西方國家另眼
相看。其流行的東西也不再限於工業產品（圖 2-44、
2-45），舉凡電子類、遊戲類、玩具類、光學類或
汽車等，也都受到世界多個國家消費者的喜歡，日
本的設計已打破了文化的界線，而成為國際等級了。

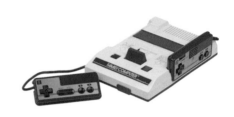

圖 2-44　任天堂於 1983 年推
出的電視遊樂器，俗稱「紅白
機」。

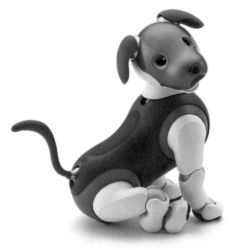

圖 2-45　Sony 於 1999 年推出初代 Aibo，如今
Aibo 會根據主人動作有不同反應，逐漸形成自己
的個性，這一切都會記錄在雲端，也就是說，它
永遠不會死。

90 年代起至今，日本工業設計進入世界一流發展水平。1989 年世界設計會議和設計博覽會在日本召開，進一步開闊了日本設計師的視野。1993 年日本政府根據經濟形勢的變化再度發表了《時代變化對設計政策的影響》一文，要求設計師根據時代的變化調整設計理念和方向，推動日本經濟轉型升級服務。

因此，日本設計師逐漸調整了設計觀念，把國際上通行的設計理念（如無障礙設計、綠色設計和通用設計概念）運用到工業設計中去，這對日本經濟結構的轉型升級逐漸走出長達十年的經濟衰退起到了重要的推動作用。

總體來看，日本的設計具有兩種完全不同的特徵：

1. 現代設計：現代的、發展的、國際的、色彩豐富的、裝飾的、華貴的、創造性的。
2. 傳統設計：比較民族化的、傳統的、溫煦的、歷史的、單色的、直線的、修飾的、單純與儉樸的——它是基於日本傳統的民族美學、宗教、信仰、日本人日常生活發展起來的。

世界上很少有國家能夠像日本一樣，在發展現代化的同時，又能夠完整地保持、甚至發揚自己的民族傳統設計。世界上很少有國家能夠使現代設計和傳統設計並存，且同樣得到發揚光大。日本在這方面為世界，特別是那些具有悠久歷史傳統的國家提供了非常有意義的示範。現在，日本設計得到了國際上的廣泛認可，日本設計是「優質設計」的代名詞，日本製造是「優秀產品」的代名詞（圖 2-46）。

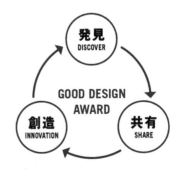

圖 2-46 「G Mark」是獲得 GOOD DESIGN AWARD 的標誌，也是連接社會和設計的交流工具。由日本代表性平面設計師龜倉雄策於 1957 年設計。GOOD DESIGN AWARD 並非評價設計優劣的制度，而是通過評審獲得新的「發現」，與 G Mark 一同將其與社會大眾「共享」，進而引導出下一個「創造」的機制。

七、韓國的設計

　　和臺灣的設計相比，韓國顯然已經走出了學習與摸索的困境，一個政策要徹底地執行，是需要靠國家的資源去推動才能有成效。韓國的設計就是如此，原先企業不懂而不敢大力投資、專門的商業設計人才，所以就由政府來輔導、補助、培養人才來協助企業升級。約三十年前，韓國派遣大量人員到臺灣、歐美各國去學習設計，三十年後的現在，我們可以一窺韓國產品逐漸在世界設計舞臺占有一席之地，例如：三星、LG、現代重工業等。韓國在服裝、汽車、消費電子產品方面的設計，已經能夠自己經營、規劃品牌及行銷，韓國的設計也在世界的經濟舞臺開始抬頭挺胸了（圖 2-47、2-48）。

　　韓國政府在 1993 年至 1997 年間，全面實施了工業設計振興計畫，幾年之間，韓國本土設計師和設計公司呈現爆炸式的增長，5 年內設計專業的畢業生增長了一倍之多，也促使中小企業對設計方面加大了投資。韓國設計能夠提升起來，設計振興院扮演了非常重要的角色。韓國設計振興院是韓國中央政府下屬的官方機構，它接受政府預算實行推動韓國整體的設計意識和能力。

　　振興院致力於發展國家的設計基礎設施，建立了一個資料庫，為提供設計訊息交流建立了基礎的平臺。為了確立二十一世紀韓國設計在國際上的地位，設計振興院還推動與國際間的交流與合作。自 1993 年～ 2007 年，總共推

圖 2-47　由 Moon Hoon 和 Mooyuki 設計的 2020 年杜拜世博會韓國館。建物的設計概念象徵了沙漠日出和日光映照在一朵滿是露珠的沙漠花朵上。

圖 2-48　以零售銷售來看，三星電子2021 年智慧型手機銷量占全球總體銷量的 18.9%，位居第一。

圖 2-49　「防彈少年團」是韓國策略指標性的文化產業之星。

圖 2-50　LG 推出的專業級電競顯示器。2019 年韓國的電競產業規模達到 1,398 億韓圜（台幣約 33 億元）。

動了三次的工業設計振興計畫，其中歷經 1997 年亞洲金融風暴之後，韓國的企業也面臨轉型，企業必須提升設計的品質，而不僅止於量的增加（圖 2-49 ～ 2-51）。

　　以生產韓國最大量的資訊科技產品的三星公司（Samsung）為例。三星是亞洲第一家能夠善用設計力量，成功躋身世界第一流國際化企業的代表，其強調不斷創新、講究效率的西方管理風格。根據 InterBrand 在 2021 年的全球品牌價值調查，「Samsung」這個品牌已價值 746 億美元，排名全球第 5 大，在亞洲位居第一。

　　深厚的技術積累，使得三星能夠每隔一段時間，就推出一些代表最新技術的前沿產品，例如：手機、液晶顯示器、數位相機、筆記型電腦等。由於設計的目標是賦予產品「時尚」精神，三星公司在液晶顯示器的外觀和輕薄程度上不遺餘力地進行創新，要把顯示器變成書房中的藝術品。

圖 2-51　「聚」智能餐桌基本涵蓋廚房使用過程中的大部分功能，在一定情況下，它甚至可以替代廚房，成為家庭內新的餐廚中心。2018 年榮獲亞洲三大獎之一的韓國 K-DESIGN AWARD 國際設計大獎。

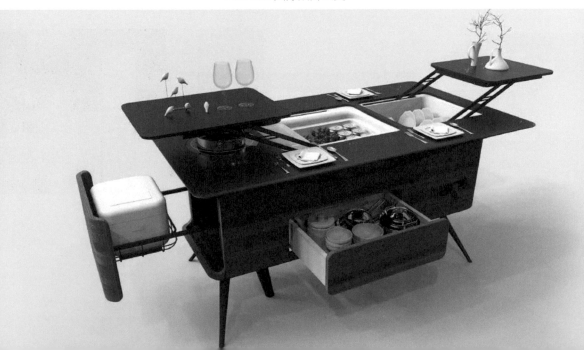

2-3　工業設計運動之父
──包浩斯

一、前言

　　全世界最早且較具系統性的設計教育，是由德國籍的建築師華德・葛羅佩斯（Walter Gropius）於西元 1919 年，在德國威瑪（Weimar）創辦的包浩斯設計學校（Bauhaus）所實施紮實且有系統的設計教育制度，對於後世的設計教育貢獻功不可沒（圖2-52）（影片 2-8）。

　　包浩斯設計教育的教學理念為凡事從頭學起，透過基礎課程教學和工廠實習方式，達成理論與實務並用的目標，學生都能正確地使用適當的材料，並應用在金工、雕刻、陶藝、紡織和建築設計上。包浩斯設計學院的教育乃理論與實習並重，尤重手腦並用及思考性的啟發，忌諱非個性或非創造性的臨摹；希望以「心」、「物」二合為一的方式，創造具有美感又理性化的產品。他們的理念是：使創造者能將自己的情感和思想完全融入作品中，並且毫無拘束地自由表現其理念。

影片 2-8

包浩斯 Bauhaus

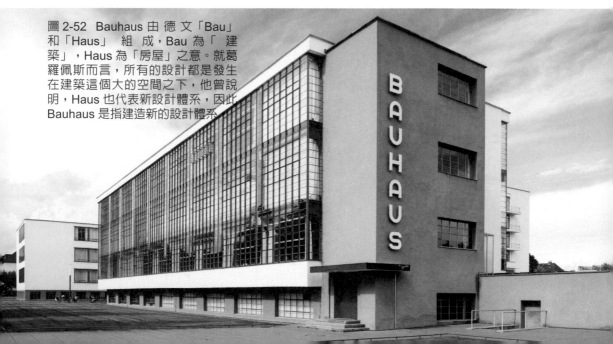

圖 2-52　Bauhaus 由德文「Bau」和「Haus」組成，Bau 為「建築」，Haus 為「房屋」之意。就葛羅佩斯而言，所有的設計都是發生在建築這個大的空間之下，他曾說明，Haus 也代表新設計體系，因此Bauhaus 是指建造新的設計體系。

　　包浩斯的設計教育過程分為三階段，初期為六個月，稱為基礎教育；中期為三年，稱為發展教育；第三期為工廠實習教育或專業訓練，期限不定。第一階段的基礎教育在實施基本形態和構成觀念之教學；第二階段則重在美感與形態的探討、材料與構造的表現方法；第三階段則著重於工廠的產品設計與製造技術。包浩斯設計教育的教學理念為德國設計的現代主義之先驅，以美感為基本觀念，特別重視工業技術應用於設計，認為設計必須由最基本的單元著手。

　　包浩斯學院在剛開始聘請了一位著重於宗教色彩的畫家伊登（Johannes Itten），他以其獨特的宗教信仰理念，全心投入了包浩斯的教學工作，在他所規劃的基礎設計教學課程中，設置了色彩學、平面與立體造形原理、材料學與肌理的訓練，使學生真正對設計相關學門的基礎概念具有相當透澈的理解。伊登教授帶頭領導的基本課程主要在引導學生的創作能力，使學生能夠真正培養自己的思想，按自己的觀念、意識從事創作，並透過基礎課程的基本概念教學和工廠實習方式，表現出學生的構想創作（表 2-2）。

階段	教育過程	教　育　架　構	期限
第一階段	基礎教育	・實施基本形態訓練和自然材料的體驗與構成練習	六個月
第二階段	形態教育	・觀察階段：自然研究、材料分析 ・創作表現階段：材料與工具教育、構成與表現教育 ・構成：空間原理與色彩原理和造形原理	三年
第三階段	工廠實習技術指導教育法	石工在雕刻工廠、玻璃在嵌瓷工廠、木工在木工工廠、陶器在陶土工廠、金工在金屬工廠、色彩在壁畫工廠、紡織在紡織工廠	期限不定

表 2-2　包浩斯設計教育之課程架構。

二、包浩斯的教育理念

　　包浩斯（Bauhaus）設計學院的教育理念以實務為主，理論為輔。所以創辦之初，葛羅佩斯聘請了多位畫家來主持一些造形與色彩的基礎課程，有保羅・克利（Paul Klee）、康丁斯基（Wassily Kandinsky）、約翰・伊登（Johannes Itten）、

馬克（Gerhard Marcks）和莫荷裡‧那基（Moholy-Nagy）（圖 2-53），爲的是要加強學生的基礎理念，再施以手工藝技巧的訓練。包浩斯剛開始深受工業革命的影響，葛氏了解傳統的手工藝終會被機器大量生產化和材料改良所代替，爲了讓機器產生的產品更美觀，不淪於窠臼的樣式，包浩斯的教學觀念倡導了結合藝術的觀念，將工藝品引導至產品化的設計，並以系統化、簡單化和標準化來達到大量生產，此種美學與技術結合的工業設計思想理念，慢慢地傳到整個歐洲大陸各國，甚至影響美國和亞洲其他各國。

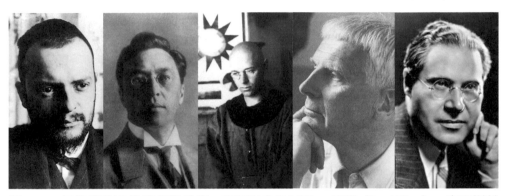

圖 2-53　包浩斯設計學院的教授群。由左至右爲保羅‧克利（Paul Klee）、康丁斯基（Wassily Kandinsky）、約翰‧伊登（Johannes Itten）、馬克（Gerhard Marcks）和莫荷裡‧那基（Moholy-Nagy）。

　　葛羅佩斯於 1928 年離開了包浩斯，由漢斯‧梅爾（Hannes Meyer）領導後期的包浩斯設計學院。梅爾的想法與葛羅佩斯相左，梅爾帶領學院走向理性主義，採以比較接近科學方式的藝術與設計教育，更重視工業技術和生產程式，卻忽略了產品本身的形式風格，原有個人的藝術家浪漫主義色彩逐漸消失。當時正是德國工業發展迅速，政治與經濟局勢穩定的時候，包浩斯即順應了社會環境局勢的變化，漸漸偏離了原來創校的精神與觀念。

　　到了 1933 年，由於執政的納粹政府對包浩斯的辦校理念有歧見，包浩斯被迫關門，使得一些教師與學生們，不得不往歐洲其他各國或是美國大陸去發展。例如：畫家 Kandinsky 赴法國繼續他的繪畫創作，Gropious、Albers、Moholy-Nagy 和 Breaer 到達美國定居下來，並在美國的芝加哥創辦了設計學院，延續包浩斯的精神理念，而 Gropious 也赴哈佛大學建築系任教。

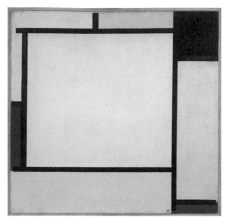

圖 2-54 蒙德里安的幾何構成是在包浩斯的構成教學的基本原理。

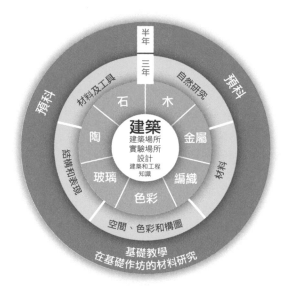

圖 2-55 1923 年包浩斯教學圖表。

三、包浩斯對後世的影響

包浩斯從 1919 年建校，至 1933 年解散，歷時 14 年，其存在時間雖然短暫，但對現代設計產生的影響卻非常深遠。具體而言，它奠定了現代設計教育的結構基礎，目前世界各國的設計教學方法和最重要的基礎課程，乃是傳承包浩斯各個教授所設立的課程，包括：基礎材料使用、造形原理、色彩計畫與應用、設計理論（Design Theory）和美學概念（Aesthetic Concept），對於後代的工業設計教育奠下了很好的範本。包浩斯的設計教學理念，就是培養設計師，除了繪畫、手工技術之外，重點在了解產品化的整體設計到製造過程的原理，並知道各種材料（Material）在不同設計上的應用（圖 2-54、2-55）。

而包浩斯另外一個實質上的影響，是奠定了現代設計觀念，它將十九世紀的美術工藝運動（The Art Crafts Movement）的美學理念，帶進功能主義，使兩者結合，成為現代主義（Modernism）的先驅。首先在產品設計的過程中，考量經濟和社會的需求因素，所以商品必須與社會文化結合在一起，使之成為大眾化的溝通媒介。葛氏重新定義了應用藝術（Fine Arts）的美學理論和工業技術（Industrial Technology），改變了十九世紀的傳統工藝形式，將設計帶出了國際性的形式（International style），影響了後世現代主義（Modernism）風格的走向，帶動了近代設計的風潮（Design Movement）（圖 2-56～2-60）。

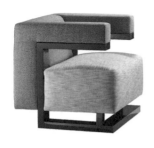 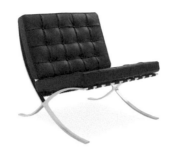 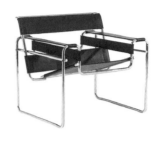

圖 2-56 包浩斯創始人葛羅佩斯親自操刀設計，並稱之為「F51」沙發椅。它完美地凸顯了包浩斯的三大「法寶」：幾何、原色和「less is more」。

圖 2-57 巴塞隆納椅由密斯·凡德羅於 1929 年設計，它由弧狀不鏽鋼構架與真皮皮墊組成。

圖 2-58 瓦西里椅（Wassily Chair）為馬塞爾·布勞耶（Marcel Breuer）所設計。他從自行車的動線型鋼管骨架中獲得靈感，製作了這世上第一把鋼管皮革椅。

圖 2-59 曾在包浩斯求學的設計師 Max Bill 為 Junghans 打造這款錶。延續包浩斯經典配色—消光鍍銀表盤與紅色指針，致敬永恆的經典。

圖 2-60 蘋果首席設計師喬納森·艾弗將包浩斯「less，but better」的設計觀念溶入每件 Apple 的產品中。

　　第二次大戰後，德國納粹失敗，包浩斯得以在自己的祖國繼承未完成的工作，由校友馬克斯比爾（Max Bill）於德國烏爾姆（Ulm）設立了 Ulm 設計學院，發揚包浩斯的精神教育理念。至今，包浩斯已成為一個歷史名詞，但是它的精神是永不死的，後世給予它的評價多為正面，它就像是一個開國功臣，承擔了設計歷史的使命。

　　包浩斯對二十一世紀的設計教育影響至深，從表現主義到理性主義，它的基礎設計理論教學課程，至今仍為世界各設計學院所使用，它的設計哲學更是深深影響到後世的現代主義及後現代主義的風格（Styling），今日身為一位設計教育家或是設計師，不得不給予它最大的敬意。

2-4 現代設計史論

　　二十世紀的工業設計發展時代，是工業設計史上最重要的時刻，它經歷了三大主要設計時期；1900年～1930年的功能主義、1930年～1970年的現代主義及1970年～1985年的後現代主義。近代工業設計自二十世紀初的德國包浩斯時代開始萌芽，至今二十一世紀為止，已有一百多年了。工業設計的發展（Evolution）雖然沒有工業技術的歷史長久，但卻藉著工業技術與電子科技的不斷進步，快速發展。

　　工業設計在短短一百多年中的研究與開發，其成效卻可以與科技的成果並駕齊驅，從早期的造形隨功能（Form Follows Function）的原理，至今日的文化精神思考理念，設計已不再只是追求機能的發展與優美的造形，而是在於強調文化的維繫。人的考量也是設計的重心，因為人是文化思想的主角，設計的目標就是在聯繫人與人之間的關係，促進社會的進展。

　　設計將人類帶進另一個新的文化領域，進而改善人類的生活與環境品質，它在未來會發展到什麼樣的程度，沒有人可以預知，但可以知道的是，設計已快速地影響人類的生活步調，隨著社會的改變，設計正領著一股變化多端的風潮，邁向一個更創新的紀元。

一、近代工業設計史的演變

　　自二十世紀初到即將進入二十一世紀的這一百年中，設計思潮的轉變一直不斷地演進與發展。回溯到歐洲的工業技術發展，在十八世紀歐洲大陸，由英國工業革命（Industrial Revolution）開始發展，由於鋼鐵材料的新技術發明以及英國瓦特發明蒸汽機，而有了方便的鐵路運輸系統，更直接帶動工業產品的運輸和銷售到歐洲大陸各地，物資的流通激起了總體社會經濟體系的繁榮，工業技術的發明功不可沒，將手工生產轉換為大量工業化機器生產，英國的工業運動扮演了相當重要的角色。

　　隨著工業技術的進步、交通的發達、人類生活形式明顯的改變與提升，一般的人民都能使用到機器生產的產品，刺激了大量的消費，消費又帶動了經濟的繁榮，如此循環的效應，形成了當時的新形態社會。

　　到了二十世紀初，消費者開始厭倦了長期使用巨大且笨重的工業產品，開始有人提倡美化工業技術產品，機器美學（Machine Aesthetics）運動便孕育而生。人類所使用的產品與其所處的環境，已不再是一種巨大且冰冷的金屬外殼機器而已，而是加以修飾、美化且又可以使用的商品。「設計」（Design）一詞開始有了初步的貢獻，工業設計師引用了美學的手法，在機器上加裝了具視覺美感的外衣，其中包括流線型造形設計、合乎視覺美感的色彩搭配、簡便的操作方法、合乎於當代流行的樣式等，全都出自於工業設計師創新構想的結果。

　　回溯到二十世紀初期，機器美學（Machine Aesthetics）運動開始，工業設計活動已漸漸地主導新時代的生活型態，取代以工業技術為主的生產模式。新流行主義已深入民間，融入他們的生活當中。工業設計將工業技術所生產出的機器產品再次加以美化，使產品的造形有了視覺上的美感，同時也考慮使用者與產品操作的介面問題。

　　設計師無論在建築、家具、汽車、室內設計、工具、生活用品、平面設計、工藝品、服飾、環境等的創作，已不再僅求其功能與效用而已，尤其對於工業產品視覺上的美感、使用上的方便、舒適性及操作上的簡化更是不遺餘力（圖 2-61、2-62）。

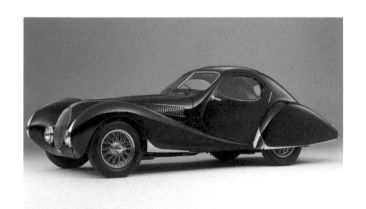

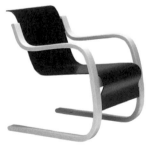

圖 2-61　1930 年代之後，流線型風格風靡了整個歐美大陸。Talbot SA 是一家法國汽車製造商，於 1937 年推出了一輛車身幾乎沒有直線的 Talbot Lago T150C SS。

圖 2-62　產品設計主要提供居家生活的舒適。

二、後期近代工業設計史

自工業生產的技術與新式材料的發明以來，人類生活型態上的變化即由傳統的手工藝產品，到機器所生產出的規格化產品，使人類所生活的社會與環境更多元化。然而由機器所生產出的規格化產品，只能讓人類享受到暢通與方便的生活用品，在產品的使用介面上仍有其不足之處。例如：產品本身的噪音問題、巨大與笨重的體積讓消費者負擔很重、操作方式無法配合人的習性、複雜的操作過程，以及廢棄品的環境汙染等問題。這些存在於產品的問題並未完全提升人類的生活品質，或是提供給人類更精緻的生活環境，反而為人類帶來更多的問題。

於是，工程師們針對這些問題，馬不停蹄地要想出更好的技術與方法，來解決這些問題。由於工程師的解決方式，乃是以針對工業產品本身的功能、結構或是生產技術、材料改進的問題去思考，而對於使用者本身的思想、習性、狀態與使用情境上的思維問題，並未研究透澈，所以機器產品所改善的仍只是產品的結構性與功能性或材料，並未徹底解決人類的真正需求問題。

到了二次世界大戰後，也就是五○年代，由於歐洲、美國在工業技術的突飛猛進，新的材料與生產製作技術不斷地產生，促進生產力的發展，同時也對整個社會與環境帶來極大的影響與改變，進而產生了現代主義與後現代主義設計藝術的創作。

到了八○年代，由於電子技術的進步，漸漸也引進設計的創作行為，使設計更能以不同的媒介，發展多元化的商品，諸如：視覺設計、多媒體、電腦感知設計和電子商務設計等充斥整個消費市場。設計理念帶動多元化的創意點子，新的產業設計活動開始熱絡與活躍起來，其成果帶給人類在生活上很大的衝擊，使人與人之間的關係也因著新設計活動的帶領而更接近，因而更促進商業的消費行為。設計史的演變相當多元，如表 2-3 所示。

由於設計師的新思維觀念萌芽，他們不斷地設計新且好用的產物，例如：使用方便的家具、多功能的家電產品、創新式的建築大樓、創新的公共識別系統與快速的大眾運輸工具等。這些設計活動的貢獻，使人與人之間開始互相的聯繫，促進社會繁榮與進步。

表 2-3 設計重要歷史年代表。

三、平面設計簡史

　　平面設計歷史發展的重點，應該是從文字的書寫、印刷開始。在最早的繪畫創作布局裡，平面設計的發展也學習以編排及色彩的方法，開始創造出設計作品。追溯自人類最早的埃及文明古文化開始，就已有文字、符號與圖像造形的平面設計。而中國古代也在印刷術發明後，出現不少平面出版品的方式。

　　到了十四世紀歐洲的文藝復興時期，漸漸進入商業化的印刷品，義大利開始有了商標的設計，以彩色圖騰印刷的書籍也在市面上開始銷售，而後流傳到歐洲各國及美洲大陸。十七世紀最重要的突破，就是全世界第一張由德國奧格斯堡出版的 The Avisa Relationoder Zeitung 報紙首次印行，開始成為世界各國訊息交流的媒介。

　　到了十八世紀，英國的印刷也開始重視平面設計的部分，而有相當的出版水準。歐洲開始有了各種字體設計的出現。隨著印刷工業技術逐漸的提升，人類的生活也慢慢地進步，許多公司開始運用廣告於商業，海報的設計也有了突破，儘管那時只是單純的文字和插圖編排而已。到了 1820 年左右，攝影的技術愈來愈純熟，攝影印刷的出版品也應用在廣告、書本的設計上。到了十九世紀下半，美術工藝運動的倡導者——威廉莫里斯，大力推動手工藝術圖騰的平面設計，從建築裝飾、插圖設計到版面編排，都使用大量的自然植物圖騰作為其創作的依據，並開始以人物、動物為其平面創作的主體，美術工藝運動更保有傳統工藝的風格，在一些出版品上，也有其獨特的風貌。

　　而到了二十世紀初期，新藝術運動放棄了傳統的風格，大肆推動植物與動物圖案的發展，愈來愈多的平面印刷品開始出現，他們強調設計圖案中的線條，並以插圖的方式出現在市面的出版品。到了二十世紀中期，德國的功能主義開始萌芽，構成主義（Constructivism）運動開始（圖 2-63），平面設計開始採用幾何圖形和文字，這是現代主義（Modernism）的先端，一切設計講求理性，而攝影的技術也完全應用在出版品上，形成了現代的新風格，裝飾主義也開始被現代設計取代。

　　到了德國的包浩斯時期（1919～1933），平面設計更具鮮明的民主色彩與社會主義，繼承了構成主義的風格，包浩斯的平面設計創作風格摻入了機器美學的概念，以比例協調的原則、自然的法則、抽象的概念（Kandinsky）做為創作的基礎原理，更藉由包浩斯學院基礎設計課程的精神創作其平面作品（圖 2-64、2-65）。

圖2-63　構成主義的風格。康丁斯基（Wassily Kandinsky）《構成第八號》以直線與曲線、銳角與鈍角、圓與半圓等為主要構成要素。

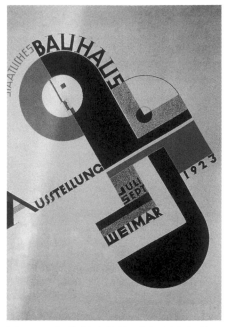

圖 2-64　包浩斯時期的平面設計也更具有鮮明的民主色彩與社會主義。

五○年代後，國際主義風格開始以標準化、格式化的形式來設計版面，其設計以方格網的方式，將字體、插圖、照片、標誌及圖形等元素，以數學比例為基礎做版面的編排，也加入了平面空間的編排形式。此種風格影響到七○年代現代主義的各種設計理念，也影響到美國的平面設計風潮，廣泛地採納到廣告和海報設計。

由於戰後各國的重建，經濟日益熱絡，許多大企業的經營也開始參與國際化市場，「企業識別形象」系統也漸漸開始萌芽，自歐洲、美國及日本的各大企業，例如：ABC 廣播、IBM、Mobil 等國際化企業及奧林匹克運動會，也紛紛地採用 CIS 的視覺系統來銷售他們的商品（圖 2-66 ～ 2-67）。

圖 2-65　包浩斯時期保羅克利的平面圖。

圖 2-66　巴黎 2024 奧運的 CIS 系統。　　圖 2-67　現代的標誌設計圖案。

2-5　二十一世紀的設計趨勢探討

　　趨勢是目前正在發生或是未來即將發生的人類活動樣態，是日積月累慢慢形成的，所以我們可以從過去的歷史脈絡軌跡推論未來的設計趨勢。自有設計開始，人類整體設計成果演變至今，不但是一種生活文化上的需求轉變，也是設計行為本身因著科學、藝術、經濟、文化以及道德等各種面向的進化而產生的改變。

　　二十一世紀的今天，科技進步帶來了生活上的種種便利，但卻也使得氣候惡化，自然環境品質下降；另外，人與人之間的互動漸由線下開展至線上，多功能的數位平台，讓人們在傳遞訊息上變得快速且方便，然卻逐漸失去人與人實際接觸的親密感，進而造成個人道德感低落的危機。

　　設計的目的是在解決人類生活的需求問題，並且扮演提升生活品質的角色。而二十一世紀的設計趨勢，設計者除了要能善用技術、材質、介面、美學與品質上的要求外，也受到如何改善生活以及環境的重大挑戰。紅點設計總裁 Peter Zec 博士在接受 MOT TIMES 明日誌專訪時提到，現今所謂的好設計必須要有四大元素：功能性（function）、吸引人（seduction）、可用性（usability）、責任感（responsibility）。

　　這裡的「責任感」指的不只有環保或永續設計這類的責任，也是一種對於社會的責任，可說是企業對於環境、社會的責任心。簡單的說，設計者不再扮演單一產品的設計工作，更重要的是，應該要改善生活品質，以及提升社會道德關懷。

　　2000 年以來，資訊科技的發展突飛猛進，翻天覆地的改變了人類的生活，目前可見的如數位科技化產品已廣泛應用於生活中的 3C 家電（圖 2-68）、自動導航以及交通工具、娛樂性商品（圖 2-69）、教育和學習工具（圖 2-70）、商業交易、通訊設備以及醫療體系（圖 2-71）等。

圖 2-68　3C 家電結合數位化科技，已經整合成為智能家電系統，讓居家功能更科技化也更人性化。

圖 2-70　TRENDMASTER 療癒系電子寵物貓。電子寵物貓內建電子感應器，能感應主人的動作，並做出相對應的聲音或是行為反應。

圖 2-69　透過數位化的教育和學習系統，善用各種電子設備，不但可以提高教學的多樣性和趣味性，也可以突破時間與空間的限制，讓學習無遠弗屆。

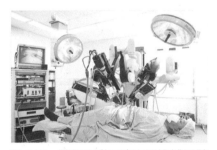

圖 2-71　醫學界利用達文西機械手臂協助醫師進行手術，能提高精準度以及術後癒合效果。

　　因此未來的設計**趨勢**，幾乎等同於數位科技的發展**趨勢**，數位科技的發展又與人類活動的發展息息相關，以下依人類活動發展趨勢，可概分為下列項**觀察重點**：

一、流行與快速變化

　　科技進步使得人類在食、衣、住、行、育、樂各方面的軟硬體皆快速的翻新，人類求新求變的心態，形成一股流行的**趨勢**，越來越多前所未見的創新商品，如雨後春筍一般蓬勃發展。伴隨著新設計商品流行的刺激，同一類產品的生命週期也相對減短，例如過去一支手機要一、兩年才會更新技術，但現在不到一年的時間就因為科技發展，擁有新功能的手機便相繼問市（圖 2-72）。消費者受到新產品的刺激，加上樂於體驗新科技的心理驅使下，就會更願意進行消費。類似這樣產業與消費者之間的良性循環，激勵了設計活動朝向更積極、更具有創新的方向前進，這也使得設計者必須不斷推陳出新，創造出更多令人期待的新產品，才能滿足消費者更大的慾望（圖 2-73、2-74）。

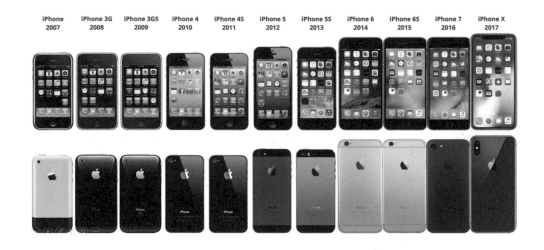

圖 2-72　智慧型手機市場競爭激烈，各家廠牌推陳出新速度讓消費者目不暇給，不斷追逐更換新的手機。

圖 2-73　元宇宙的概念從網際網路世界而來，使用者可以建立一個網路虛擬身分，在元宇宙中進行社交、會議、遊戲、商業消費，未來更有可能擴展到其他與現實連結的領域。

圖 2-74　虛擬實境遊戲能讓遊戲玩家體驗在遊戲世界中穿梭移動並作出互動的結果。

二、數位化與人工智慧

電腦的發明帶動產業數位化轉型，數位化（Digitization）是將資料與訊號電子化的過程，把傳統的文字、影像、聲音、各項資訊等，透過轉換過程變成電子檔案，這些電子檔案可以儲存於電腦或是雲端中，提供個人或是企業單位使用，讓使用者增加資訊儲存、分析、應用等工作的效率。例如許多工廠以機器人代替人力，進行危險性高或是長時間單調無聊的工作，不僅節省了工作時間，亦提高了工作精準度以及效率。

雖然數位化科技發展節省了人類在工作上大量的勞力及智力付出，但面對日漸龐大的資訊，人力與智力沒辦法將生活中所面對的問題都一一寫成對應的程式來解決，因此人工智慧（AI）的發展便成為數位發展的重要項目之一。人工智慧簡單的定義是讓電腦能自動學習，透過學習龐大數據的歸納推理過程，電腦便能處理新的數據並產生正確的反應。人工智慧也可以

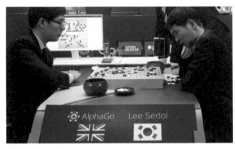

圖 2-75　2016 年由 Google DeepMind 團隊研發的人工智慧 AlphaGo 與韓國棋王李世對弈，連勝三局。

協助人們進行收集、判斷與分析等工作，例如人臉辨識、語言翻譯或是遊戲等。而更進步的人工智慧能發展出相近、甚至超越人類的思考推理能力。例如 AlphaGo（圖2-75）、無人機（圖 2-76）（影片 2-9）、自架汽車（圖 2-77）等。

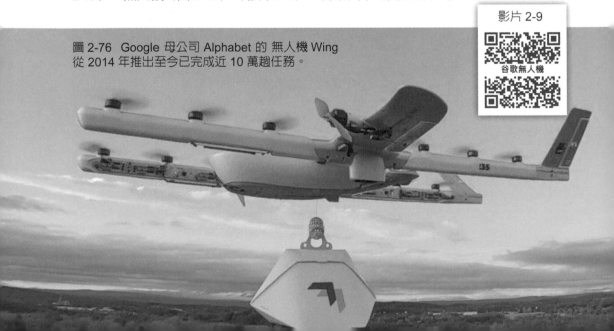

圖 2-76　Google 母公司 Alphabet 的無人機 Wing 從 2014 年推出至今已完成近 10 萬趟任務。

影片 2-9

谷歌無人機

圖 2-77　台北市政府推動自動駕駛公車，結合 5G，可將車內、外影像即時回傳後端，透過 AI 自動辨識行車狀況。

三、環保與人文關懷

　　全球工業化發展對地球自然環境所帶來的負面影響，引發國際環保人士的高度關心，積極訂定碳中和目標，減緩地球暖化的行動成為各國國家經濟發展的重要指標。近幾年，世界各地森林大火（圖 2-78）、極端氣候造成乾旱（圖 2-79）或是水患的情況日趨嚴重，讓我們不得不正視所生存的地球環境，是否還能容許人類繼續破壞。為了達到環保目標，讓地球的以永續發展，綠色環保設計成為設計的重要趨勢（減碳與減塑、再生能源、綠色都市與建築）。而數位設計也被應用在環境保護，例如處理龐大的全球環境監測系統數據以及趨勢判斷、住家建築水電能源監測與管理等（圖 2-80、2-81），都可以提供使用者環境重要指標數據的變化，以及相對應的保護或是改善計畫。

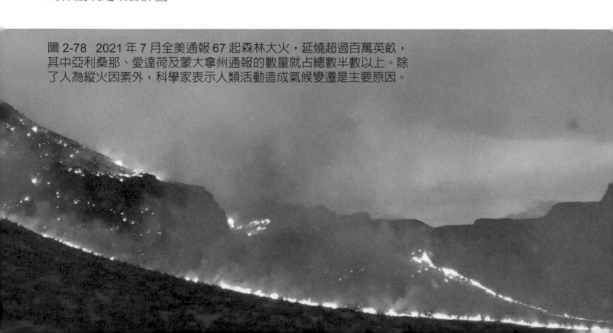

圖 2-78　2021 年 7 月全美通報 67 起森林大火，延燒超過百萬英畝，其中亞利桑那、愛達荷及蒙大拿州通報的數量就占總數半數以上。除了人為縱火因素外，科學家表示人類活動造成氣候變遷是主要原因。

圖 2-79 氣候變遷造成 2021 年臺灣面臨 50 年
來最嚴重的乾旱，許多水庫乾涸見底，民間用
水受到重大影響。

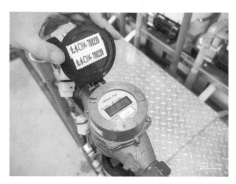

圖 2-80 智慧水表可以用手機偵測用水狀
況，檢測漏水並且將用水數據傳至系統，
節省人工查表的勞力。

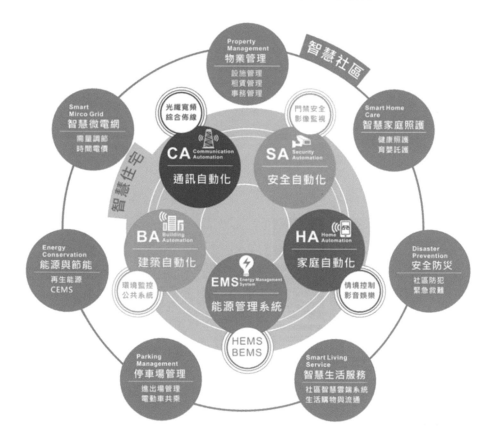

圖 2-81 臺北市公共住宅智慧社區的概念是結合智慧科技，除考量能源管理、社區安全
外，也將自動化視為核心要件（臺北市公共住宅智慧社區建置規範手冊 2.0 版）。

　　資訊化和電子化的高度發展，智能科技產品的使用，占人類生活的比重越來越大，雖然通訊軟體以及社交平台活絡，但對於過度依賴人工智慧產品，缺乏面對面的人際交流的問題，造成部分人士的質疑，人與人、人與自然環境的情感疏離是否會越來越大。因此，人文精神的關懷，再度被設計界所重視，例如通用設計（圖2-82）和情感設計（圖2-83）也成爲近幾年設計的重要元素，既使是數位化的產品，也逐漸朝向人性回饋方向設計，最常見的就是表情符號（圖2-84）的運用。

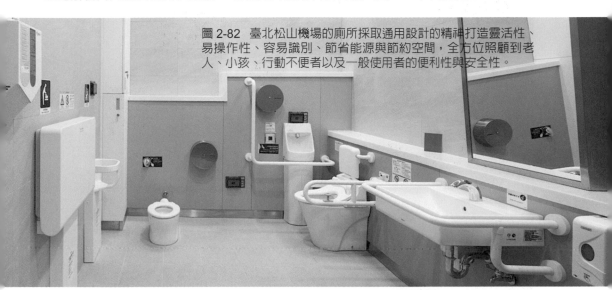

圖2-82　臺北松山機場的廁所採取通用設計的精神打造靈活性、易操作性、容易識別、節省能源與節約空間，全方位照顧到老人、小孩、行動不便者以及一般使用者的便利性與安全性。

圖2-83　Raffaele Iannellon 巫毒餐刀具組。產品造形設計中加入了婦女在廚房烹飪時面對男士袖手旁觀的情感或是情緒元素，讓使用者產生會心一笑。

圖2-84　社交及通訊軟體都設計了大量的表情符號，讓使用者可以文字之外的方式傳達情緒。

四、互動與遊戲化

　　早期數位化產品雖然給予使用者即時的訊息回饋，但只能限制在產品本身的記憶體資料庫中的對應程式，但網際網路的發展，結合雲端科技輔助，便能讓具有互動性功能的產品連結上伺服器中的龐大數據，產生更多元的回饋結果。例如手機的語音秘書（圖 2-85）、智能音箱（圖 2-86）或是互動式機器人（圖 2-87）等。

圖 2-85　手機內建的語音秘書功能，可以接收使用者語音交談，並作出回應。

圖 2-86　智能音箱可以接受使用者語音聲控指令，並且連結網路後，除了播放音樂外，也提供智能家具控制、網路搜尋、訂購消費等多種功能。

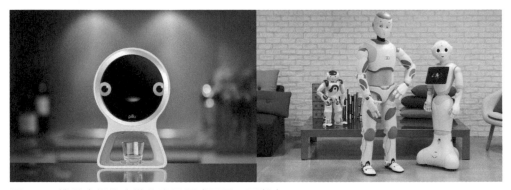

圖 2-87　機器人根據安裝的應用程式不同，可與人互動，進行導覽、資訊諮詢以及聊天陪伴等功能。

　　互動式的設計並非單純使產品能依照人們的指令行動，另一個心理層面是滿足消費者對於人造物有用的（usefulness）、容易用的（usability）、具有情感的（emotionality）三個層次的需求（表 2-4）。特別是具情感的需求，互動性產品可以結合聲音、影像、動作和情緒的回饋，讓我們不再認為面對的是冷冰冰的機器。

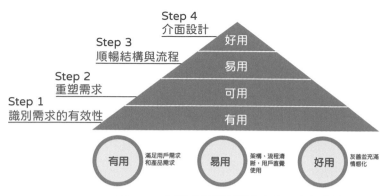

表 2-4 互動式設計對消費者的需求與意義。

　　人機互動的科技越發達越有利遊戲化（Gamification）的產品開發。遊戲化的產品除了遊戲本身之外，也包含了具有互動性、趣味性以及娛樂性的各項設計產品或活動，例如具有目標挑戰的 APP，達成目標就會有額外獎勵或驚喜（圖 2-88）、有互動功能的網站（圖 2-89），通常都伴隨趣味化的過程或是結果、具有表情回饋的智能家電（圖 2-90）。

圖 2-88 許多購物網站設置小遊戲，讓消費者通過遊戲贏得更多優惠方案，是遊戲化行銷常見的設計手法。（黃益峰 / 攝）

圖 2-89 Polish Christmas Guide 是一個學習波蘭聖誕節文化的互動式網站。進入網站之後，可以控制聖誕老人，一起收集聖誕禮物。收集禮物的同時，一些關於波蘭聖誕節的介紹也會隨之彈出。

圖 2-90 Ebo Pro 智能寵物伴侶（寵物攝影機）具備表情符號，可以增加產品的趣味性。

五、數位藝術

藝術具有表達情感、反映文化以及發展美學等多種價值，它能保留傳統的文化精華，同時也引領文化向前發展，所以無論是文學、音樂、繪畫、雕塑、建築、舞蹈、戲劇，連同電影和當今熱議的電子遊戲，我們都可以發現這些藝術類別一方面保存了傳統文化的精華，另一方面也揭示了當代的前衛思想。

數位科技早期被視爲是藝術創作的工具之一，例如數位繪畫、攝影、剪接、電視電影特效、虛擬實境等，在這個時期，數位科技所扮演的角色是模仿或是模擬傳統藝術的形象。另一方面，數位科技也被運用在藝術推廣上，一般熟悉數位典藏的藝術品和虛擬實境的美術館結合，就可以在網際網路上進行虛擬參觀導覽，讓一般民眾不必親自來到美術館現場，只要可以連上網際網路，就可以隨時隨地都能進行美術館的參觀（圖 2-91）。

圖 2-91　Google 藝術與文化精選超過 2000 家知名博物館和檔案中心的館藏內容。這些單位與 Google Cultural Institute 合作，共同在線上展出世界各地的珍貴資產。

經過多年的發展，數位藝術（Digital Art，數位化創作的藝術）無論在形式上或是內涵上都有非常大的改變，這些年來，因爲藝術家逐漸熟悉數位化的特質與技術，所以無論是在媒材的表現或是藝術形式的創意，都走出了新的特色，成爲當代藝術的主流之一。

數位藝術的特色是運用數位科技來結合影像、音效、體驗、模擬和互動等各種形式進行藝術創作（圖 2-92）。在視覺上開啓前所未有的創新感受，因爲具有虛擬實境以及互動反應等元素，爲參與藝術活動的觀眾帶來更高沉浸式的藝術體驗，彷彿眞正身處於藝術品中，而不像傳統的藝術，只能與藝術品保持在一定的距離之外觀看。這樣具有互動形式的數位藝術，改變了單一視覺感知的效果，融合了視覺、聽覺、觸覺的虛擬眞實的空間，讓觀眾達到高飽和度的感性效果，得到更高的審美意識。

影片 2-10

teamLab無界美術館

圖 2-92　日本 teamLab 團隊，集合藝術家、工程師、設計師等專業技術，透過多元呈現方式，將互動式數位藝術展現在世人面前，令人耳目一新。預計 2025 年將在德國漢堡（Hamburg）開設無邊界數位藝術美術館（teamLab Borderless Hamburg：Digital Art Museum）。

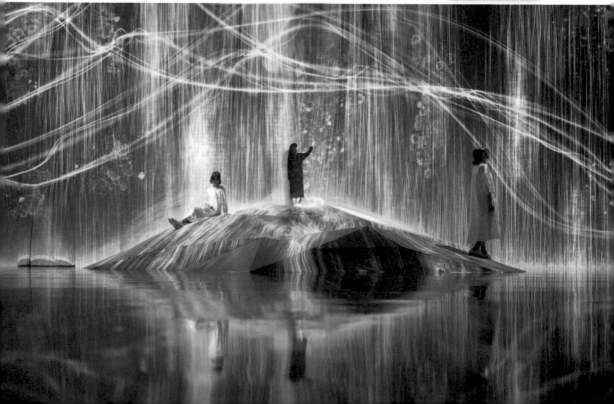

數位化與人工智慧的發展，在藝術創作上越來越受到創作者的重視，特別是藝術創作者嘗試與人工智慧共同合作，甚至於是藝術家協助電腦自行發展出屬於人工智慧的藝術創作（圖2-93），雖然電腦人工智慧所創造出來的藝術形式，受到人們對他藝術價值的懷疑，但是不容置疑的，未來我們將欣賞到更多由人工智慧創造出的藝術品（圖2-94）。

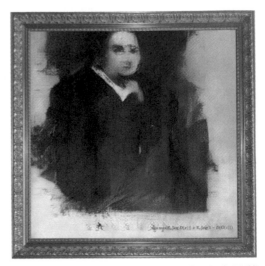

圖 2-93 《愛德蒙•貝拉米肖像》由法國藝術團體 Obvious 通過電腦演算法完成創作。Obvious 是一個由藝術家和人工智能研究者組成的組織，用了 15000 張 14 至 20 世紀間的人像畫與識別網絡，由人工智慧重新構成《愛德蒙•貝拉米肖像》，該作於 10 月在佳士得紐約 Prints & Multiples 專場上拍，最終以 43.25 萬美元成交。

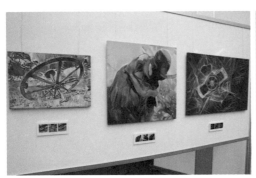

圖 2-94 GTC 在 2016 年展示由影像識別、機器學習與人工智慧等技術，配合 DeepDream 軟體與亞馬遜 EC2 伺服器進行加速演算，在分析多組照片特徵之後，並進行重組，構成了新創作影像，成為新興藝術型態的熱門話題。

重點回顧

一、設計史總論

- 導論：深入了解探索設計史的淵源，進而加強設計的概念與理解，對於整體社會經濟、趨勢、文化與工業技術的演進要深入地探討。

- 歐洲的設計運動：美術工藝運動、新藝術運動、裝飾藝術運動、包浩斯學院、七○年代的後現代主義。工業設計是一項新的整合工程，可以結合「工業技術」與「文化藝術」的精華，使工業產品以新的面貌呈現給大眾，並可以大量地、標準化地提供大眾使用。

二、近代工業設計運動的國家

- 德國的設計：包浩斯時期將工業設計的理念延續，融合了藝術的理念；他們將「美學」的概念帶入了設計，除了改進標準化之外，更加強了功能性的需求。

- 義大利的設計：設計概念來自美國產品的流線型風格，細膩的表面處理創造出一種更為優美、典雅、獨特、具高度感、雕塑感的產品風格，表現出積極的現代感。

- 英國的設計：在產品設計上，傳統的皇室風格是設計守則，其特色多為展示視覺的榮耀、尊貴感，從器皿、家具、服飾都可以看得出來精美的手工紋雕形態，其曲線和花紋的設計，仍存在保守的作風。

- 北歐的現代設計：相信設計的精髓是不花俏的、不炫耀的，要尋找、回歸到物體與人的本質，這也反映了北歐的生活態度根本。設計一向師法自然、以人為本，線條理性簡潔，又極具功能性。

- 美國的設計：由於美國政府與民間企業極力投資於高科技的研究，舉凡電腦、電子技術、材料改良、醫學工程、工業技術、生產製程、能源開發等，刺激設計整合行為的發展，美國的工業設計也因此在戰後急速的進步。

- 日本的設計：可簡樸，亦可繁複；既嚴肅又怪誕，既有精緻感人的抽象一面，又具有現實主義精神。從日本的設計作品中，似乎看到了一種靜、虛、空靈的境界，更深深地感受到了一種東方式的抽象。

- 韓國的設計：韓國政府全面實施工業設計振興計畫，幾年之間，韓國本土設計師和設計公司呈現爆炸式的增長，五年內促使中小企業對設計方面加大了投資。

三、工業設計運動之父──包浩斯

- 包浩斯的教育理念：包浩斯的教學倡導了結合藝術的觀念，將工藝品引導至產品化的設計，並以系統化、簡單化和標準化來大量生產，此種美學與技術結合，開始散布其工業設計思想理念。

- 包浩斯對後世的影響：包浩斯對現今二十一世紀的設計教育影響至深，從表現主義到理性主義，它的基礎設計理論教學課程，至今仍爲世界各設計學院所使用，其設計哲學更是深深影響到後世的現代主義及後現代主義的風格。

四、現代設計史論

- 近代工業設計史的演變：回溯到二十世紀初期，機器美學運動開始，工業設計活動已漸漸地主導新時代的生活型態，並替代以工業技術爲主的生產模式。工業設計將工業技術所生產出的機器產品再次加以美化，使產品的造形有了視覺上的美感，同時也考慮使用者與產品操作的介面問題。

- 後期近代工業設計史：由於設計師的新思維觀念萌芽，不斷地設計新且好用的產物，例如；使用方便的家具、多功能的家電產品、創新式的建築大樓、創新的公共識別系統，以及快速的大眾運輸工具等等。

- 平面設計簡史：十七世紀的印刷術出版品；十八世紀的攝影印刷出版品；十九世紀下半美術工藝運動的藝術圖騰平面設計（從建築裝飾、插圖設計到版面編排）；二十世紀的新藝術運動；德國的功能主義；構成主義運動；包浩斯時期平面設計；二次大戰結束之五〇年代後，國際主義風格開始以標準化格式化的型式來設計版面。

五、二十一世紀的設計趨勢探討

- 二十一世紀的設計趨勢：二十一世紀的設計是不斷追求新奇、快速、進步與優質（Merit）的世紀。產品與商業設計的創新非常快速，各種技術、材料、方法等都成了相當專業的領域，流行的趨勢也成了消費者追求的對象。

- 設計與資訊的時代：高科技所應用的數位系統廣泛的應用在各行業中，其最重要的考量是如何應用數位技術，以人性化的介面或使用方法，使人在應用操作數位技術時，不會以冷漠、呆板的方式來面對。

第三篇　設計實踐

本篇目標

　　了解各個設計專業的理論與實務應用的成果，並透過文化創意、視覺設計、工業設計、數位與媒體設計、公共空間設計、工藝設計、流行設計等七大設計領域的內容探索，可以將設計相關專業之間的共通性、互補性、延伸性等傳達型式融會貫通，進而能深入整合各別的專業內容。

3-1　文化創意

　　文化創意在字面上的意義可分為「文化」以及「創意」兩個層面，根據英國學者泰勒（E.B.Taylor）定義「文化」為「一個複雜的總體。包含知識、信仰、藝術、道德、法律、風俗以及人類在社會裡的一切能力與習慣」，簡單的說就是人類在社會中的一切具有價值的活動與行為。經由創意或文化的積累，透過智慧財產之形成及運用，具有創造財富與就業機會之潛力，並促進全民美學素養的產業便可稱之為「文化創意產業」。

一、文化創意產業的定義與範疇

影片 3-1

Iris Herpen服裝秀

圖 3-1　2019 年荷蘭設計師 Iris van Herpen 打造科技的立體奇幻服裝設計，為流行時尚創造熱門話題。

　　按師大廖世璋教授的說法：「文化創意產業中，『文化』是『原料』、『創意』是『策略』、『產業』是『經濟』。」英國在 1997 年便籌設了領先世界的「創意產業籌備小組」，並提出「創意產業」（Creative Industry）的概念，當時大多數學者都認同創意產業是：「結合創造力、技術和天賦，有潛能利用智慧財產來增加財富和就業的產業」，其範圍包括：建築、工藝品、設計、古董、時尚設計（圖 3-1）（影片 3-1）、音樂、表演藝術、視覺藝術、廣告、電影、媒體及電腦遊戲出版、軟體及電視廣播影視等 13 種產業。「產業」代表的便是「經濟」，當時的英國著重在對區域經濟發展卓有成效的文化商品及文化服務領域。

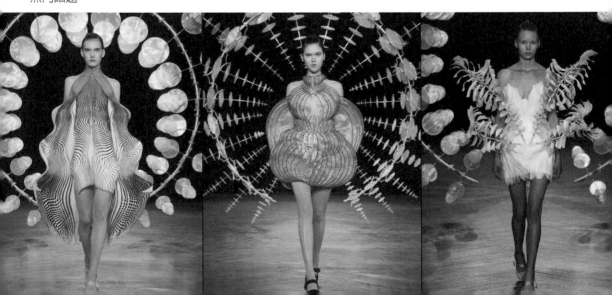

　　我國文化創意產業的推動，最早是由行政院於 2002 年的「發展文化創意產業計畫」中開始。根據經濟部文化創意產業推動辦公室的定義，是指「源自創意或文化積累，透過智慧財產的形成與運用，具有創造財富與就業機會潛力，並促進全民美學素養，使國民生活環境提升的產業」。前行政院文化建設委員會（文建會）主委陳郁秀曾提到文創的三個面向（圖 3-2）：

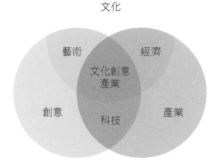

1. 產業：文創的主體，如何讓產業升級，帶來更多的效益，爲眞正的重點面向。
2. 文化：產業必須要有藝術與文化的底蘊於其中，才能引起大眾的共鳴。
3. 創意：對於新的科技發展，新的經營行銷模式的應用，有助於每個項目的推廣。同時當產業有藝術文化與創意的加持，將可以帶來更廣的效益。

　　這樣的定義，將文化產業（Cultural Industries）與創意產業（Creative Industries）結合爲一，形成以文化爲中心、創意爲方法、產業爲發展的三層關係。所以，不管是固有的文化菁華或是創新文化的蘊育，只要能有助於產業發展，都可以視爲文化創意產業的內涵。

圖 3-2　文化創意產業包含的面相有文化、產業以及創意，並延伸出相關的藝術、科技與經濟的活動，整體而言，即包含了人們在生活中一切具有價值的活動。

　　目前文化部將我國文化創意產業分爲視覺藝術產業、音樂及表演藝術產業、文化資產應用及展演設施產業、工藝產業、電影產業、廣播電視產業、出版產業、廣告產業、產品設計產業、視覺傳達設計產業、設計品牌時尚產業、建築設計產業、數位內容產業、創意生活產業、流行音樂及文化內容產業、其他經中央主管機關指定之產業等 16 項（表 3-1，內容詳見附錄）。

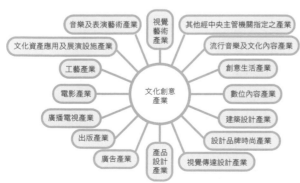

表 3-1　文化部所訂定之文化創意產業內容及範圍。

二、文化創意產業園區與設計文化的發展

　　從前一節中我們了解到，文化創意產業是近年來政府推動的重要政策，除了帶來相關產業的蓬勃發展，也與我們的生活息息相關。如果認識到設計離不開生活，當然無可避免的，我們也必須深入了解文化創意產業與設計之間的關係。

　　我們在食、衣、住、行、育、樂各個生活層面中，都能發現與文創相關的商品或是服務，也可以在美術館與博物館欣賞到藝術品，或是在相關的商業展覽會上了解到產業的脈動，但同時兼具文化與產業，又能讓一般民眾同時接觸到各式文化創意產業訊息的展覽會場，在臺灣首推各地的文化創意產業園區。推動文化創意產業必須結合當地的生活文化元素，才能受到社區民眾的認同，奠定基礎之後並且發展。因此，文創「在地化」便成為重要的推行指標。行政院文建會（今文化部）從 2003 年開始，將臺北、花蓮、臺中、嘉義等酒廠舊址及臺南倉庫群五個閒置空間規劃為「文化創意產業園區」，並提出幾項遠景：表演藝術產業化、多元創意的開發、經濟利益的形成、華語生活圈的藝術生產地。文建會（今文化部）於 2009 年進一步提出「創意臺灣－文化創意產業發展方案」，藉此希望推動產業創新的力量，也利用各地的「文化創意產業園區」作為推廣文化創意產業的重要場所。

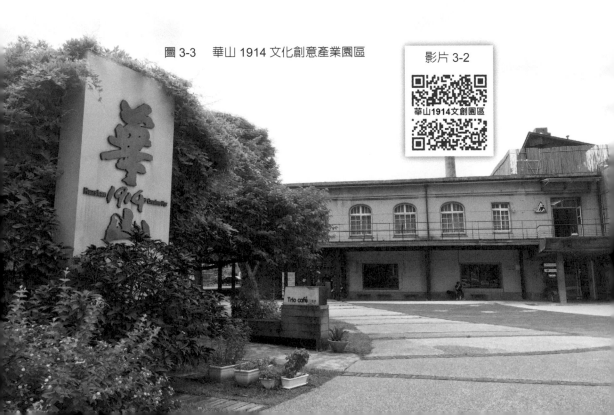

圖 3-3　　華山 1914 文化創意產業園區

影片 3-2

華山1914文創園區

（一）華山文化創意產業園區

　　臺北文化創意產業園區又稱為華山 1914 文化創意產業園區，是文建會於 2005 年起結合臺北酒廠舊廠區及公園區的「華山創意文化園區」，園區目前規劃分為公園綠地、創意設計工坊及創意作品展示中心等三大區域，提供藝術家、設計師或是產業經營者互相交流及學習，推廣、行銷創意作品的空間（圖 3-3、圖 3-4）（影片 3-2）。

圖 3-4　華山 1914 文化創意產業園區中的主要展場
—紅磚六合院（左圖）及東 2 四連棟（右圖）。

（二）臺中文化創意產業園區（已轉型文化資產園區）

　　臺中文化創意產業園區，前身為公賣局第五酒廠的臺中舊酒廠，園區座落於臺中市後火車站附近，經常舉辦在地文化展覽以及各式各樣的藝文展或設計展，也提供藝術創作者所需的創意工作空間（圖 3-5、3-6）。為因應社會對文創園區轉型的期待，臺中文創園區自 107 年 7 月 30 日起轉型為文化資產園區，目標以專業豐沛的文資資源，加值現有園區。在空間規劃上，除保留既有服務外，將增加對外開放幅度，擴增有形文化資 的展覽、無形文化資產的傳習與展演活動，也會納入前瞻的文資科技應用展示、國寶及水下考古再現等文資體驗，有助於豐富園區文化內涵及訪客參觀體驗，並振興文化產業，使園區更具吸引力。

圖 3-5　臺中文化創意產業園區。

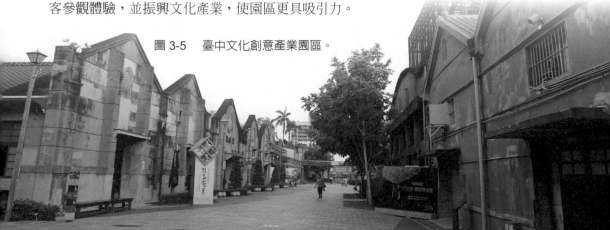

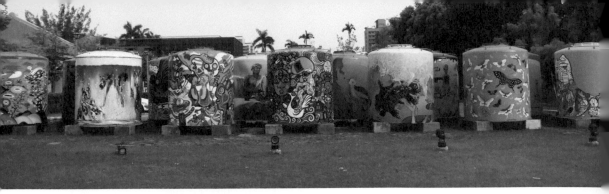

圖 3-6　臺中文創園區原酒廠的酒槽經過許多畫家精心的彩繪設計，煥然一新，並且讓園區充滿藝術氣息與設計活力。

（三）嘉義文化創意產業園區

　　嘉義文化創意產業園區位於嘉義火車站旁，文建會（今文化部）將嘉義園區定位為「傳統藝術創新中心」，藉以結合雲嘉地區傳統工藝、視覺藝術、表演藝術、故宮南院之亞洲藝術文化博物館等資源，發展創新的雲嘉地區特色文化展業。園區內提供商展空間給文創工作者，以工作室的方式讓參觀者一方面體驗實作課程，另一方面也能消費地方特色商品。例如：每年定期舉辦「嘉 + 酒」活動，結合嘉義地區的在地商家，例如手作、美食、小農等擺設市集攤位，讓參觀民眾深入瞭解嘉義在地的文化特色（圖 3-7）（影片 3-3）。

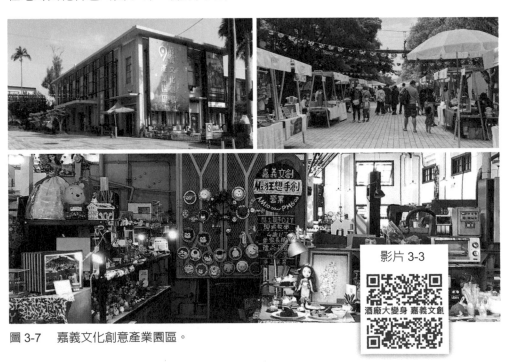

影片 3-3

酒廠大變身 嘉義文創

圖 3-7　嘉義文化創意產業園區。

（四）臺南文化創意產業園區

　　臺南文化創意產業園區簡稱 B16，位置緊臨臺南火車站，政府將其定位為南部地區文化創意產業整合發展平台，協助發掘具潛力之創意生活產業，進而發展創新的生活風格文化，目前已成為臺南市重要觀光景點之一。臺南文化創意園區提供小劇場展演場地，讓許多表演團體得以演出；此外，臺南文創設計節展出一系列的設計活動，包含進口布料手作設計商品、文具設計、視覺傳達設計與廣告文案設計等多種設計商品聯合展覽。提供在地設計師活躍的舞台（圖 3-8）（影片 3-4）。

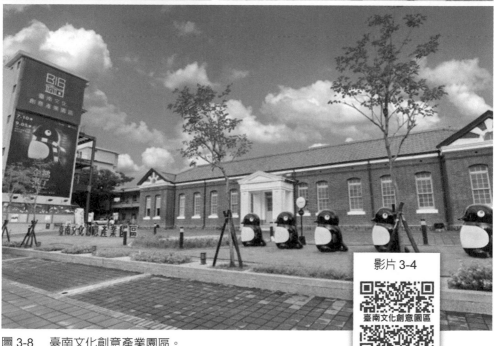

影片 3-4

臺南文化創意園區

圖 3-8　臺南文化創意產業園區。

（五）花蓮文化創意產業園區

花蓮文化創意產業園區又稱為 a-ZONE，是花蓮舊酒廠改建而成，現在已經成為藝術創作空間以及文化創意產業發展空間，在這裡蘊藏著的是花蓮在地的文化意涵，每一個展覽場、小劇場、倉庫、辦公廳等都同時充滿著懷舊風與現代感（圖3-9）（影片 3-5）。

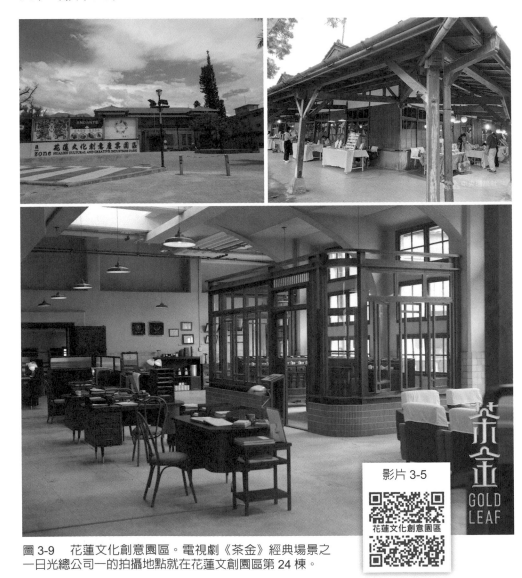

影片 3-5

花蓮文化創意園區

圖 3-9　花蓮文化創意園區。電視劇《茶金》經典場景之一日光總公司一的拍攝地點就在花蓮文創園區第 24 棟。

三、文化與文化創意商品

　　文化創意產業結合了文化、藝術、美學、經濟與生活等多元面向，不只反映我們最具價值性的生活方式以及社會中的精緻文化；另一方面，文化創意產業也包含了日常生活中常見的流行文化，這些都可視爲文化創意產業的重要資產。

　　流行文化（Popular Culture），又稱爲通俗文化或大眾文化，是指在現代社會中盛行在某個地區上的文化，包括想法、觀點、態度及其他現象等。流行文化一開始形成的時候是從小眾文化開始，有的流行文化最後可能變成大規模的文化活動，例如普普藝術。流行文化所衍生的商品在社會上有廣泛的吸引力（圖3-10），歸究其原因大多是藉由媒體的傳播，在製造業以及行銷產業的推波助瀾之下，消費商機就成爲流行文化成長擴大的主要力量。

圖 3-10　Disney 無論是卡通或遊樂園，已成爲全球家喻戶曉的流行文化之一。Disney+ 是迪士尼推出的線上串流媒體隨選視訊平台，藉此平台強力的向世界傳播 Disney 的文創力量。

　　當設計遇上流行文化，各種生活創意被設計成市面上的商品。設計者將各種流行文化的特色在視覺上具體化、精緻化以及趣味化。藉由美術設計創造出的美感造形，吸引更多群眾消費流行文化，使得流行文化規模變大，也維持得更久，例如主題餐廳（圖 3-11）或是主題式便利商店（圖 3-12）。

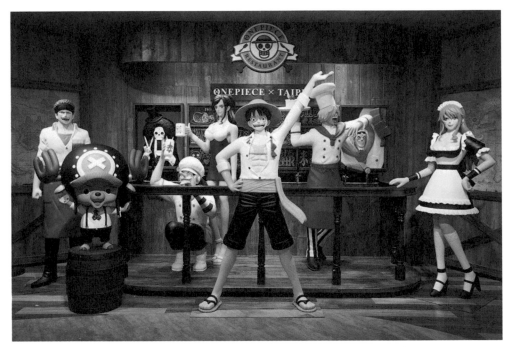

圖 3-11　航海王餐廳讓用餐的消費者彷彿置身於動漫的世界，除了享受美食，更多的消費者是動漫迷，來此的目的並非純粹用餐，而是消費流行文化的符號。

圖 3-12　統一超商搭上熱門漫畫鬼滅之刃風潮，將店面設計成為主題商店，吸引許多動漫迷前來消費。

相較於流行文化，精緻文化（Refined Culture）具有原創性、高審美價值以及獨特性。美國社會學家愛德華·亞伯特·希爾斯（Edward Ablter Shils,1910~1995）認為精緻文化必須具有最高層次的美感、知性以及道德律。這樣的批判將精緻文化推向精英文化或是高級文化，最具體的例子就是一般民眾所認知的純藝術（Fine Art）。因為純藝術的價值高昂，稀少且珍貴，不容易在日常生活中推廣。不過純藝術對大眾啟發的美感，以及追求盡善盡美的感染力，仍是文化創意產業工作者的主要創作力量。

當一個社會文化形成之後，集體生活便會形成特定思考傾向、語言形式、價值觀以及行為模式，這種猶如社會集體潛意識的現象稱之為「文化符碼」（Cultural Codes）。結構主義學者認為文化符碼是文化再製的重要媒介，而文化符碼在設計上被應用在造形意義的賦予以及解釋，進而形成造形設計上的特定美感與功能意涵，例如當我們購買故宮的周邊商品或國際知名的藝術複刻品時，與其說是消費其功能，事實上是在消費商品所代表的文化符碼或是文化意涵（圖 3-13 ～ 3-16）（影片 3-6）。

圖 3-13 法國羅浮宮中紀念商品琳瑯滿目，具有世界知名藝術品的複製品或是文創商品特別受到遊客的歡迎，消費者買到的不只是一件實用商品，其背後還有對於該項藝術文化的認同。

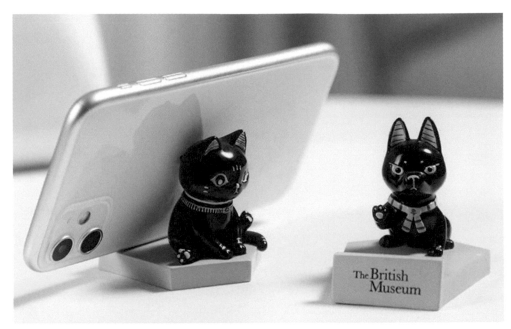

圖 3-14　大英博物館針對埃及文物設計出一系列的文創商品,例如神話中的巴斯特與阿奴比斯造型手機座,可愛的造型,讓原本嚴肅的宗教氣氛轉換成流行商品,獲得年輕族群的青睞,也成功行銷了埃及文化。

圖 3-15　瓷嬉工坊富貴對杯。近幾年台北故宮博物院積極與業界合作推廣文化創意產業,創造出不少膾炙人口的傑出作品。這組以古中國老爺與夫人的形象所設計的對杯,充滿喜氣與吉祥意義,也適度傳達中國古代富貴顯達的貴族文化。

影片 3-6

故宮靠文創年收六億

圖 3-16　果子文創 x FECA 團隊以馬祖列島特有的燈籠型式為概念,設計出「順風平安」馬祖創意吸盤風燈。

　　因此，無論是流行文化或是精緻文化，我們都可以根據捷克結構主義者穆卡洛夫斯基對於藝術品（設計品）的三個組成成分來分析文化符碼是如何運作（表 3-2），首先，我們將文物視爲文化象徵符號的載體，以及文本。而文本承載了文化符碼所代表的意義。但這文化符碼的意義是會隨著與被指涉的文化對象關係而有所不同，也就是皮爾斯符號三角形（圖3-17）所揭示的符號、事務對象與詮釋內容的關係。我們可以運用上述的學理基礎，應用在文創設計上，將文化進行文本分析之後，抽離其象徵符碼，並應用在適當的消費關係結構上。如此，便能成功創造更具有時代意義與價值的文創商品，甚至於是文化再製。

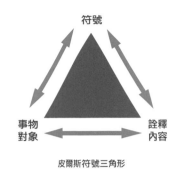

皮爾斯符號三角形

圖 3-17　皮爾士符號三角形。

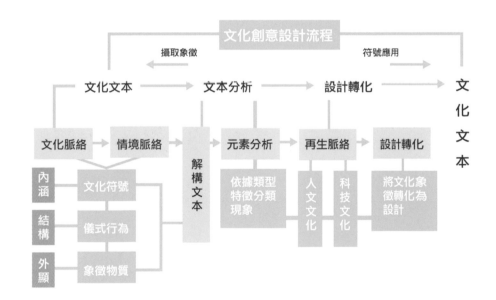

表 3-2　文化符碼與文化創意設計流程。

四、文化創意產業的價值與發展

　　2018 年英國從事文創產業的人口約為總人口數的 5.14%，產值占英國整體附加價值毛額（CAGR）的 2.89%，約為 363 億英鎊，而過去 10 年間，英國文創產業的成長率是該國經濟成長率的 2 倍以上。根據 2020 年臺灣文化創意產業發展年報資料顯示，我國在 2019 年的文化創意產業營業額首次突破 9 千億元，年成長 3.7%，占全國 GDP 比重為 4.82%，廠商家數年成長 2%（表 3-3），從業人員成長 6.3%，其中前三大產業為廣播電視產業、廣告產業以及出版產業（https://www.taicca.tw/article/3fe3fd2a）。若以文創產業的營業額成長率做比較，在 2018 年我國為 5.22%，英國為 6.57%、韓國為 5.64%，可見在國際間，各國無不致力於文化創意產業的發展（表 3-4）。

	2014 年	2015 年	2016 年	2017 年	2018 年	2019 年
家數	60,628	61,824	62,325	63,250	64,401	65,687
成長率	-	1.97%	0.81%	1.48%	1.82%	2.00%
營業額	848,393,064	858,658,534	836,567,900	836,206,447	879,816,268	912,408,290
成長率	-	1.21%	-3.74%	1.17%	5.22%	3.70%

表 3-3　我國近年文創產業家數與營業額發展成長概況。（資料來源：文化部 2020 年文化創意產業發展年報）

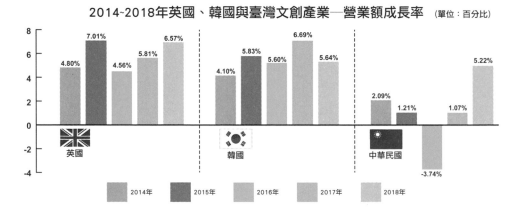

表 3-4　我國與英國及韓國文創產業營業額成長率比較圖。（資料來源：文化部 2020 年文化創意產業發展年報）

根據 2020 年文化部對於文化創意產業的施政計畫，整理出以下四個重要方向：

1. 保存文化資產、發展在地知識、推動文化體驗教育等多元面向優化文化扎根。
2. 完備藝文場館、支持藝文創作以健全藝文發展生態系。
3. 催生文化內容產業生態系，成立中介組織，加速科技創新應用，建構文化金融專業體系。
4. 串接海外據點形塑文化交流網路，接軌海外藝文生態，並行銷國家品牌，以引領臺灣文化邁向國際。（資料來源：文化部 2020 年文化創意產業發展年報）

　　從政府政策得知，我國文化創意產業的發展可以簡單地歸類為：對傳統文化的再生、現有文化的延續以及在地文化的發展。

（一）傳統文化的再生

　　我們知道世界上主要經濟高度發展國家，都積極努力發展文化創意產業，也將該國的文創推廣到世界各地。這形成許多國際企業挾帶著強勢資金優勢，跨國際地將商品銷售到世界各地，面對國際文化的強烈衝擊，國內的設計界也意識到保存固有文化的重要性，積極推動結合傳統文化以及地方特色的文化創意產業發展，為在地的傳統文化底蘊設計出更具時代價值與競爭力的產品，例如高雄美濃的油紙傘（圖3-18）、高雄原住民故事館（圖 3-19）。

圖 3-18　美濃油紙傘已由實用的陽傘與雨傘功能轉化成藝術品，畫家們將傘面當作創作載體，繪畫出具有濃厚水墨風格的圖畫，成為美濃的地方特色文化。

圖 3-19　高雄市原住民故事館，展出許多原住民特色工藝品與時尚設計品，讓臺灣原住民藝術能藉此發揚光大。

　　臺灣擁有豐富的歷史文化資產，除了固有的原住民文化（圖 3-20）之外，另從明、清移民帶來的華夏文化，以及在殖民統治時期的葡萄牙、荷蘭、日本等不同文化的洗禮，讓臺灣本身文化的包容性不容小覷。

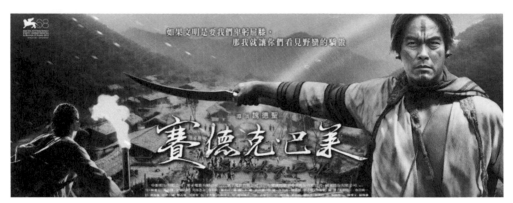

圖 3-20　魏德聖導演的＜賽德克‧巴萊＞，以霧社事件為背景，描寫臺灣在日治初期，賽德克族的悲壯抗日故事，這部電影被認為是臺灣史詩的電影，深受國內外觀眾認同。

　　文化創意產業具有高度包容性，並不限定於原本的傳統文化資產，只要加入的元素適當，是可以結合不同文化之間的創意，發展出更具吸引力的新文化商品。例如《三國演義》與《西遊記》等著名小說，在日本等國家以更新樣貌包裝後，產出可觀的經濟價值（圖 3-21、圖 3-22）。

圖 3-21　日本遊戲公司ＫＯＥＩ以《三國演義》小說改編成電子遊戲，以華麗的場景、逼真的人物以及流暢的武鬥招式吸引世界不少玩家加入遊戲行列。

圖 3-22　日本漫畫家鳥山明以西遊記小說角色孫悟空為原型改編成漫畫「七龍珠」，除了在漫畫、動畫銷售亮眼之外，也讓許多電影公司紛紛跟進拍攝相關題材的電影。

（二）現有文化的延續

　　臺灣近年來努力尋找新的文化資產題材，也開始正視本土文化以及自然環境，除了以特殊時代背景為創作之外，在社會中人與人之間細膩的情感描述也被認為是重要的文化資產，因此，近幾年有不少臺灣原創性的舞台劇（圖 3-23）、電視或電影都得到國際肯定（圖 3-24、3-25）。相信只要我們對自我本身文化具有自信，結合文化創意產業的精神與技術，一定可以將臺灣的文化創意產業帶到更高的國際舞台，發光發熱。

圖 3-23　雲門舞集是臺灣現代舞團重要代表之一，將臺灣文化融入舞蹈中，形成鮮明特色。常在世界各地巡迴表演，獲得各國觀眾的肯定。

圖 3-24　齊柏林導演的看見臺灣，以高空拍攝手法，記錄臺灣土地上的各種景觀，包含了大地景色以及人文活動，其中對於環境的深刻記錄，引起了臺灣人對這片土地的環保運動。2017 年 6 月 10 日，齊柏林導演在一次的拍攝過程中，於花蓮縣豐濱鄉飛機失事罹難。

圖 3-25　公共電視播出的通靈少女預告，這部電視劇以臺灣宮廟文化為背景，播出後造成熱烈討論，最後還在 HBO 亞洲頻道播出，成功塑造臺灣宮廟文化的正面形象。

（三）在地文化的發展－社區總體營造

文化來自於生活，而共同生活的基本單位即為社區，所以從自身社區的固有文化來發展，是社區總體營造的重要精神。社區總體營造的理念主要有：「透過空間建築、產業文化與藝文活動等議題做為公共領域，激發提升地方社區公民與共同體的自主意識，以重建一個新的公民社會和文化國家做為目標。」這個理念後來被文化創意產業工作者支持，成為重要的文化創業發展政策。

南投縣埔里鎮的桃米生態村在 1999 年的 921 大地震造成全村 62% 的建築受損，新故鄉文教基金會隨即協助重建桃米社區，成功打造「桃米生態村」，成為生態、生產、生活三生一體的在地化社區典範（圖 3-26）。

圖 3-26　桃米生態村紙教堂。

社區總體營造有一個核心價值就是讓社區居民共同參與，讓社區居民藉由社區營造的各種機制和公共議題，重新認識自己居住環境，乃至於學習如何解決地方問題，落實與尊重多元文化，進而凝聚社區民眾的在地情感，並永續經營在地文化。例如雲林縣虎尾鎮頂溪社區貓咪故事村（圖 3-27）、日本岐阜縣合掌村（圖 3-28）以及新北市金山區八煙聚落（圖 3-29）。

圖 3-27　雲林縣虎尾鎮頂溪社區貓咪故事村及互動式立體裝置藝術。為了紀念社區中一隻會隨著里長巡邏的貓-小咪，社區居民決定以小咪為主角，將社區營造主題訂為「屋頂上的貓」，並且結合雲林虎尾科大學生進行彩繪，相當具有當地社區特色。

圖 3-28　日本岐阜縣白川鄉合掌村保留了原本村莊的建築特色以及傳統文化原貌，於 1995 年 12 月 9 日被聯合國教科文組織登錄為世界文化遺產。（黃益峰／攝影）

圖 3-29　新北市金山區八煙聚落曾經因為觀光人潮造成當地居民困擾以及土地糾紛等複雜因素，導致地主在 2016 年將重要觀光景點「水中央」無預警放水乾涸，對社區發展的負面結果提出行動上的抗議，也造成社會大眾對相關議題的熱烈討論。（葉信菉／攝影）

　　總上所述，文化創意產業所提供之產品或服務應呈現透過創意將文化元素加以運用、展現或發揮之特質。此外，若文化創意產業其既有內容以數位化呈現，或透過其他流通載具傳播，並不會影響其產業別認定。對附表之產業內容與範圍有疑義者，得申請各中央目的事業主管機關為產業認定（表 3-5、3-6）。

產業類別	各類產業內容
視覺藝術產業	包含了繪畫、雕塑、其他藝術品創作、藝術品拍賣零售、畫廊、藝術品展覽、藝術經紀代理、藝術品公證鑑價、藝術品修復等行業。
音樂及表演藝術產業	內容是指從事音樂、戲劇、舞蹈之創作、訓練、表演等相關業務、表演藝術軟硬體設計服務、經紀、藝術節經營等行業。其中表演藝術軟硬體設計服務包括了舞台、燈光、音響、道具、服裝、造型等相關產業。
文化資產應用及展演設施產業	指從事文化資產利用、展演設施如劇院、音樂廳、露天廣場、美術館、博物館、藝術館（村）、演藝廳等經營管理之行業。
工藝產業	指的是工藝創作、工藝設計、模具製作、材料製作、工藝品生產、工藝品展售流通、工藝品鑑定等行業。
電影產業	指從事電影片製作、電影片發行、電影片映演，及提供器材、設施、技術以完成電影片製作等行業。包括動畫電影之製作、發行、映演。
廣播電視產業	指利用無線、有線、衛星廣播電視平台或新興影音平台，從事節目製作、發行、播送等之行業。包括動畫節目之製作、發行、播送。
出版產業	指從事新聞、雜誌（期刊）、圖書等紙本或以數位方式創作、企劃編輯、發行流通等之行業。數位創作係指將圖像、字元、影像、語音等內容，以數位處理或數位形式（含以電子化流通方式）公開傳輸或發行。
廣告產業	指從事各種媒體宣傳物之設計、繪製、攝影、模型、製作及裝置、獨立經營分送廣告、招攬廣告、廣告設計等行業。

產業類別	各類產業內容
產品設計產業	指從事產品設計調查、設計企劃、外觀設計、機構設計、人機介面設計、原型與模型製作、包裝設計、設計諮詢顧問等行業。
視覺傳達設計產業	指從事企業 別系統設計（CIS）、品牌形象設計、平面視覺設計、網頁多媒體設計、商業包裝設計等行業。視覺傳達設計產業包括「商業包裝設計」，但不包括「繪本設計」。 商業包裝設計包括食品、民生用品、伴手禮產品等包裝。
設計品牌時尚產業	指從事以設計師為品牌或由其協助成立品牌之設計、顧問、製造、流通等行業。
建築設計產業	指從事建築物設計、室內裝修設計等行業。
數位內容產業	指從事提供將圖像、文字、影像或語音等資料，運用資訊科技加以數位化，並整合運用之技術、產品或服務之行業。包括數位遊戲、行動應用服務、內容軟體、數位學習，以及提供內容數位化創作、企劃編輯、發行流通所需之技術面產品或服務。以數位方式創作、企劃編輯、發行流通新聞報紙、雜誌（期刊）、圖書、電影、電視、音樂，包括將其典藏數位化，仍分屬其原有之出版、電影、電視、音樂產業。
創意生活產業	指從事以創意整合生活產業之核心知 ，提供具有深 體驗及高質美感之行業，如飲食文化體驗、生活教育體驗、自然生態體驗、流行時尚體驗、特定文物體驗、工藝文化體驗等行業。
流行音樂及文化內容產業	指從事具有大眾普遍接受特色之音樂及文化之創作、出版、發行、展演、經紀及其周邊產製技術服務等之行業。
其他經中央主管機關指定之產業	指從事中央主管機關依下列指標指定之其他文化創意產業： 一、產業提供之產品或服務具表達性價值及功用性價值。 二、產業具成長潛力，如營業收入、就業人口數、出口值或產值等指標。

表 3-5　我國文化創意產業之分類。

國家	推動單位	推動目標	文化產業商品內容
中華民國	行政院文建會	創造財富與教學機會潛力，促進整體生活環境提升。	出版、電影及錄影帶、手工藝品、古物、古董買賣、廣播、電視表演藝術、音樂、社會教育、廣告設計、建築、電腦軟體設計、遊戲軟體設計、文化觀光、婚紗攝影。
英國	創意工業專責小組，文化媒體體育部。	建立優質健康的環境，開創出財富，就業的潛力。	廣告、建築、藝術及古董市場、工藝設計、流行設計與時尚、電影與錄影帶、休閒軟體遊戲、音樂、表演藝術、軟體與電腦服務業及電視與廣播。
韓國	文化部文化產業局	提升國家文化產業競爭力。	動畫、音樂、卡通、電玩、遊戲軟體、電影、音樂。
芬蘭	芬蘭科技發展中心，芬蘭研究發展其金貿易工業部、交通部、教育部。	創造能夠適應市場環境的企業關係。	文學、音樂、建築、戲劇、舞蹈、攝影媒體藝術、出版品、藝廊、藝術貿易、圖畫庫、廣播電視。
新加坡	新加坡諮詢委員會	激勵經濟成長，開發經濟價位，改善生活品質，增進國內實質的經濟效益，提升企業的競爭力。	音樂、戲劇、藝文活動。
瑞典	文化部文化事務會	提升國家競爭力	表演藝術、服裝、多媒體、文學、工藝設計、攝影、音樂、舞蹈、手工藝、設計。

表 3-6　各國之文化產業商品內容（行政院文化部）。

3-2 視覺設計

一、廣告設計

廣告一詞是來自拉丁文「Adverture」，其意義就是吸引別人的注意。到了中古世紀時代就演變成爲「Advertise」，其意義又擴展到「引起某人注意某件事情」。當十五世紀～十六世紀出版業開始發展，成爲廣告眞正開始成長的時刻。到了十七世紀，英國的報紙已經開始有廣告出現。十九世紀，世界經濟開始急速擴張，對廣告的需求亦同步增長。到了 1843 年，美國費城出現了世界上第一家廣告代理公司，由 Volney Palmer 創辦。但到了二十世紀，廣告代理開始爲廣告的內容負責（圖 3-30）。

圖 3-30　可口可樂 1890 年代的廣告。廣告的目的是傳達訊息給社會大眾。

廣告設計指針對特定對象，以傳達訊息的方式，呈現給社會大眾，包括：公益廣告、旅遊廣告、商業廣告、政策廣告等。廣告的策略乃是在各競爭市場中能脫穎而出、創造自己的品牌，在競爭中獲得最廣大的宣傳效果。

廣告的目標在於傳遞訊息，也就是在勸說或告知大眾，以引發購買、增加品牌認知，或增進產品的區別性。廣告一開始只是早期報紙的小小布告欄，後來逐漸演變出多樣化的型式，如：廣告欄、印刷傳單、廣播、電影和電視廣告、網路廣告、網頁彈出式廣告、輪播廣告、社群廣告、大眾交通工具的車身或車內廣告、雜誌、報紙、推銷員工、日常用品、商品標籤、音樂和影片，以及某些票券背面等。廣告主願意付費以宣傳其企業和商品達到其預期目的的任何媒介都可算是廣告的形式。（圖 3-31 ～ 3-33）。

圖 3-31　數位化時代下，廣告內容與表現手法更為豐富多元。

圖 3-32　捷運每手搭乘人數驚人，車廂把手廣告之效益可觀。

圖 3-33　多媒體廣告可透過不同載體，迅速傳遞到消費者手中。

二、包裝設計

　　包裝廣泛用於日常生活與商業中。早在西元前 3000 年，埃及人開始用手工方法熔鑄、吹製原始的玻璃瓶，用於盛裝物品。現代包裝起源於十九世紀，最先是一些農牧產品的使用與行銷。演變到二十一世紀的今日，包裝已被各行各業的商品使用（食品、家電、數位商品、農產品、化妝品），作為塑造企業形象的一種策略（圖 3-34）。

圖 3-34　國賓大飯店的「金月盈華」廣式月餅禮盒，以低調奢華質感的金棕色系設計，同時傳達了低調、簡約、時尚的新企業形象。

　　包裝的一般功能有三項：第一為保護商品在運送期間或是販賣時避免被損害；第二為傳達商品的項目或是內容；第三為吸引消費者來購買。包裝一直都是企業所重視的項目，且投入許多的費用，力求最好的形式呈現來加深消費者的印象。以目前的商品販賣方式來看，無論是大賣場或是小型的超商，皆以開架式呈現，由消費者以自助的方式拿取商品，因此使今日的包裝設計格外的重要。包裝已從早期的被動角色變為主動的銷售工具，且隨著品牌的重要性日益被重視，包裝更成為品牌價值與企業個性的具體表徵（圖 3-35、3-36）。

圖 3-35　GLI AFFINATI 的「芳香」巧克力。運用金屬盒裝，一來提升產品質感；二來保護商品避免碰撞。

圖 3-36　Daisuki 肉乾包裝。將傳統肉乾透過精美的包裝，吸引年輕的消費者。

　　包裝設計的定位是一種具有戰略性的方法。作為新時代的包裝設計，要賦予包裝新的設計理念，表達社會、企業、商品及消費者的期望，作出準確的設計定位。包裝在設計中常運用的型式包括有：

1. 以商品本身的圖像為主體形象。如此可以更直接地傳達商品的資訊，也會讓消費者更容易理解與接受（圖 3-37）。

2. 以品牌、商標或企業標誌為主體形象。此類往往是原有品牌、商標或標誌在市場上已經有較大的知名度（圖 3-38）。

3. 強調商品本身的特點作為主體形象。如水果要強烈它的自然健康（圖 3-39）。

4. 以產物當地特色為主體形象。例如：原住民文化商品的包裝，以他們的文化圖騰作為形象。

5. 以使用物件為主題形象。如嬰兒尿布包裝可以嬰兒作為主體形象。

6. 以產品特有的色彩為主體形象。如牛奶的白色、巧克力的棕色等。

7. 特有的圖騰或紋樣為主體形象。這類包裝設計要根據產品本身的性質而進行，例如：中國食品包裝，會運用清宮的侍女作為包裝的底圖，這種設計更具民族特色（圖 3-40）。

圖 3-37　包裝設計以本身商品的形象為主體。

圖 3-38　以品牌為主題的包裝。乖乖為四十多年的老牌子，透過創新手法，使品牌形象深植人心。

圖 3-39 俄羅斯設計師 Pavla Chuykina 推出的「小清新雨傘造型水果包裝」，以產品本身做為包裝重點，強調它的特徵。

圖 3-40 榮獲 2014 德國紅點競賽包裝類紅點獎的 INFINITE 無限咖啡。設計者為曹蓉、張雅婷、王庭安、王怡萍。插畫中強調出在地臺灣咖啡產地的特色，以三個地區的原住民圖騰、生態、地景特色為創作題材，透過剪紙的風格和富有地方文化性的色彩表現，呈現出台灣咖啡的文化特色。

圖 3-41 商標是由圖騰所構成。圖為原研哉設計小米 logo，雖然與原 logo 差異不大，然新 logo 已為企業帶來了百倍以上的廣告效益。

圖 3-42 阿里山林鐵新識別系統由「囍樹」團隊設計，以簡潔線條勾勒出的 LOGO 輪廓，其中藏有 5 個阿里山風景意象：V 形紅色火車頭、雲海景致、自平地通往海拔 2,451 米的高山鐵道，以及寄寓著林鐵未來的展翅飛鳥，並以「環抱山林」畫面呈現守護阿里山林鐵及文化資產的決心。

三、標誌商標（Logo）設計

原始人類族群多以圖騰、刻版、紋身及符號等來表達事與物的表徵，徽標、標誌商標（Logo）是印象的意思，它可以是一個符號、一個圖案或是一些文字，或是表明事物特徵的記號。它以單純、顯著、易識別的物象、圖形或文字元號為直觀語言，具有表達意義、情感和指令行動等作用。

標誌（Mark）為一種迅速或是簡單傳達給人的訊息，例如：交通標誌；徽標則是一種身分的代表，例如：警官或是軍官所佩帶的徽章；或是一個國家的形象代表，例如：國旗、國徽；或是活動賽會的標誌——吉祥物，它與所表示的歷史文脈緊密相連，其設計最終都歸結為一種文化現象。

標誌商標（Logo）則為現代的經濟產物，不同於古代的印記，現代的商標承載著企業或組織團體的代號，是企業綜合資訊傳遞的媒介。商標可以衍生為系列形象，再演變為品牌。商標為企業 CIS 戰略的最主要部分，在企業形象傳遞過程中，是應用最廣泛、出現頻率最高，同時也是最關鍵的元素（圖 3-41、3-42）。

Logo 作為人類直觀聯繫的特殊方式，與企業的經營緊密相關。Logo 是企業日常經營活動、廣告宣傳、文化建設、對外交流必不可少的元素。Logo 設計乃是將具體的事物、事件、場景和抽象的企業精神、理念、方向，經過調查、測試、衍生等過程，再以特殊的圖形或符號、文字表現出來，使人們在看到 Logo 的同時，自然地產生聯想，從而對該企業產生認同。

　　企業行號的 Logo 設計對於市場發展、企業經濟效益、維護企業知名度和消費者權益等具有重大、實用價值和法律的保障作用。企業標誌之主要目的是以簡單、意義明確的統一標準視覺符號，將企業經營理念、文化、經營內容、企業精神、產品特性等要素，傳遞給社會公眾（消費者），使之識別和認同該企業（圖 3-43 ～ 3-45）。

圖 3-44　企業的商標可以用圖形呈現。

圖 3-45　企業的商標可以用文字呈現。

圖 3-43　電動車公司特斯拉的 logo。特斯拉 CEO 埃隆 · 馬斯克表示，特斯拉 LOGO 中的 T 型字母代表電動機橫截面圖像。

圖 3-46　企業的 Logo 有助於形象的提升。

　　另一種具象化的圖案也可以作為代表企業形象的造形，這個圖案可以是圖案化的人物、動物或植物，選擇一個富有意義的形象物（圖 3-46），賦予其人格精神來強化企業性格，以平易近人、親切可愛的造形，給人製造強烈的記憶印象，成為視覺的焦點，來塑造企業識別的造形形號，例如：麥當勞店門前的「麥當勞叔叔」、肯德雞店門前的「肯德基爺爺」等（圖 3-47）。

圖 3-47　有親切感的肯德基 Logo。

四、文字學（Typography）

　　字型就是字體的演變，字體最先開始是由字母形成，如應用在平面設計中，可使用各種不同型態的變化。文字早期之主要目的是在說明商品、或是傳達內容，演變到後來已形成一種「文字造形藝術」的表現趨勢，加上型態與色彩的種種變化，主要是在吸引觀眾的眼光來閱讀其內容。

　　例如：英文字形就有 Times New Rorman、Arial、Batang、Gothic 等各種特殊字型的變化，而中文字也有中黑、細明、顏體、瘦金體、中圓體、魏碑體等各種字型。大多數的字體共同使用的字符集是由國際標準局（ISO）所制定，它替代了像丹麥、布蘭及馬耳他語之外的拉丁語提供了特別的擴充字型。在平面設計上爲了求各種變化，除了以文字爲主的形式之外，也應用文字以外的符號配合文字造形設計。文字造形應用於視覺設計，包括有標誌、圖案、POP、海報等（圖 3-48）。

圖 3-48　根據不同的需求，使用不同的文字造形來進行設計。

　　文字學應用於企業形象戰略中，企業名稱和標誌統一的字體標誌設計，已形成新的**趨勢**。一般企業名稱的文字字體有書法字體、藝術字體和英文字體，現在都是以標準印刷字體呈現，書法體爲一種標準字體設計，端裝穩重，例如：華航企業、台塑企業；而裝飾字體是在基本字型的基礎進行裝飾、變化而成的，在視覺識別系統中，有美觀大方、便於閱讀和識別、應用範圍廣等優點，例如：統一。英文字體（包括中文拼音）的設計，與中文漢字設計一樣，也可分爲三種基本字體，即無襯線體、襯線體和裝飾體。無襯線字具有現代感，經常應用於科技相關產業，於網頁以及行動裝置具有較高的辨識度；襯線字於每個字母筆畫開始及結束的位置有額外的裝飾，其粗細有所不同，由於強調了開始及結束，因此易讀性較高，具有懷舊、親切之意象，應用於網頁可展現優雅、文青風的效果。裝飾體即爲在襯線和非襯線字型上進行變化（圖 3-49）。

圖 3-49　襯線、非襯線及裝飾體皆有其特別之處，端看想要傳達給消費者的意念爲何。

圖 3-50　視覺形象系統（VI）

圖 3-51　以吉祥物延伸的形象系統。

五、企業形象

　　企業識別 CI（Corporation Identity）設計是企業對經營理念、價值觀念、文化精神的塑造過程，藉此改造和形成企業內部員工的認同與團結。CI 可通過視覺圖形的呈現方式，將企業形象有目的、有計畫地傳播給企業內外的廣大消費者大眾，提升其知名度或是能見度，從而達到社會大眾對企業的理解、支持與認同的目的。CI 主要的結構由理念識別系統（MI）、行為識別系統（BI）與視覺形象識別系統（VI）三大部分構成。這些由 CI 設計建構的系統化、標準化的整體設計系統則稱為「企業識別系統」（即 CIS）（圖3-50）。

　　CI 的運用自第二次世界大戰後在西方興起，經過幾十年的運作，已被證明是一種功能強大的企業推進劑。許多企業集團、政府機構或組織團體，都相當重視 CI 的代表性。

　　企業的 CI 策略是企業在 MI、BI 的基礎上，對外界傳達全部視覺形象的總和，也是 CI 的具體化、視覺化、符號化的過程。如企業的標識、廣告語、口號、名稱、商標、圖案等。也就是說，企業要的經營理念 MI，需將經營理念貫徹到管理、生產、行銷、職工教育活動中的 BI，同時以系統性的視覺圖形呈現出 VI，三者為一貫系統的作業。特別在 VI 系統的導入經營，以其精神象徵的形象符號形式表現，如企業標誌設計、標準字體、標準顏色、企業造形（吉祥物）（圖3-51）。一般企業行號識別字號系統，包括以下內容：信封、信紙、名片、公文函、邀請卡、識別證、停車證、導向符號、洗手間、電梯符號、交通工具、員工服裝、包裝系統、招牌等（圖 3-52 ～ 3-54）。

圖 3-52　以圖案為主的形象系統。

　　企業想在激烈的市場競爭中獲得消費者的認同，最直接的途徑就是塑造出好的企業形象。藉由制定公司的企業形象（包括 MI、BI 與 VI），可將良好的商譽、經營理念和獨特的服務等一系列形象內容，轉化成消費者對該企業及商品的信賴，以整體方式傳達給消費者，而在消費者的購物心理中創造出一個穩定的良好形象，以達到營銷商品的目的。

圖 3-53　包裝系統的視覺形象。

　　只有將企業理念（MI）融入企業行為（BI）、員工行為和管理者行為中，使企業的理念識別系統、行為識別系統的設計內容得到貫徹與實施，才能使視覺識別（VI）系統的設計涵義有附著的根基。從整體上提高企業素質，增強體質，從形象和文化的角度提升企業競爭力（圖 3-55）。

圖 3-54　企業形象系統的商品化。

圖 3-55　企業形象系統可以提升企業的原動力。

六、品牌策略與管理

　　企業品牌策略是創造企業生存的命脈和提高產品附加價值的契機，在面對未來的競爭市場，品牌將是主要的利器。品牌（Brand）不僅僅是一個產品、服務的名稱，更是代表著一個公司的形象。品牌透過導入企業的行銷系統，可與消費者相互作用，帶給企業和消費者雙方更多的利益（Benefit）或權益（Equity）。在今日的多元化經濟市場中，品牌及其意義可能更加具有象徵性、體驗性、服務性，作為表達企業的觀念、精神，並連結了企業的產品或服務與消費者之間的關係（圖3-56）。

　　企業可以根據自己的優勢、產品或服務的特色、消費者需求、市場狀況等因素，確立品牌核心價值和品牌精神。然後以品牌核心價值和品牌精神為前導，進行規劃品牌標識、品牌名稱、定義品牌屬性、制訂品牌營銷方案，透過執行品牌管理的各項因素，讓企業所預設的品牌形象進入目標消費者心中。

　　品牌核心價值是企業的靈魂，亦是貫穿企業整體建設的各個環節，並作為品牌管理各項工作的總方針。一切品牌活動的開展，都應當導進品牌核心價值。如何提升企業競爭力和主宰未來的消費市場，品牌策略是需要的。根據全球著名管理諮詢公司麥肯錫公司的分析報告，《財富》雜誌排名前250位的大公司，有近50%的市場價值來自於品牌。品牌無疑是企業無形資產當中的重要組成部分，有實力的品牌可以使企業獲得更多的超額利潤，而如何提升品牌價值則更是企業家所關注的重要議題。

　　品牌形象建立是由品牌識別、品牌定位和品牌個性三者互動形成。品牌的建立必須與眾不同，同時可顯示其優於別的競爭品牌。品牌從誕生到發展壯大，差異性的訴求相當重要；而品牌的衰退，則從差異性的減弱開始。有潛力的品牌，如GUCCI、NIKE、Benz，幾乎都表現出與其他競爭品牌的差異性。如果保有消費者的品牌忠誠度，市場就呈現出上升的趨勢；而衰退的品牌，原因是失去了品牌最為寶貴的差異性。可見品牌管理就是對建立、維護和鞏固品牌與消費者的關係。因此，品牌管理就是以品牌核心價值為中心目標，在消費者心中建立起良好品牌形象的活動。這足以表現出品牌核心價值在於品牌策略與管理（圖3-57）。

圖 3-56 品牌建立在個性、識別和價值上，Apple 品牌就有高科技、藝術品及流行三項的定位、個性與識別形象。

七、網路營銷

今日的數位科技占據了我們的生活，也改變了傳統的購物與營銷模式，新的全球化市場使得企業必須面臨日漸激烈的競爭壓力。因此，企業的品牌策略及 Internet 營銷宣傳，便成為企業重要的策略與方法，無論大小企業，均面臨著這個問題。

而針對臺灣的中小企業如何成功地在大企業的夾縫中求生存，新的營銷方式就是企業的轉捩點。導入系統化的營銷與 Internet 戰略的結合，如何為消費者提供他們可以接受的價格方案，是未來重要的營銷趨勢。

為了跟上時代的步伐，在激烈的市場競爭中占據一席之地，中小企業須充分的利用網路資源進行推廣企業的經營理念。對於中小企業，網路經濟給予的衝擊與機遇如下列：

1. 網路營銷與宣傳，使中小企業能在銷售網中獲得與大中型企業平等的起跑機會。
2. 網路營銷是一種投入少、見效快、效益大的營銷手段，是中小企業最划算的投資。

圖 3-57 品牌須有消費者忠誠度的支持，才能永續經營。

3. 網路營銷不僅能做具體的產品銷售，更能夠開拓商業管道，進行網上招商，將企業潛在的資源優勢演化為市場的優勢。

4. 網路營銷能為企業營運注入大量新的資訊，可以篩選出對企業營運直接有效率的政策資訊、產業環境資訊、產品技術資訊、競爭對手資訊，以及管理方法資訊等。

3-3 工業設計

一、前言

　　工業設計不應只是商品（產品）設計的代名詞，它包含了一系統化的流程與方法，設計師要解決的問題不只是產品功能或操作的事情，它包括了與人類行為有關的各種生活方式、環境、作業流程、操作方法、美學理念等因素。工業設計所解決的不是產品問題，也不是個人喜好問題，而是社會的問題、人類未來的問題。也因工業設計已不僅止於設計的層次，它已超越了文化、科技、環境、經濟、社會問題之關係到總體人類需求的服務，使社會藉著工業設計方法的貢獻能達到最美、最簡潔、最舒適的境界。

　　在我們探討「好的設計」（Good design）以前，我們應以最簡單的方式，來了解「工業設計」的意義。根據作者多年實際工作的經驗，個人認為有下列九項觀點：

表 3-7　工業設計工作。

1. 「工業設計」是企劃（Planning）、構想（Idea）、圖面（Drawing）三體合一的工作。「設計」和感性、主觀的「藝術」不同，必須同時兼備企劃、構想與圖面等機能（表 3-7）。

2. 「工業設計」是介於藝術（Art）與科技（Science & Technology）間的整合工作。設計傾向於藝術時，如工藝、雕刻、戲劇或繪畫等；設計傾向於科技時，如人因、機構、分析、量化、數位技術等（圖 3-58）。

3. 「工業設計」是結合藝術（Art）、經濟（Economy）及技術（Technology）的工作。設計須考慮優美與創作之藝術性、成本與銷售之經濟性及產品外觀與結構之技術性。

4. 「工業設計」重視功能（Function）與造形（Form）。

5. 「工業設計」須整合市場（Marketing），同時須平衡與滿足生產者與消費者兩者的需求。生產者重視成本、量產、行銷利潤與市場需求；消費者重視合理價格、形色佳、品質高與功能良好；設計師設計時須考慮生產者與消費者雙方不同之需求。

6. 「工業設計」是以高品質的材料、合理的成本、創造無缺點的產品。這是德國於 1909 年創立「德國工作聯盟（Deustscher Werkband）」的重要目標。

7. 「工業設計」須考慮材料規格化、產品標準化；亦須考慮大量產銷，以及視覺傳播等功能（圖3-59）。

8. 「工業設計」強調簡潔就是美。這是在二十一世紀歐美地區設計公司的設計策略與原則（圖3-60）。

9. 工業設計重視社會的需求，就整體的商品化設計而言，工業設計對企業、社會和消費者等都有極大的貢獻。

　　工業設計是屬於對現代生活性商品、工業產品、產品結構、產業結構進行規劃設計、不斷創新的專業，其目標是以提升人類的生活品質為主（圖3-61），設計創造的成果要能充分適應、滿足作為「人」的需求。工業設計是將技術成果轉化為產品，形成商品，符合需求，有益環保的核心過程，是技術創新和知識創新的著力點，更是產品、商品、用品與人及環境相互轉化的系統方法。

圖 3-58　大同電子鍋榮獲 2021 臺灣精品獎，及 iF DESIGN AWARD 2021 獎，讓工業設計品不僅好用，而且美觀。

圖 3-59　工業設計考慮到材質、規格之標準化。

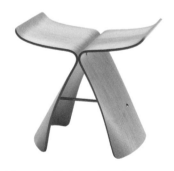

圖 3-60　柳宗理（日本現代工業設計大師）僅透過兩片合板及椅面下的三個接點接合，打造出優美的弧度，就像蝴蝶雙翅的意象，稱為「蝴蝶椅」。

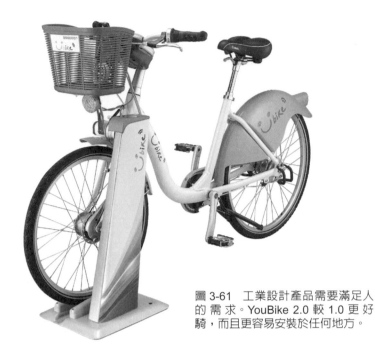

圖 3-61　工業設計產品需要滿足人的需求。YouBike 2.0 較 1.0 更好騎，而且更容易安裝於任何地方。

二、電腦輔助工業設計

　　傳統設計工作的進行，大多使用繪畫筆、草稿紙和繪圖桌，可能就是進行設計的全部工具（圖 3-62）。今日的電腦硬體、繪圖軟體、3D 掃描器和繪圖儀等，已取代了舊有的繪圖桌，而複雜的繪圖軟體，也取代了繪畫筆。如今，產品已完全可以透過電腦進行輔助設計，並在電腦輔助整合製造系統下完成自動化製造。這些都大大地縮短了產品創意、設計及製造的時間，也使設計師們可以更盡情地發揮自己的創造性和想像力。

圖 3-62　傳統設計方法是以手繪方式進行。

電腦輔助設計與製造（Computer aided design/Manufacturing）簡稱 CAD/CAM，是指利用電腦來從事分析、模擬、設計、繪圖並擬定生產計畫、製造程式、控制生產過程，也就是從設計到加工生產，全部借重電腦的精密運算，因此 CAD/CAM 是自動化的重要中樞，影響工業生產力與品質。而在輔助設計（CAD）方面（一般是指從事機械設計或製圖），透過電腦軟體將某一物品、零件，以二維（2D）軟體，例如：Auto CAD 或三維（3D）軟體，例如：Solid work、Catia 等軟體，來進行設計師的構想描述與產品形式的呈現（圖 3-63 ～ 3-65）。

電腦輔助製造（CAM）是指應用電腦於製造有關的各項作業上，如切削路徑模擬製程設計、機具控制、製造系統的規劃等，使電腦將設計過程的資訊轉換為製造過程的資訊，配合自動化機械而生成產品。簡言之，則是將存在電腦中的設計圖，轉送到加工機製造出來。CAM 所常用軟體有 Master CAM、Power Mill、Surf CAM、Cimatron。在資訊時代，現代設計已不同於傳統的工業設計模式，資訊時代的設計形式將是更複雜的、精緻的、多變的、自由化的、個性化和人性化的。其現今技術和手法，將包括電腦輔助設計、多媒體綜合設計、電腦仿真設計、虛擬設計、網路設計和遠端設計等。

圖 3-63　3D 零件建構圖。

圖 3-64　以 3D 電腦繪圖軟體繪圖。

圖 3-65　由電腦工具所繪出的表現圖。

三、產品功能

從二十世紀初的德國工作聯盟（The German Werkbund）、包浩斯（Bauhaus）延續到七〇年代的烏爾姆（Ulm）學院，都秉持著造形跟隨功能理念的原則進行設計（圖 3-66）。二次戰後，德國開始復甦，重新開辦一所設計學院——烏爾姆設計學院，繼承了包浩斯設計學院的主要精神，培養新一代的工業設計師、平面設計師及建築設計師，並進一步延伸與創新理性設計的原則，開創新的系統設計方法，並探索人體工學、模組化量產、功能優先等設計理念。功能主義因而繼續在歐洲大陸發燒，如火如荼地進行與發展其理性設計概念（圖 3-67、3-68）。

1958　　　　　　　　**2001**

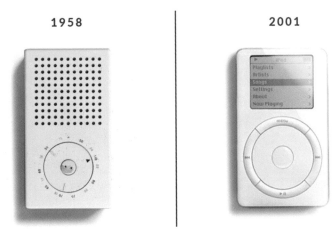

圖 3-66　圖左為著名德國工業設計師，同時也是烏爾姆（Ulm）學院的老師——迪特 · 拉姆斯（Dieter Rams）——所設計 的 T3 晶體收音機，以及深受圖左影響而發明的 Apple 第一款 iPod，皆為具形隨機能精神的產品。

隨著社會的發展、科技的進步及物質的豐富，產品的功能不再只有使用功能而已，另外所必須考慮的因素還包括審美功能、文化功能等（圖 3-69、3-70）。產品功能的意義是利用產品的特有形態，來表達產品的不同美學特徵及價值取向，讓使用者從內心情感上與產品取得一致和共鳴。如今作為一名產品設計師，不僅要充分重視產品的功能，更應樹立長遠的生態學觀念，以「綠色設計」為新世紀的發展方向，充分運用「形態契合」和「形態組合排列」等原則，進一步探索以形態及結構所擴大的功能價值，最大程度地節約材料、空間，減少資源投入的可能性。產品的功能即其生命，失去其功能便無存在之必要，故在造形上必須考量其功能之使用。在功能造形上，必須考慮人因工程及產品附加價值之考量。

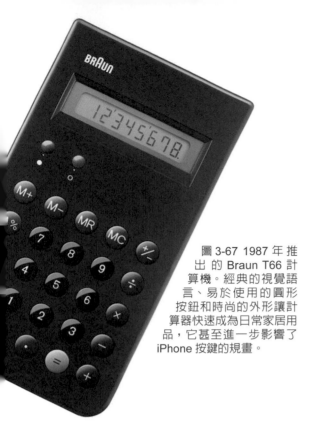

圖 3-67 1987 年推出的 Braun T66 計算機。經典的視覺語言、易於使用的圓形按鈕和時尚的外形讓計算器快速成為日常家居用品，它甚至進一步影響了 iPhone 按鍵的規畫。

圖 3-68 由 Yanko Design 設計的瓶蓋。考量冷藏後的汽水瓶瓶蓋較難擰開，故依形隨機能的原則，將瓶蓋重新改良。

圖 3-69 紙綸科技與泰國設計團隊 Thinkk Studio 合作打造環保相機，外殼突破天然材質限制，結構以相思木為主體，前面板採磁吸設計，可輕鬆更換不同材質及手工藝打造款式，既環保更達到資源再利用。

圖 3-70 英國 Vivid Audio 的 Giya 系列喇叭，為減噪而設計的不規則外觀，完全依著「型隨機能」的原則所設計。

四、產品語意學

關於產品造形的定義，所牽涉到的層面相當多，先就產品的概括而言，包含了基本結構、功能（機能）及其人因工程的考量為重點；其次，另一種因素為消費者受到產品的一切反應，此種反應並非出自於產品本身，而是在於使用者視覺上或基本操作環境上的刺激，是指有關於情感（Emotion）和知覺的（Consciousness）反應（圖 3-71）。藉由產品使用者當時的感覺，產生對造形的用意判斷，它可能是心理上的，也可能是生理上的。由此可知，產品中蘊涵著某種意義的存在，而這些意義的內容又是什麼？產品又是如何來傳達這些意義？如果對這些問題有了適當的答案，不但可以幫助我們掌握對產品的了解，更能讓產品本身進行更人性化的溝通。

圖 3-71　產品語意來自於人類的情感與知覺的反應。

Michael McCoy 在探討產品造形五項問題作為進行產品語意造形設計的專案：（1）環境（Environment）即產品造形包括大小、材質、色彩、形態如何與周圍環境協調；（2）記憶性（Memory）產品造形是否讓人感到熟悉、親切、產品在文化或型態上是否具有歷史的延續性（圖 3-72、3-73）；（3）操作性（Operation）產品造形在局部控制、顯示、外形、材質、色彩等層面的語意表達是否清晰、易理解、易操作；（4）程式（Process）產品外部造形是否宣示了內部不可見的機構運作，是否揭示或暗示了產品如何工作；（5）使用的儀式性（Ritual of use）產品的造形是否暗示了產品的文化內涵、象徵意義。因此，我們在運用符號進行產品設計時，可以從以上幾個方面進行考慮。

由以上的探討，我們可以了解產品設計的意義表達中，語意學是符合記號訊息的傳達條件。藉由皮爾斯（Peirce）的符號理念，產品語意的意義傳達可歸納為下列三種現象：

1. 正確產品的意義表達，可提升使用者與產品介面的良好關係。

2. 產品記號乃是真正溝通設計師與使用者，甚至非使用者之間的了解度，作爲一種最佳的協調元素。

3. 產品記號表現的方式並非共通性，但必須就各種社會、文化、生活習性的不同而設定（圖 3-74）。

　　由以上論述可知，產品語意學是在研究產品於正常的使用情境下，所有存在的任何符號能反應其具體的意義，並藉此意義傳達正確的產品使用訊息給予使用者。又因爲使用的人種相異，所以不僅要考慮物理與生理的功能，而且也要考慮心理、社會和文化的各種不同現象。

圖 3-72　藉由色彩而表現出產品所想傳達的個性及樣貌。

圖 3-73　藉由色彩的處理表達出洗髮精產品的各項功能性。

圖 3-74　西班牙設計團隊 photoAlquimia 所設計的 Ajorí 大蒜調味瓶。產品符號可就生活習性表現出它的涵意，以做菜常用的調味料—大蒜—的形狀為發想，引伸為調味用產品。

五、人機介面

　　人機介面是指人與機器的交互關係，介面是人與環境發生交互關係的具體表達形式，是人與機——環境作用關係／狀況的一種描述。對傳統式的操作介面而言，是人與產品的使用關係，現代的人機介面模式已經轉變成人與軟體互動的操作。由於數位技術導入產品設計，以至於操作的形式已提升至整合式的規範模式。隨著產品功能的不斷豐富與多項，操作隨之變得愈來愈複雜，爲了確保消費者在使用產品時方便準確地傳遞資訊，介面的設計就必須考慮到消費者操作方面的心理性與生理特性。引用科技的發展成果，達到共同性和親切性（Universal design）的設計目標。讓肢體殘障也可以跟平常人一樣的使用各種家居生活產品，這是物質化的提升。

　　因此，設計師應不斷嘗試用各種不同觀點的設計方法去研究、分析和評估，最後找出是否有更合乎於人類最大益處的使用形式、介面或情境。例如：相關個人電腦產品，一直試圖改良使用者介面的便利性，使其電腦產品的使用介面與方法更人性化且更貼切（圖 3-75）。麻省理工學院（MIT）媒體實驗室的研究團隊最近發表論文探討將人類手勢納入智慧家庭介面的價值，並比較參與實驗者跟一些家用智慧裝置互動的情況，結果顯示具有越多類人特性的智慧裝置越能吸引使用者樂於與之互動（圖 3-76）。

圖 3-75　微軟發表 Windows 11，帶來了全新的介面，以及能讓多工處理變得更直覺的新功能。

圖 3-76 亞馬遜推出的 Echo Show 10 具備物件追蹤技術因此能隨著使用者移動而擺動螢幕。因此，您始終可以很輕易的查看螢幕，並與之互動。

　　為了充分實現「以消費者為中心」的人性化目標，設計師要在理解消費者操作心理的基礎上，進行按鍵位置及觸感合理的設計（圖 3-77），同時確保產品呈現的介面資訊，顯示符合消費者的知覺習慣和思維方式，要用簡明、易理解、記憶的圖示指導操作（表 3-8）。

圖 3-77 產品的介面設計必須以使用者為中心的目標，考量到使用者的感受。

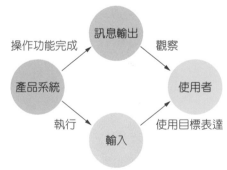

表 3-8 人機介面操作模式。

圖 3-77　產品外觀會受到材質與材料的影響。Gudee 的 COLIN 弧形凳。

圖 3-78　產品的外觀有美的形式原理存在。AirPods 耳機。

圖 3-79　產品的外觀需考量到視覺比例平衡。雀巢膠囊咖啡機。

六、產品外觀

　　產品外觀也就是造形。「造形」是工業設計中重要的活動之一，影響造形的因素很多，如何在這些影響因素當中求得造形的適當定位，作為設計構想發展的依據，是造形活動中最基本且相當重要的課題。影響產品造形的因素，包括有來自於設計本身的生產技術、材料的運用（圖3-77）、數位技術的應用、操作的人機介面的問題，另有來自於外在的社會、文化背景與市場結構等，都是設計師需考量的問題。這些因素都個別地主導造形的構成，同時各種條件的問題也彼此交互影響。如何合理地顧慮到各個與造形有關的因素，乃是產品設計過程的重點。

　　如以客觀的方式來考慮產品造形的發展，在所有與產品造形有關的因素中，可找出其應遵循的法則，舉凡關乎製造生產、成本的問題，以及消費者的使用、操作等，都是關係到造形的發展。造形法則的研究應可提供工業設計師一規則性的設計標準模式，以期能創造出便利消費者使用的產品。

　　產品的形態美是產品造形設計的核心，它的基本美學特點和規律，概括而論，主要包括統一與變化、對稱平衡與非對稱平衡、分割與比例（包括數學上的等差級數、等比級數、調和級數、黃金比例）、強調與調和、造形文法的應用等（圖3-78、3-79）。工業設計師應在變化與統一中求得產品形態的對比和協調，在對稱的均衡中求得安定和輕巧，在比例與尺度中求得節奏和韻律，在

主次和同異中求得層次和整體性，創造產品的形態差異性，讓產品造形突出，而獲得強烈視覺效果。

　　產品的外觀需給予使用者有愉悅感，無論是在色彩、形態、線條、質感、視覺及觸感上，都須滿足使用者的期待。與功能相較之下，產品外觀較受到使用者注意，且願意花多一些錢買回家使用。使用者的產品傾向，均來自於設計師注入產品外觀的概念，因此，工業設計師在處理產品的外觀時，應挑起引導消費者意願之重大責任。

　　產品的形式美特徵表現有：（1）體量感──包括體積感和量感（物理量感和心理量感）；（2）動感──具有動感的東西就蘊涵著生命力；（3）秩序──從產品形態變化的各種因素中尋找一種規律和統一性；（4）穩定感──包括產品在物理上和視覺上的穩定；（5）產品形態的獨創性（圖3-80）──在科學合理的基礎上透過創造性思維，進行大膽的探索和實踐，包括產品形態的新穎感、結構材料的新穎性和產品主題內容的新穎性。

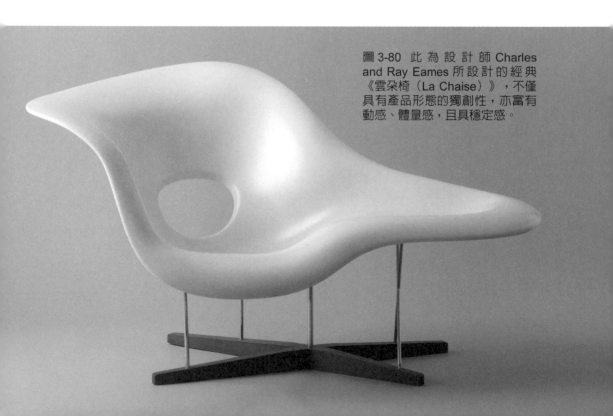

圖3-80 此為設計師Charles and Ray Eames所設計的經典《雲朵椅（La Chaise）》，不僅具有產品形態的獨創性，亦富有動感、體量感，且具穩定感。

七、感性工學

　　產品為什麼要設計？除了亮麗的外型，日本感性工學權威長町三生指出，設計師的使命是要站在消費者的立場，來重塑產品形象，進而賦予它們新生命。感性工學搭起市場與產品開發端的橋樑，讓設計打動人心，也是產品熱銷的核心關鍵。

　　關於「感性」（Emotion）的含義，據《現代漢語詞典》，「感性」一詞是「指屬於感覺、知覺等心理活動的認識」。感性一詞來自於日本，是明治時代的思想家西周在介紹歐洲哲學時所創的系列用語之一。近年來，「感性」一詞其內涵包含著多層意義，它既是一個靜止的概念，又是一個動態的過程，靜態的「感性」是指人的感情獲得的某種印象；動態的「感性」是指人的認識心理活動對事物的感受能力，對未知的、模糊的、不明確的資訊從直覺到判斷的過程。

　　感性工學（Kansei engineering）是一項關於「心理感受」與「實體物件」關係的人因工程研究，能幫助設計者了解使用者的感受和需求。對今日產品多元化的市場競爭而言，有些資訊性產品淘汰得相當快，原因是產品賦予消費者的感覺或體驗失敗，造成消費者只購買該產品一次就放棄了。因此，產品的「感性」內涵更為重要。產品設計歸屬於工程與理性的應用，與感性結合之後成為「感性工學」一詞，是感性與工學相結合的技術，主要透過分析人的情感對事物的反應現象來設計產品（圖 3-81、3-82），將人所具有的感性或意象，轉換為設計層面之具體實現物，也就是依據人的喜好來製造產品。感性工學的感性是一種動態的過程，它隨著時代、時尚、潮流和個體等隨時發生變化，似乎很難掌握得精確，更難量化。但探索基本感知的訊息與評估過程，透過現代技術則是完全可以測定、量化和分析，其規律也是可以掌握的（表 3-9）。

圖 3-81　馬自達的設計顧問長町三生談到引擎容量規格，感性工學重視的是「在這樣的引擎規格下，人們想要有怎樣的體驗」，是希望安靜平穩？還是剽悍飆速？因此造就 MX5 系列三度列入金氏世界紀錄大全，被譽為「全世界最暢銷的雙人座敞篷小跑車」。

圖 3-82　日本衛浴第一品牌 TOTO 全新的 NEOREST COLLECTIONS
系列中，以「曲線之美」的設計理念，打造 360 度零死角的優美曲
線，無論在任何空間或場域中，NEOREST NX 皆能以「沉靜存在感」
的美學張力，讓人無法輕易移開目光。榮獲 2018 iF 國際設計大獎，
及 Red Dot Design Award 紅點設計大獎，兩大設計界獎項的肯定。

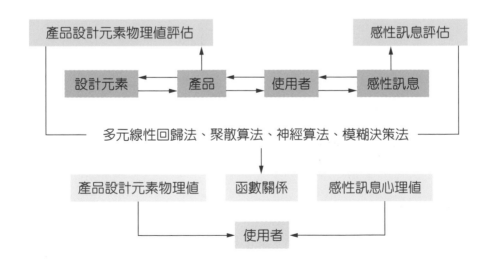

表 3-9　感性工學理念。

3-4　數位資訊設計

　　二十一世紀數位科技的成熟發展，日新月異，改變了我們的生活方式，連帶地使數位化的商品在我們生活中，扮演越來越重要的角色。我們一天 24 小時的生活起居都離不開數位化產品的服務，例如社交平台、家庭中的電器或是家具（圖 3-83）、網路購物、學校教學設備、企業商場展示（圖 3-84）（影片 3-7）、工廠的產品製造（圖 3-85）、旅遊天氣資訊，以及設計公司的電腦輔助設計等。我們可以說已經完全進入數位資訊時代。設計本身就是解決生活問題、提升生活品質的一門學問，既然我們已經進入數位資訊的社會，就應該認識到數位資訊如何影響設計，也要深入了解如何運用數位資訊來從事設計活動。

圖 3-83　PHILIPS 熱穿透氣旋數位小白健康氣炸鍋具有微電腦數位程式控制，能設定多種烹飪模式，讓料理變得更輕鬆，也是近年來數位化智能家電的新寵。

圖 3-84　高雄義享天地百貨外牆運用大型螢幕，運用數位多媒體設計方式製作出裸視 3D 效果的獨眼巨人，臨場感逼真，成功吸引許多消費者目光。

圖 3-85　BMW 汽車生產線大量採用自動化光學測量技術，搭配機械人，提升工作效率，也讓產品品質高度提升。

影片 3-7

戶外廣告裸視3D影片

一、數位資訊時代的背景

隨著資訊時代的來臨，電腦已不再是專業人員才能使用的產品，這代表為尋求發展全方位且具有人工智慧型的優良產品和視覺享受，設計應用數位資訊的策略愈來愈重要。數位資訊技術的普遍應用所帶來的革命就像一場暴風雨，迅速席捲了全世界，改變了人類對設計產物原有的感受。新數位科技的影響，將帶給生活新的空間與生活方式，並提供新式的社區生活和社會工作的新模式。人們不必在意所處的時空或環境，也不必擔心非得在特定的場合進行特定的活動或是行為，數位科技應用下的商品或是介面，已為人類解決許多諸如此類的問題。

電腦的大量使用，讓人類開始藉由多方面的溝通模式，進入了世界各個可能存在的具體或是抽象虛擬的空間。例如：SOHO（個人工作室）的型態，創造了新市場的許多事件與成果，大眾傳媒與網際網路充斥在各個角落，藉由電子或資訊產品的手機、廣播、電視或書籍、雜誌、電影等，讓人與人之間互動的差異縮小；互動式傳播媒體的出現，使得操作介面與使用者之間傳統的相互關係正面臨巨大的變化。

數位化一方面影響人類對於傳統現實的思維模式，另一方面也使得人們更高度依賴享受數位科技所帶來的好處，並且將數位科技視為探索未來世界的重要工具之一，例如各種人臉辨識的相關科技（圖3-86）、智能設備（圖3-87）與自動駕駛的交通工具（圖3-88）相繼產生。

圖3-86 無人便利商店採用人臉辨識系統，結合信用卡付費，讓消費過程更快速便利。

圖3-87 智能穿戴裝置具有多種健康監測應用程式，可以隨時了解穿戴者的生理現象。

圖3-88 為解決人力資源不足的困境，各大都市都推出自動駕駛公車。圖中為台中自動駕駛公車試營運情況。

圖 3-89 都市建築內所開發的溫室，能用電腦感應與操作系統，精準控制植物所需生長條件，提升了植物產值與食材本身的品質。

圖 3-90 智能萬用鍋內含數種料理程式，可取代燉煮鍋、炒菜鍋等多種鍋具，讓煮菜更為便利。

不過在大量依賴數位科技產品的同時，科技取代大量人力以及產生新道德問題，導致部分人士呼籲，希望科技產品的發展仍要把握人性化以及道德規範。

二、數位科技與生活

數位資訊的高度發展，帶領科技改變全世界人類對原有世界的感受，不單單是新產品的誕生，連帶的也創造了新的空間以及生活方式數位科技在飲食文化上創造了「科技農夫」（圖 3-89），在相關電腦應用程式（APP）的控制下，對於農作物需要的光照、水分、養分以及溫度等，都能在溫室中精準控制，省去人力的消耗以及病蟲害與農藥的損害。另外在烹飪技術上，萬能鍋的發明（圖 3-90），讓無暇專精烹飪的現代人，也能在家快速享受到美食料理。

數位科技的應用也改變了我們在衣著服裝上的設計思維（圖 3-91），服飾的設計不再侷限於美觀和保暖，更多機能性的穿戴服裝紛紛問世，穿著成了健康與科技的象徵。數位科技的應用也讓我們在服裝的搭配上更為便利，例如「魔鏡」就能讓使用者在鏡子前任意搭配衣著，也能讓電腦程式主動做出穿搭的建議（圖 3-92）（影片 3-8）。

圖 3-91 Polo Tech Shirt 上擁有藍牙和生物傳感技術，可以與專用的應用程序做實時反饋，如心跳、呼吸、活動強度和消耗，以提高運動員在訓練和比賽過程中的表現。

圖 3-92 消費者可利用 Memory Mirror 虛擬情境試穿不同的服裝與配飾，同時記錄下動態影像之後提供消費者比較與選擇。顧客不需要頻繁的換穿衣服就能試穿多樣不同款式衣服。

影片 3-8

Memory Mirror

　　在居住的品質上，數位科技打造出智慧型的居住環境，結合智能家具的功能，智慧辦公室、智慧家庭（圖 3-93）（影片 3-9）、智慧建築以及智慧城市都應運而生。常見的智能家具（圖 3-94）有燈具、電視、音響、冰箱（圖 3-95）、空調、廚具等，基本都必須連結網路，並且整合成為中央控制系統，形成「物聯網」（Internet of Things，簡稱 IoT）。藉由物聯網的控制，便可以達到人性、科技以及節能環保的目的。

Smart Home

圖 3-93 結合各種智能家具，整合成為中央控制系統，就能使智慧型居家空間功能越來越多元，讓居住者享受科技帶來的空間舒適感（資料來源：國家實驗研究室）。

圖 3-94　三星（Samsung）智能冰箱 SBS Family Hub ，能連上手機，了解冰箱中的食物現況，並且提供智能食譜和未來採購建議。前置電子面板猶如平板，連上網路後可以提供天氣、繪圖留言、觀看影片、瀏覽網頁等多種功能。

圖 3-95　智能家電通常包含電扇、電鍋、除濕機與空氣清淨機，具遠端遙控、聲控、個人情境化模組、排程、節能以及自我診斷等功能，結合物聯網，能提升高品質的智能居家生活功能。

影片 3-9

智慧家庭

數位科技在交通運輸上的發展，除了衛星定位（圖 3-96）、導航到自動駕駛之外，也彙整交通現況，如路況、航運路線擁塞即時反映。讓駕駛員得到電腦輔助駕駛的便利之外，也能掌握當下的交通狀況，做出最適當的反應（圖 3-97）。

圖 3-96 FlightAware 網站提供國際飛航航班即時查詢，可以隨時了解各航線以及航空領域上的飛航狀況。

圖 3-97 Google Map 可以提供使用者定位、導航以及路況資訊，讓交通資訊及時透明，方便用路人行車參考。

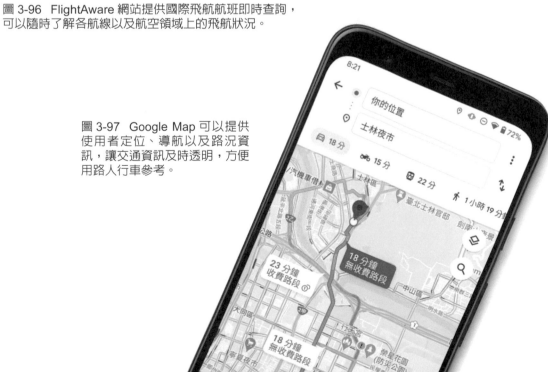

　　數位資訊時代不但改變我們生活，也改變了我們消費文化，其中一個例子是宅經濟成為龐大的商機，購物平台（圖 3-98）、外送平台（圖 3-99），讓消費者不管是白天或是夜晚，只要上網或點選 App 選購所需要的商品，幾乎皆可以在指定的時間內送達指定的地點。因此當我們認識數位資訊的同時，也應關注文化型態的改變，進而尋求設計方法解決。

圖 3-98　博客來網站除了出版品之外，也提供各種生活用品和流行商品，讓消費者不用親臨賣場，就能享受到購物後宅配的服務。

圖 3-99　美食外送網站，提供消費者點餐或購物，並在指定時間內送達，讓許多消費者避開天氣或是不方便出門的困擾，也能買到理想的食物或商品。

三、數位資訊設計的重要技術介紹

根據資策會產業情報研究所（MIC）在 2020 年揭示，未來 5 年重要的 11 項數位科技為物聯網、人工智慧、擴增實境 / 虛擬實境、自駕車、區塊鍊、雲端運算、資訊安全、資料科技、無人機、邊際運算、第五代行動通訊技術。而其中又以人工智慧、雲端運算與第五代行動通訊、物聯網、自駕車與無人機，以及擴增實境 / 虛擬實境等五大項與數位設計關聯性密切。以下將作重點介紹。

（一）人工智慧

人工智慧（Artificial Intelligence，簡稱 AI）從 1956 年正式誕生到現在，可分為強人工智慧（Strong A.I.）及弱人工智慧（Weak A.I.）。強人工智慧具有不斷學習與模擬人類智能的特性，其目標是創造出具有人類智慧或是具有電腦自我智慧。而弱人工智慧則著重於收集、分析與判斷的智能應用表現，例如影像辨識、語言分析、遊戲等等（圖 3-100）。

人工智慧的應用，在生活中隨處可見，智慧型電視、自動駕駛機具、大數據分析、科學資料的計算、智能空間等。人工智慧的特性，除了強人工智慧具有學習能力不斷自我提升之外，大部分的人工智慧都有自動感應、分析、判斷與執行等功能。可以預見人工智慧將會不斷超越現有的極限，未來的發展將超越現在所能想像。

圖 3-100　Kebbi Air S 機器人屬於弱人工智慧型，提供居家陪伴、教育協作、服務接待以及展演創作等多項功能，並可以搭配雲端開發工具，為使用者持續學習新的服務項目。

（二）雲端運算與第五代行動通訊技術

電腦之間互相連結的系統稱之為網路，而連結不同網路，成為更龐大且完整的網路通訊系統就是網際網路。雲端技術是網際網路的概念延伸，主要是依賴伺服器來儲存資料及管理資料，也可以執行應用程式或傳遞資料或服務，例如影音、電子郵件、軟體。因為雲端的伺服器資料庫非常龐大，資料維護以及保密功能比起一般個人電腦或是企業主機更為強大，所以成為各大應用程式或是網路服務公司所偏好使用的技術（圖 3-101、3-102）。

第五代行動通訊技術（5th generation mobile networks 或 5th generation wireless systems，簡稱 5G）是採用雲端科技的網路傳輸技術，除了提升速度、減少延遲外，更改善無線上網服務限制。最高傳輸速度可達 20Gbps，4G 是的 20 倍。

雲端與 5G 技術的成熟，如同打開了網際網路的快速通道，讓日漸龐大的數位資訊能暢行無阻，並且快速傳遞，這樣的環境有利於人工智慧、大數據、物聯網的技術更加成熟，並可帶動高品質娛樂、智慧空間、自動駕駛、無人機等產業技術提升。

圖 3-102　雲端技術應用於電子發票，讓消費者管理發票和兌獎都相對傳統紙本發票方便。

圖 3-101　臺灣師範大學所研發的雲端教室（Cloud ClassRoom）具有多種雲端教育功能，能協助教師和學生開啟教室、考試測驗、建立學習歷程等，讓學習成為不受時間和空間限制的行動教室。

（三）物聯網

　　物聯網（Internet of Things，簡稱 IoT）廣義而言，任何可以連線到網際網路的物體或是設備，都可以構成物聯網的概念。當今物聯網結合人工智慧和雲端高速網路運算技術，已經具備處理大數據處理能力。物聯網的應用範圍非常廣泛，從科學、經濟、社會、醫療（圖 3-103 ～ 3-105）、教育以及產品設計（圖 3-106）等各個領域都能有效應用，進而完成符合群眾需要的商品或是服務。

　　大數據（Big Data）是指傳統電腦無法在短時間分析、管理以及處理的數位資訊量。主要的形成原因是數位科技高度發展，加上網際網路以及雲端科技的推波助瀾，許多資訊在網路上快速且大量的被製造與流通，這些資訊不但多元而且複雜，並非一般傳統人力或是電腦可以處理。因此大數據本身具有量（Volume，數據大小）、速（Velocity，資料輸入輸出的速度）與多變（Variety，多樣性），合稱「3V」或「3Vs」的特性。

圖 3-102　高登智慧科技所推出的 RINGOAL 智慧化環狀運動系統，除了結合 AI 技術外，也融入雲端運算系統，讓使用者輸入個人資料後，會依照雲端大數據資料庫，即時在螢幕上給予最適合個人的運動建議。

圖 3-103　醫院使用大數據分析，可以整合醫療系統更加有效能，並且由電腦建議取得智慧解決方案（資料來源：財團法人醫院評鑑暨醫療品質策進會）。

圖 3-104　華碩 Life AiNurse 開發出智能醫療系統，能連結智慧型螢幕、機器人、個人穿戴手錶，運用物聯網系統，偵測、分析以及即時回饋使用者所需要的醫療資訊。

圖 3-105　Simita 施密特人工智慧物聯網保溫杯具有連結周邊智能設備功能，除了通知水溫以及電量之外，並且能運用物聯網技術記錄使用者喝水次數與習慣，做到預設提醒飲水以及語音查詢等功能。

（四）自駕車與無人機

自駕車，又稱為自動駕駛汽車（Autonomous car），是具有人工智慧、物聯網等系統所發展出的汽車自動駕駛技術，主要以車裝的雷達、GPS以及視覺感測技術（如攝影機），將行駛中的路線、路況、相關標誌等經過電腦判別，在不需要人為操作之下，將汽車安全行駛至目的地（圖3-106）。

圖3-106　特斯拉（Tesla）電動車標榜自動輔助駕駛功能，運用雲端與物聯網技術，搭配車上多種感應雷達，可以回傳行車數據到電腦中控系統，判斷行車安全狀況，如遇緊急狀況，可協助駕駛煞車，避開危險。

無人機，全名為無人航空載具（unmanned aerial vehicle，縮寫：UAV）或無人飛行器系統（unmanned aircraft system，縮寫：UAS），廣義的包含所有不需要飛行員駕駛的飛行器都可稱為無人機（以自動飛航模式飛行的客機不能稱為無人機），這也包含遙控空拍機和無人駕駛的軍用機。比起自駕車，無人機應用範圍更廣，執行的指令更複雜，被廣泛應用在娛樂、探勘礦產、農業、救災與軍事行動上（圖3-107、3-108）（影片3-10）。

圖3-107　新北市警察局啟用無人機協助警政運作，並且連上雲端系統，結合都市街道監視以及巡邏車等，可建立陸空立體聯合田打擊犯罪的效用。

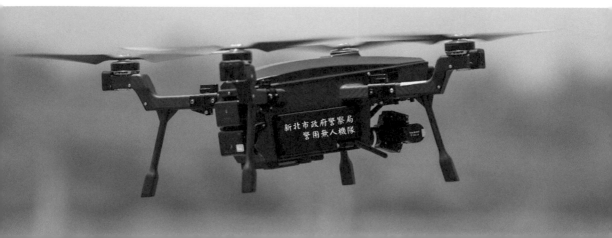

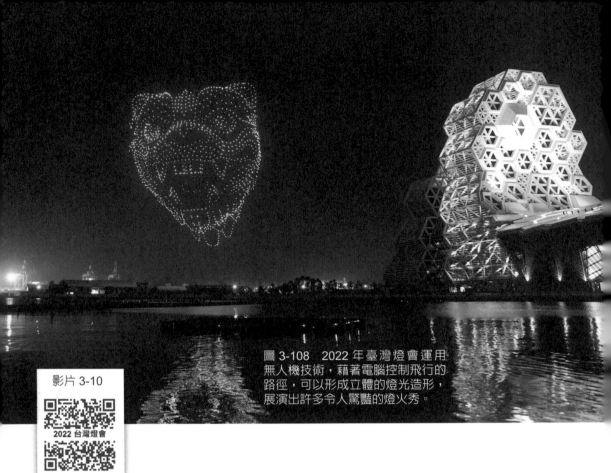

圖 3-108　2022 年臺灣燈會運用無人機技術，藉著電腦控制飛行的路徑，可以形成立體的燈光造形，展演出許多令人驚豔的燈火秀。

影片 3-10

2022 台灣燈會

　　無論是自駕車或是無人機的發明，都讓我們的生活進入人工智慧控制的自動化領域。如何讓科技更安全且人性化，並讓人們對具有人工智慧的自動化的機器消除恐懼，是未來發展的重點。

（五）VR、AR、MR

　　虛擬實境（Virtual reality, VR）是以數位資訊模擬現實情境或是另外創作一個超現實空間，使用者必須配戴相對應的虛擬眼鏡或是頭盔，讓人彷彿置身在所看見的環境當中。虛擬實境常被應用在教育訓練（圖 3-109）、空間導覽以及遊戲（圖 3-110）當中。

圖 3-109　清華大學醫學系運用虛擬實境進行人體解剖和外科手術等教學實習。

圖 3-110　遊戲大廠 SONY Play Station 專為虛擬實境玩家推出格里菲樂園~ PS4 SUMMER LESSON 夏日課程，玩家只需戴上遊戲專屬頭盔眼鏡，利用注視、搖頭與點頭方式即可進行遊戲，並與遊戲中的角色互動。

而擴充實境（Augmented reality,AR）則是將數位資訊結合實際場景投射在螢幕上，讓原本不存在於現實的物件或現象，讓觀看者能在螢幕上看到，例如寶可夢遊戲（圖 3-111）或是教育出版，以及商場展示或是商品銷售（圖 3-112）等。

混合實境（Mixed Reality,MR）結合虛擬實境以及擴充實境的兩種特色，搭配穿戴裝置，如虛擬頭盔或眼鏡、操作手環或手把，可以在所看見的視野中，看見虛擬的物件並且進行互動，是屬於高度沉浸式的虛擬體驗，目前以遊戲發展爲主要項目，也被應用在教育訓練上（圖 3-113）。

圖 3-111　寶可夢手遊主打與環境進行擴充實境呈現，讓遊戲中的精靈更具現實感（黃益峰／攝）。

圖 3-112　KEA 推出「IKEA Place」，使用者可運用手機相機鏡頭，搭配 IKEA 線上家具型錄，便可以在手機螢幕上，將喜歡的家具擺放在家中適當位置，當作選購的參考。

圖 3-113　臺北捷運運用 MR 系統作爲新進駕駛的教育訓練，該系統連結實際車廂、路線與進出站狀況，以沉浸式的情境，讓駕駛提早熟習實際運作狀況。

四、當代數位資訊設計熱門話題

　　了解數位資訊的重要技術發展之後，我們一方面可以「運用數位資料來進行設計」，另一方面也可以「設計數位媒體上的訊息」。前者偏重在技術的運用，以數位科技產品設計為主，例如電腦輔助設計（CAD）和電腦輔助製造（CAM）、智慧型手機、穿戴裝置、智能家電以及自動駕駛汽車等；後者則是注重在數位媒體傳播的美學表現，較多為數位多媒體設計領域，像是數位化圖文設計、多媒體設計、網頁設計、互動遊戲設計等。以下分別舉例當代發展快速的 3D 列印技術以及元宇宙讓大家瞭解。

（一）3D 列印

　　3D 列印是藉由列印的方式將數位資訊轉換成實物產品的一種技術，我們在 3D 繪圖軟體中，把所要列印的物件模型建置好之後，便可以透過 3D 列印的應用程式配合 3D 列印機，將我們所設計的物品列印成實際物品。3D 列印依照成形方式可以分為堆疊式（圖 3-114）、粉末式（圖 3-115）以及光固化式（圖 3-116）。

圖 3-114　堆疊式的 3D 列表機。

1. 堆疊式的 3D 列表機：一般來說，其採用了熱融解積層製造技術，是將塑膠原料加熱後控制噴頭的位置堆疊成型，強度尚可，解析度與精細度呈現較差，但是價格平易近人，常見於個人文化創意設計或教學使用。目前也能應用熱熔鋼鐵或是直接堆積水泥在建築用途上。

2. 粉末式的 3D 列表機：ComeTrue 呈真 T10 全彩＋陶瓷 3D 列印機屬於粉末式 3D 列印技術，使用石膏基複合粉末，可配合 CMYK 顏料做出全彩直接上色的效果，可以使用工業陶瓷粉末或是仿生磷酸鈣陶瓷骨粉，分別應用在工業設計以及醫學骨骼列印上。

圖 3-115　粉末式的 3D 列表機。

3. 光固化式的 3D 列表機，是透過紫外光將液態的樹脂固化列印成型，列印物件解析度非常高，可做為工業之外專業 3D 列印技術使用，例如醫學或是高精密度的商業產品。

這種數位檔案可以經由數位傳輸，在具有網際網路連結的任何地方皆可下載列印，具有高度便利性，所以應用的範圍非常廣泛，從生活商品（圖 3-117）、醫療器具（圖 3-118）、工業機具甚至建築物（圖 3-119）（影片 3-11）都可以採用 3D 列印技術產出。

圖 3-116 光固化式的 3D 列表機（黃益峰／攝影）。

圖 3-117 adidas 的 3D 列印運動鞋 Futurecraft 4D，採用光固化技術製成鞋底，一體成形的結構，讓鞋體結構更美觀耐用，目前 3D 列印商品技術可以客製化也能量產。

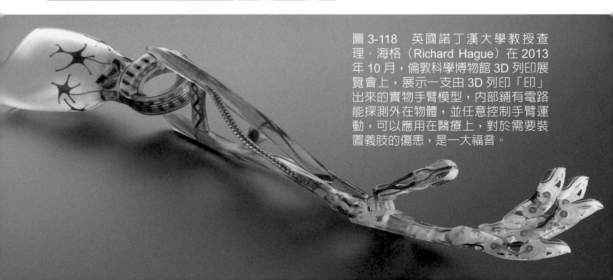

圖 3-118 英國諾丁漢大學教授查理·海格（Richard Hague）在 2013 年 10 月，倫敦科學博物館 3D 列印展覽會上，展示一支由 3D 列印「印」出來的實物手臂模型，內部鋪有電路能探測外在物體，並任意控制手臂運動，可以應用在醫療上，對於需要裝置義肢的傷患，是一大福音。

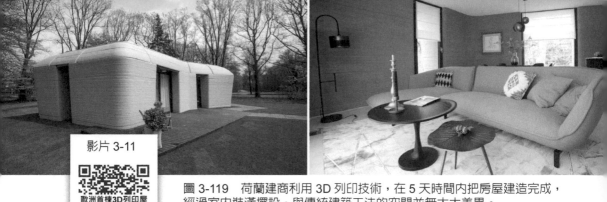

影片 3-11
歐洲首棟3D列印屋

圖 3-119　荷蘭建商利用 3D 列印技術，在 5 天時間內把房屋建造完成，經過室內裝潢擺設，與傳統建築工法的空間並無太大差異。

（二）元宇宙

　　元宇宙（Metaverse）（影片 3-12）是網際網路中虛擬的環境，受到網路科技與虛擬實境的高度發展，許多企業在元宇宙的世界中創造更多元的空間，提供人們在此從事各種活動，例如會議、購物、遊戲，甚至於演唱會和拍賣會都可以在原宇宙中進行。我們可以利用虛擬頭盔和感應式穿戴裝置，例如手把或手套，進入元宇宙中與線上的其他人互動，在這個廣大且複雜的空間中有數位組成的元素，也有現實中的人物所扮演的替身角色。

　　元宇宙幾乎是人類現實與超現實活動的混合虛擬空間。全球最大社群軟體公司臉書（Facebook）搭上元宇宙（圖 3-120）的商機，於 2021 年 10 月更名為（Meta）。微軟（Microsoft）也於同年 11 月發表元宇宙的會議服務（圖 3-121）（影片 3-13）。

影片 3-12
Metaverse 元宇宙？

　　在元宇宙中，反映了我們對於虛擬世界的高度興趣與投入的意願，其中牽涉到人們除了現實生活領域之外，企圖創造、經營與擴充另一個世界。元宇宙一方面複製現實生活，另一方面也創造前所未有的新世界，與網路遊戲或社群平台不同的是，元宇宙的「數位身分」（又稱為虛擬分身）不受現實世界中的真實身分限制，使用者可以創造自己心目中理想的角色，在元宇宙中社交、進行經濟活動以及共同創造更新的空間。因此，數位身分所參與的各種活動便成為元宇宙的重要設計要素，例如虛擬空間、虛擬商品與貨幣（例如比特幣、乙太幣或是非同質性貸幣 NFT），以及藝術創作（圖 3-122）。

影片 3-13
Microsoft Mesh

　　雖然元宇宙創造新的世界觀，但我們仍應認真思考，如果一個人在元宇宙中的身分價值比現實生活中更重要時，勢必影響到他對於真實世界的價值觀判斷。元宇宙的誕生是否為人類新興的生活模式，抑或是單純商業的發展，有待科技和時間的驗證，然我們必須提前做出準備，迎接元宇宙的各種衝擊到來。

圖 3-120　Meta（原臉書 Facebook）的虛擬會議室，可以讓參與者虛擬化身各種造型，與線上的其他人進行各種互動。

圖 3-121　微軟（Microsoft）於 2021 年 11 月正式啟用的平台－ Microsoft Mesh，可以進行虛擬會議、遠端協作、遠端學習或社交聚會等應用模式，讓身處世界各地的使用者，可以在此平台，身歷其境的互動。

圖 3-122　無聊猿是由 Yuga Labs 於 2021 年 4 月 29 日推出，原屬於網路上封閉式社群的圖像創作，透過演算法編程混合並匹配猿猴，可以創作出 10,000 種不同的猿猴圖像。因為具有藝術品的單獨、唯一、不重複特性，經過炒作，搭配 NFT 熱潮，市價暴增。

3-5　公共空間設計

　　近年來，建築和環境的設計理念逐漸朝著正向的角度轉變著，從以前著重在單一人工環境的概念，到今天更多的設計師講究的是如何把建築、光線、人文和自然環境考慮在一起。這些建築理念在城市公共空間的設計上已經開始充分的發揮作用。

一、公共藝術空間

　　公共藝術空間顧名思義爲公共開放使用的空間，它必須具備高度的公共性，是存在於公共環境之中的客體，必須符合公共環境所需，投合公眾的審美需求，迎合公眾的審美習慣、情感取向。在六〇至七〇年代，世界各國政府大力地推廣「公共藝術」，來提升國家的文化水準及人民的生活品質，其核心意義是讓廣大的民眾都擁有享受藝術美的權利，並且提升都市的藝術內涵。歐洲的義大利、法國、德國、英國等先進的國家，自幾千幾百年來就已不斷建造大量的城市雕塑作品，並與傳統建築物、建築空間及景觀密切融合，與特定宗教、歷史、文化密切相關，具有濃厚的人文底蘊。並規劃許多城市廣場的景觀，融合了周圍的住宅或商業大樓，形成了公共藝術空間（圖 3-123、3-124）。

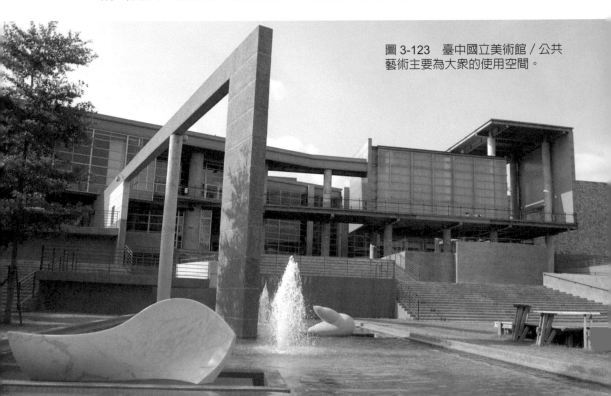

圖 3-123　臺中國立美術館／公共藝術主要為大眾的使用空間。

圖 3-124　蘇州美術館／公共藝術空間與人的文化社會有密切的關係。

　　「公共藝術」的稱謂，在臺灣和香港又被稱為「景觀藝術」。構成公共藝術空間的元素，不限於雕塑或建築物，其他包括：活動藝術、水景、植栽、街道、公共家具與景觀藝術等。公共藝術實際上包含了文化精神與美學功能，並能充分呈現該城市的特色。再如一些市政有規劃性的體現建築功能與城市歷史文化，結合整體環境氛圍，有力地詮釋了建築功能性，具有鮮明的視覺衝擊力（圖 3-125 ～ 3-127）（影片 3-14）。

影片 3-14

哇!這是公共藝術

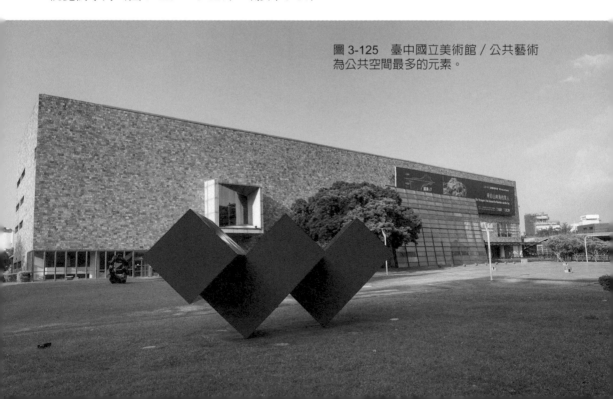

圖 3-125　臺中國立美術館／公共藝術為公共空間最多的元素。

圖 3-126　洛杉磯迪士尼音樂廳／建築也是公共藝術的一種元素。

圖 3-127　上海大學圖書館／環境與景觀有助於公共空間品質的提升。

二、展示設計

　　空間是展示設計中的基本要素，展示空間設計的基本原則，探討了展示設計中所涉及的空間功能問題。對怎樣處理展示環境中空間與空間的關係、怎樣營造舒適的空間氛圍、如何把握對輔助空間的處理等問題做仔細的研究。

　　展示設計強調空間環境和道具形式，它是一種空間形態的構成。展示環境分為室內空間和室外空間。室內空間是以展品本位為出發點，在展示道具形式作用下的空間形態。展示藝術與空間是密不可分的，甚至可以說展示藝術就是利用空間組織的藝術。無論從展示設計的概念、展示設計的本質與特徵、展示設計的範疇以及展示設計的程式，我們都可以發現「空間」這個概念是一以貫之的。

　　展示設計是一種人為環境的創造，空間規劃就成為展示藝術中的核心要素。所以，在對空間設計進行探討之前，首先要明確地了解空間的概念是非常必要的（圖3-128 ～ 3-131）。

圖 3-128　臺中科學館 / 空間是展示環境最基本的問題。

圖 3-129　北京 / 展示場必須有寬敞的空間。

圖 3-130　日本愛知博覽會 / 以數位電子技術呈現的展示。

圖 3-131　舊金山 De-Young 博物館 / 藝術品是相當重要的展示元素。

　　展示空間的基本結構由場所結構、路徑結構、領域結構與展品結構所組成，其中場所結構屬性是展示空間的基本屬性。「人」是展示空間最終服務的對象，因為場所反映了人與空間這個最基本的關係。它體現了以人為主體。透過中心（亦即場所）、方向（亦即路徑）、區域（亦即領域），形成了空間的現象，最後加上了展品，賦予了展示空間的第四維空間性，使它從虛幻的狀態通過，讓人在展示環境中的行動顯現出實在性與互動性，同時在這種空間的體驗過程中，獲得飽滿的心理感受。

三、建築藝術

　　建築藝術主要在於呈現其賦有的場所功能，包括有精神場所、空間場所、造形場所、文化場所、符號（Semiotics）場所等。在古希臘羅馬文化的建築宮殿，所遵循的精神場所是一種神學宗教性理念，所關心的功能性在於教宗、皇帝的統治階級，及象徵著他們的地位與權柄，表現在宮殿的濕壁畫、殿柱雕刻、空間的格局與機能。舊金山市政廳是典型的巴洛克型建築，創造符合人文主義思想的文化場所與符號場所，形成空間視覺環境和外部形象，是建造這座龐大建築的基礎（圖 3-132 ～ 3-136）。

圖 3-132　舊金山市政廳／建築之存在主要是創造所在場所精神與其功能性。

圖 3-133　美國佛羅里達州迪斯尼樂園／具有符號意義之建築美學。

圖 3-134　上海朱家角鎮／傳統東方味的小橋流水懷舊的。

圖 3-135　舊金山全景／現代主義的建築以比例的模矩原則建構。

圖 3-136　舊金山聖彼德與保羅大教堂／教堂的建築為宗教精神的心靈元素。

　　由此可知，建築藝術精神是建立在美學的體系上，美學的體系淵源於哲學思想。若分析中國的傳統建築形式，是自古就有的儒道佛之思想所體驗而出，由中國哲學情意的發揚光大，以「意」、「境」為其中心精神，使詩中有畫，畫中有詩。中國建築的特質，可稱是一種連續意境的產生，從中國傳統的建築形式來分析，閣樓是主體，搭配了小橋、流水、園林、假山，使人用心靈的俯仰來體驗中國的哲學觀感，也就是以心靈去寧思宇宙、領悟道理。

　　中國建築所表達的情境、時間與空間觀念，與西方的宗教神學、和諧、比例、數理美形式主義是相左的。西方的形式主義以形式美為根源，在傳統的形式主義中，強調內部組織，直至十九世紀末強調形式主義的外在形象之純粹主義興起，人類才開始徹底追求形式主義的自由性，引發了美學觀點上的對立。而建築美學的最終目的，是如何引發人類情感上的投入，即為建築美學判斷的基礎。整體而言，美學在建築的理論上，仍是眾說紛紜，至今仍是沒有相同的論證。

四、博物館

　　博物館（含美術館）是屬於多元精神的文化價值功能場所，它的設立乃是為了特定的目標，例如：為了某科學、藝術或歷史領域的資產與文物的收藏、專業的研究、知識的探索或理念的表達，將之呈現於大眾之前。國外一些博物館協會對「博物館」的定義如下：「一個收藏、歸檔、保存、研究、展示、文物的表達和整合資訊的場所」（圖 3-137、3-138）。

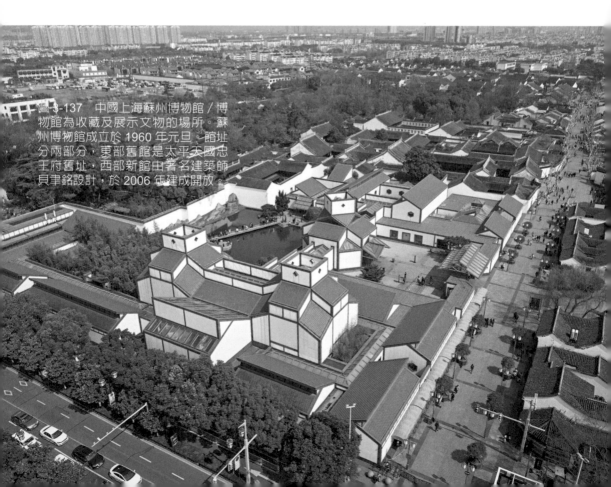

圖 3-137　中國上海蘇州博物館／博物館為收藏及展示文物的場所。蘇州博物館成立於 1960 年元旦，館址分兩部分，東部舊館是太平天國忠王府舊址，西部新館由著名建築師貝聿銘設計，於 2006 年建成開放。

圖 3-138　洛杉磯 J. Paul Getty 博物館／博物館所在也是延續空間場所精神的主要元素。

1. 文化資產的傳承層次：包括了當地人文與環境演變的背景特色，藉由博物館的成立，可喚起當地民眾對地區文化建設的重新認知與使命感，並建構起民眾與地區場所的互動關係。而透過參與博物館的各種活動，可增進民眾的知識與視野。

2. 公共空間精神層次：博物館是一個存在於公共空間最具體的形式和無形的價值現象，它位於公共空間場所，創造了環境、文化與民眾資源的整合，形成了一整體性的和諧感、自然化與生活化的地區特色（Characteristic）。

　　博物館具體存在的形式包括其建築、典藏文物、陳列物品和展示技術等。而其另外無形的價值現象為知識的寶庫、教育與學習、資源傳達的網路和文化的建設等。這些因素架構了博物館功能（Function）的特質，並開始執行各種任務。博物館不只是單方面陳列收藏文物和展示文物，同時也讓民眾可以參與博物館所設計的各種展示與活動，因而拉近與民眾的距離。

另一方面，博物館建築體設計於公共空間，間接地提供了另一種層次的休閒場域，發揮了生活化的功能；其所創造的環境與當地的人、地、事、物，產生了公共性的文化對話（Cultural communication），使得博物館成為一個延續文化的精神場所及地區資源兩者的空間與時間交織的生命共同體。針對此概念，博物館可以歸納博物館與民眾的關係為三種：知識的教導、展示經驗的互動與親近的文化場所（表3-10）。

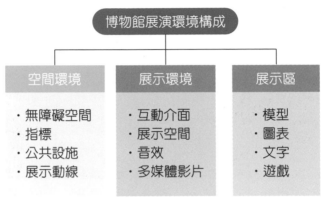

表 3-10　博物館展示環境構成。

3-6　工藝設計

凡以手工技術製作的物件可歸屬為工藝，其所呈現出的創作品則稱為工藝設計。工藝設計的技術過程，使用原始性的材料，透過藝術家或設計師的構想和理念的規劃，以工藝裝備和工藝方法進行實際的生產性創作。工藝作品有裝飾、使用、典藏等三種功能，其包含的範圍相當廣，以材料為主的工藝類別有陶瓷、玻璃、木器、石材、竹製、漆、染織、金屬等。

早期只要是透過手工塑造出來的立體創作品，都可以稱為工藝品，大部分的購買者都是以品味為動機收藏工藝品，但後來為了因應商品化的需求，也有以機器進行基礎加工後，再以手工做最後的精修，如果有需要在大量生產需求下，另外也有完全以機器成形（或翻模）加工的工藝品。工藝設計的條件除了材質的選取之外，還應考量到色彩、造形、功能，在這之外的製作工法（手法、器具、過程）更是藝術家獨到特色的展現（圖 3-139 ～ 3-141）。

圖 3-139　玻璃工藝。tittot 琉園，圓滿高陞。

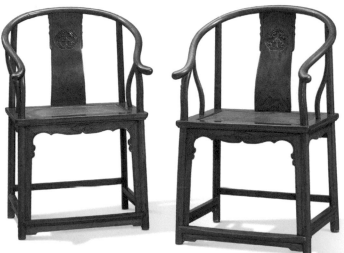

圖 3-140　木器家具。明代黃花梨素板靠背圈椅。

圖 3-141　陶瓷工藝。日本九州有田燒古染彩繪高湯碗。

以工藝品創作的動機而言，大多是在進行單件或是少量藝品的創作，提供收藏、觀賞或使用功能，因為以純手工製作的藝術品，作出兩件相同作品的可能性很低，而且製作過程繁雜，甚至失敗率高，這也就是為什麼手工藝品較量產品的價值還高。

圖 3-142　口吹玻璃工藝。把氣對準在吹口上，邊吹的時候邊慢慢轉動鐵棒，這時玻璃就會像吹氣球一樣開始膨脹。

工藝品製作的工法很多，可以使用的材質也很多，除了常用的金屬、玻璃、陶瓷、木材之外，許多藝術家也可以用紙、麵粉、蠟油、泥土、布、石材、塑膠等製成有特色的工藝品。常用的製作方法有鑄造（影片 3-15）、脫蠟（影片 3-16）、塑造、切割、模製、燒窯、吹氣（圖 3-142）、雕刻、刺繡等。

工藝品種類繁多，如以人生活上所使用的分類包括有飾品設計、陶藝設計、玻璃藝術、木雕藝術、家具設計、石雕藝術、紙雕藝術、蛋雕藝術、法瑯瓷等。自從 2003 年政府開始推動文化創意產業，藉由政府對文化產業的推動，在手工藝品的領域，舉辦文化展覽、工藝博覽會、工藝設計競賽、學術論壇、與兩岸互動交流等活動，對民間的一些藝術家或藝術市場而言，可說是一項生機，因而他們也開始努力的創新，為了使民間重視傳統技藝與文化的傳承，以及讓國內的工藝水平提升。

早期的工藝品多為一般居家生活的用品，例如花瓶、茶具、水果容器、植栽容器、廚具等，由於現代人生活品味的提升與生活模式的改變，市面上除了生活用品之外，另有欣賞與收藏用的藝術品、創新性的食具、或是具特殊功能的 3C 電子產品等，都以工藝品的型式設計製作。

影片 3-15

快速搞懂「鑄造」

影片 3-16

一分鐘了解脫蠟鑄造

3-7 流行設計

　　「流行」與「文化」這兩個名詞將成為二十一世紀最新的設計哲理思考方向，流行文化指在現代社會中盛行的國際性或是地區上的文化。流行文化並不只是大眾傳播媒介生產物的總和，而是由傳播媒介與所有接觸這些產物的人之互動所產生的現象。流行時尚所產生的「動源」，並不存在於流行追求者之外，而是流行追求者本身。流行文化的內容主要由散播文化物品的工業，例如電影、電視、出版社等媒體塑造。流行文化並不只是大眾傳播媒介生產物的總和，而是由社會上接觸這些產物的人與傳播媒介的互動所產生的（圖 3-143、3-144）。

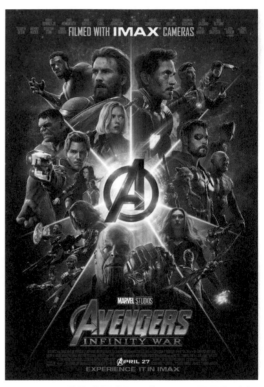

圖 3-143　流行文化的商品在社會上有廣泛的吸引力。因為「抓寶」的熱潮，帶動了寶可夢週邊商品的熱賣。

圖 3-144　「漫威經濟學」的一詞正是因為流行文化所帶來龐大的經濟利益。

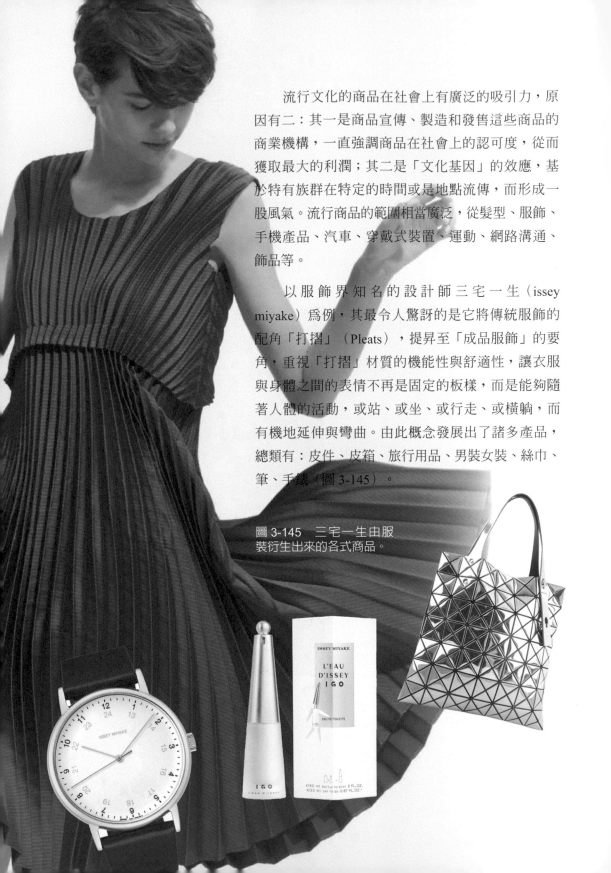

流行文化的商品在社會上有廣泛的吸引力，原因有二：其一是商品宣傳、製造和發售這些商品的商業機構，一直強調商品在社會上的認可度，從而獲取最大的利潤；其二是「文化基因」的效應，基於特有族群在特定的時間或是地點流傳，而形成一股風氣。流行商品的範圍相當廣泛，從髮型、服飾、手機產品、汽車、穿戴式裝置、運動、網路溝通、飾品等。

以服飾界知名的設計師三宅一生（issey miyake）為例，其最令人驚訝的是它將傳統服飾的配角「打摺」（Pleats），提昇至「成品服飾」的要角，重視「打摺」材質的機能性與舒適性，讓衣服與身體之間的表情不再是固定的板樣，而是能夠隨著人體的活動，或站、或坐、或行走、或橫躺，而有機地延伸與彎曲。由此概念發展出了諸多產品，總類有：皮件、皮箱、旅行用品、男裝女裝、絲巾、筆、手錶（圖 3-145）。

圖 3-145　三宅一生由服裝衍生出來的各式商品。

流行設計的來源與形成，最終都是消費者的自發性認同與選擇；以 Louis Vuitton 為例，它除了在時尚產業穩站龍頭品牌外，長久以來對於文化、美術、古物及當代創意領域有著不可抹滅的貢獻，對於喜好時尚的貴客們，證明 Louis Vuitton 可不只是個奢華虛浮的品牌。

許多流行設計的研究，就是研究消費行為與價值觀的**趨勢**，當整個消費環境形成社會意識的時候，流行**趨勢**就已經與生活融合在一起，因此社會**趨勢**就是流行**趨勢**的核心。社會價值觀念的變遷，若沒有消費者回饋，流行設計的**趨勢**便無法具體而快速的浮現。由 Richard Dawkins 套用進化論的理論，流行也會褪色的，流行文化也會依據「物競天擇，適者生存」的法則進行汰換（表 3-11），而在市場中最受歡迎的文化產物才能生存下來，繼續繁衍。

流行在設計產業生產過程中，對於知識轉換的結果有深廣的影響力，尤其流行資訊與技術的搭配合作更有推進與創新的效果。綜合以上對於流行的描述，以最簡要的定義來說明：流行，表達著符合時代的意義。不論古今中外，品牌設計帶來的美學已變成時尚的符號和象徵性，將美學具體展現在現代生活當中，可說是一種生活美感。因為時尚品牌的美感文化，可以創造出自己獨特的品牌美學，所以人們不斷追求流行及時尚美感是想顯現出個人在生活美學上不同的獨特思考性。

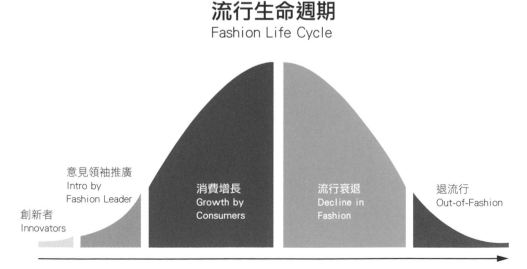

表 3-11　流行生命週期。

重點回顧

一、文化創意

- 文化創意價值：二十一世紀正值全球社會經濟體質的轉變，文化創意產業的目標，更要整合高科技社會成果與文化藝術的生命力，以發展出符合全球化產業趨勢的創意產業市場。

- 文化商品：國際間對於「文化產業」一詞的定義，以「創意工業」的概念為主。英國為最早提出創意工業概念政策的國家。文化創意是現代經濟社會的核心精神，其價值在於文化的傳承與人類生命素養的提升兩者聯結的共識點。

- 文化形象：文化創意產業是把文化的創意貫徹到一切產業上去。此處的「文化」不再僅指藝術，而是指一切具有美感的產物與成果。除了傳統的文化產業如出版與影視、廣告業外，凡其產品與現代生活相關的產業，都可以創意的方法轉換為商品。

二、視覺設計

- 廣告：廣告設計指一切不針對特定對象的公告，包括公益廣告、旅遊廣告、商業廣告、政策廣告等。廣告的策略乃是在各競爭市場中能脫穎而出，創新自己的品牌，在競爭中獲得最廣大的宣傳效果。

- 包裝：包裝設計的定位是一種具有戰略性的方針。做為新時代的包裝設計，要賦予包裝新的設計理念，要表達社會、企業、商品及消費者的期望，做出準確的設計定位。

- 商標（Logo）設計：企業標誌之主要目的是以簡單、意義明確的統一標準視覺符號，將企業經營理念、文化、經營內容、企業精神、產品特性等要素，傳遞給社會公眾（消費者），使之識別和認同該企業。

- 文字學：文字早期的主要目的是在說明商品或是傳達內容，演變到後來已形成一種「文字造形藝術」的表現趨勢，加上形態與色彩的種種變化，主要在吸引觀眾的眼光來閱讀其內容。

- 企業形象：CI 主要的結構由理念識別系統（MI）、行為識別系統（BI）與視覺形象識別系統（VI）三大部分構成。這些由 CI 設計建構的系統化、標準化的整體設計系統則稱為「企業識別系統」（即 CIS）。

- 品牌策略：品牌核心價值是企業的靈魂，是貫穿企業整體建設的各個環節，並做為品牌管理各項工作的總方針。一切品牌活動的開展，都應當導進品牌核心價值。
- 網路營銷：網路營銷不僅能做具體的產品銷售，更能夠開拓商業管道，進行網上招商，將企業潛在的資源優勢演化為市場的優勢。

三、工業設計

- 電腦輔助工業設計：電腦輔助設計與製造（Computer aided design/manufacturing）簡稱 CAD/CAM，是指利用電腦來從事分析、模擬、設計、繪圖，並擬定生產計畫、製造程式、控制生產過程，也就是從設計到加工生產，全部借重電腦的精密運算。
- 產品的功能：隨著社會的發展、科技的進步及物質的豐富，產品的功能不再僅指使用功能，不僅出現了極大的延伸和發展，還包括審美功能、文化功能等。
- 產品語意學：在研究產品於正常的使用情境下，所有存在的任何符號，能反應其具體的意義，並藉此意義傳達正確的產品使用訊息給予使用者。又因為使用的人種相異，所以不僅要考慮物理與生理的功能，而且也要考慮心理、社會、和文化的各種不同現象。
- 人機介面：人機介面是指人與機器的交互關係，介面是人與機——環境發生交互關係的具體表達形式，是人與機——環境作用關係／狀況的一種描述。
- 產品的外觀：產品的形態美是產品造形設計的核心，它的基本美學特點和規律，概括起來，主要包括統一與變化、對稱平衡與非對稱平衡、分割與比例。
- 感性工學：是感性與工學相結合的技術，主要通過分析人的情感對事物的反應現象來設計產品，將人所具有的感性或意象，轉換為設計層面的具體的實現物，也就是依據人的喜好來製造產品。

四、數位資訊設計

- 數位科技與生活：數位化的商品及網際網路扮演著愈來愈重要的角色，包括家庭的各種用具或電器使用、教育學習、購物資訊、個人工作室、商務處理，以及假期的出外旅遊資訊處理等，數位科技作業系統都可以精確且非常有效率地同步處理各種不同地點發生的狀況。
- 數位科技產品：由於新材料、製造方法與數位技術的開發，使設計的構想發展，

發揮得淋漓盡致。新的產品設計使用介面與溝通的方式，引進了生活上各種新型商品，人類首度在物欲上滿足了征服感，相繼地使用這些新產品，且不顧代價地擁有它，藉著它改變原有的傳統生活模式。

- 網際網路：任何非個人電腦的設備，利用網際網路的功能來提供內容、服務及應用程式給這些設備的使用者。個人電腦製造商目前正在重新思考個人電腦在未來的定位。
- 雲端科技：雲端運算（Cloud Computing），是一種基於網際網路的運算方式，利用虛擬化以及自動化等技術來創造和普及電腦中的各種運算資源，透過這種方式，共享的軟硬體資源和資訊可以按使用者的需要提供給電腦和其他裝置。雲端運算描述了一種基於網際網路的新的 IT 服務增加、使用和交付模式，其路程是透過網際網路，經常是以虛擬化的資源來提供動態易擴充功能。

五、公共空間設計

- 公共藝術空間：公共藝術空間顧名思義為公共開放使用的空間，它必須具備高度的公共性，是存在於公共環境之中的客體，它必須符合公共環境所需，投合公眾的審美需求，迎合公眾的審美習慣、情感取向。
- 展示設計：空間是展示設計中的基本要素，展示空間設計的基本原則探討展示設計中所涉及的空間問題。對怎樣處理展示環境中空間與空間的關係，怎樣營造舒適的空間氛圍，如何把握對輔助空間的處理等問題。
- 建築藝術：建築藝術主要在呈現其富有的場所功能，包括有精神場所、空間場所、造形場所、文化場所、符號場所等，建築藝術精神是建立在美學的體系上，美學的體系是淵源於哲學。
- 博物館：博物館（含美術館）是屬於多元精神的文化價值功能場所，它的設立乃是為了特定的目標，例如，為了某科學、藝術或歷史領域的資產與文物的收藏、專業的研究、知識的探索或理念的表達，將之呈現於大眾之前。

六、工藝設計

工藝作品有裝飾、使用、典藏等三種功能，其包括的範圍相當廣，以材料為主的工藝類別有陶瓷、玻璃、木器、石材、竹製、漆、染織、金屬等。早期只要是透過手工塑造出來的立體創作品，都可以稱為工藝品。工藝品種類繁多，如以人生活上所使用的分類包括有：飾品設計、陶藝設計、玻璃藝術、木雕藝術、傢俱設計、石雕藝術、紙雕藝術、蛋雕藝術、法瑯瓷等。

七、流行設計

流行設計的來源與形成，最後都是消費者的自發性認同與選擇，許多流行設計的研究，就是研究消費行為與價值觀的趨勢，當整個消費環境形成為社會意識的時候，流行趨勢就已經與生活融合在一起，因此社會趨勢就是流行趨勢的核心。相對的流行在設計產業生產過程中，對於知識轉換的結果有深廣的影響力，尤其流行資訊與技術的搭配合作更有推進與創新的效果。

第四篇　設計美學

本篇目標

　　探討美的本質，主要以「內容與形式」及「理性與感性」的觀點出發，藉由各項文化主題，了解與「形式美學」（Styling aesthetics）相關的設計因素，使我們對於產品設計與造形之審美比例的原則問題，有更人文化的解讀，使之超越傳統比例美學的觀念。

4-1 美學的設計

　　「美」是古往今來人類所追求的一致典範，自古希臘時期的哲學家開始，就已經對「美」作了許多的探討與詮釋，他們一致認為「美學」是研究一切事物最佳的方法。而自古以來，建築美學一直為人所重視，進而發展至產品美學上，其強調的是一種「和諧美」的比例尺度與韻律節奏，從古希臘時期的巴特農神殿、古羅馬時期的萬神殿、文藝復興時期（Renaissance）的聖彼得教堂、巴洛克時期（Baroque）的凡爾賽宮、羅浮宮和聖母院等，皆可發現這些建築設計都依循著「數」的概念單元及比例幾何學的形式。所以在西方藝術理論當中，幾何學中的比例關係（Proportion）是主導整體藝術美學的依據（圖 4-1）。

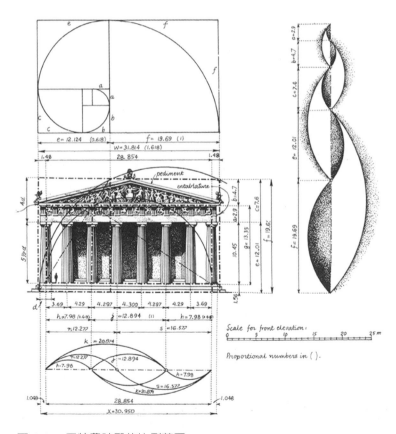

圖 4-1　巴特農神殿的比例草圖。

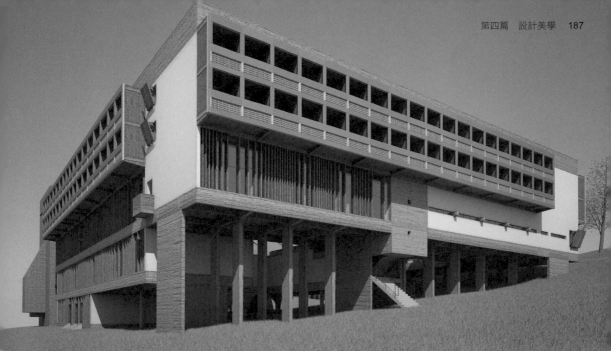

圖 4-2 柯比意（Le Corbusier）設計的拉托雷修道院（Convento de La Tourette），建築的立面分割、窗櫺比例以及地坪分割上運用了黃金比例的原理，當自然光照進室內時，便可看到光影呈現出音符般的跳動感。

早期藝術家和建築師發現了一種絕佳的比例組合，也就是黃金比例，常運用在創作之中。到了十六世紀文藝復興時期，將之使用在各種建築物與雕塑的創作上，產生了千年不朽的偉大作品。尤其是黃金比例模矩（Golden section）的發現與使用（影片 4-1），（a+b）：a=a:b:1.618:1=0.68 的尺度，更是被哲學家、藝術家所推崇。建築師柯比意曾強調工程師的美學與建築，兩者有著相當密切的關係，柯氏認為，建築師在透過美的比例造形處理之下所實現的某種秩序，正代表了其創造的精神性（圖 4-2）。

影片 4-1

黃金比例

4-2　產品設計美學

　　產品造形設計的美與一般造形藝術的美有著共同的基礎，但卻各有其特異性。一般造形藝術的美是從人的心靈感受，而產品設計的美必須滿足某一特定人群在操作上的、視覺上的生理性感受與需要。一件有美感的產品設計必須滿足造形美觀、方便使用、節約材料、愉悅的介面、滿足功能需求、符合市場流行趨勢等要求。

　　真正具有生命力的產品，應該是將高度簡潔的造形與豐富有力的設計介面內涵整合，使產品本身所具有的技術和外加的人性化素養建立一種關聯，以符合現代人生活和工作的需求。愉悅與方便的呈現是產品設計所堅持的目標，以新世代工業設計觀念而言，產品美學所探討的內涵已經不只是停留在狹義的外觀而已，人性化設計對產品與人的關係更是重要（圖 4-3、4-4）。

圖 4-3　Dyson Supersonic 吹風機不僅外觀優美，且首創底部進氣，並設計符合人體工學的手柄長度，完美的配重，拿在手上不會如傳統吹風機那般頭重腳輕。

圖 4-4　Free RN Motion 系列以三角單元堆疊構成的底面，較過往四角形或六角形的切割更為細膩，並擔負支撐與回彈的角色；若以整個腳掌的動作來看，提供鞋底從腳跟到腳掌、正常步態內旋動作的整體彎折需求。新一代的球鞋更符合運動員的需求。

十九世紀以降，由於工業主義的發達，古時的比例模矩
（Module）觀念已漸漸轉換為現代機器美學（Machine aesthetic）
概念，功能主義（Functionalism）更是替代了造形的形態美學。在
1919 年由德國包浩斯將零件模組化的創舉，揭開了包浩斯學派現
代主義的序幕，幾何比例的模數隨之行於工業產品當中，例如工
藝品、家具、交通工具（圖 4-5），進而把各種產品以零件模組的
方式大量生產，功能美學得以發揮至最高境界（影片 4-2）。

影片 4-2

工業4.0模組化生產

圖 4-5　電動車時代將會是全模組化技術平台的時代，也就是將車體與底
盤分離，底盤完全承載移動所需的電裝與機械系統，單一平台可以修改尺
寸，滿足各種車型，未來房車換成休旅車只需「換殼」而不用換底盤。

　　隨著社會的發展、科技的進步及人類的生活形態改變，產品的功能不再僅指操
作功能，出現了極大的延伸和發展，還包括審美功能、生活功能、人性化功能、生
態學功能等。利用產品的特有形態來表達產品的不同美學特徵及價值取向，讓使用
者從內心情感上與產品取得一致和共鳴。

　　而到了二十一世紀的科技時代的產品設計，在新功能性及產品的使用介面（User
Interface）及行為考慮得更周到，尤其在人體工學上的考量，強化了產品的人性化，
設計出使用者容易操作（Operation），且不易疲乏的操作介面。當高科技被適當地
導入了產品的硬體設計，生產出能將「人」融入產品之中的互動（Interaction）功
能，使人與產品能交談或互動，更使得人與產品互有體貼感（圖 4-6）。

圖 4-6　德國 AXION 聲控智慧咖啡機具備「聲控」、「APP 遠控」等功能，消費者在家只要用說的或滑手機來「遠端操控」，就能立刻完成磨豆、沖煮等流程，享受高科技帶來的懶人生活。

對於產品設計美學的意念表達，需要融入設計師的感情，顯現出產品背後的思維與價值觀。必須考量到平衡美學與工學的產品。

我們對於產品設計美學該去觀察哪些因素，才能得到最佳的美感呢？這都是在進行事物評鑑及觀察時所該進行的事情。對於美的判斷，可歸納爲以下特性：

1. 理性：以人的判斷爲主體的客觀、主觀統一條件。本質是屬於切實的，也是屬於人對於物質的理想實現化，它包含了人性、文明、道德、理智、物質、智慧、環境、科學，所以理性是一種充滿邏輯的規律性和必然性。

2. 感性：以人的感覺主觀爲主體，是美的最高判斷，本質上是屬於精神層面，內心對現實的一種幻覺、幻想，對事物判斷的一種靈感的釋出，它包含了藝術、語言、文化、情感、心理、哲學、宗教等，超越了對自然規律的情感表達。

4-3 視覺設計美學

視覺為人類與外在世界溝通的五大知覺之一，視覺對於人類而言，不再僅是用以感知外在世界的知覺之一，而是賴以建構並判斷外在世界的五大知覺之首 (Mirzoeff, 1999)。人類所遭逢的視覺刺激於此刻達到前所未有的巔峰，也比以往的任何時代更加倚賴視覺去認知外在的世界。許多學者重新審視「視覺」在今日社會環境下所具備的積極功能，「視覺文化」之概念乃成為一個重要的研究領域。

視覺設計（Visual Design）是利用文字、符號、造形、色彩等元素來創造具有美感、意象、意念的視覺效果，透過這些視覺效果，達到溝通傳達的目的。主要是以圖像的方式補足語言傳達的不足，傳達清楚明確的溝通意義。在視覺設計的運用上如海報（圖4-7）、宣傳單、產品包裝、網頁設計、書籍（圖4-8）至各類數位媒體影像等範圍，範圍廣泛且依其特性也各有不相同的詮釋方式。

然而，隨著全球經濟體系的緊密連結以及科技視訊的超速發展，人類的生活急遽複雜化，視覺影像 (Images) 成為後現代社會中主控資訊傳遞的重要媒介。包括傳統的平面文字與圖案型式外，另外又有新科技發展的電腦繪圖軟體及周邊軟體的發展使設計者方便處理繪圖、照片、

圖 4-7　2022 年上映的《媽的多重宇宙》電影手繪海報是由台裔美籍插畫家 James Jean 所繪製，透過造形、色彩及電影中之元素來傳達此片所要表達的主題。

圖 4-8　歐普廣告王炳南《包裝結構》（全華圖書）。書籍封面是書籍銷售的第一道關卡，如何透過封面設計吸引讀者拿起翻閱，將直接影響讀者購書的意願與機會。

編輯、文字等視覺要素。隨著時代科技進步，多媒體時代的來臨，使設計由原本的手工繪圖至電腦繪圖、平面攝影至動態攝影，結合了不同的媒體呈現，是現階段與未來的設計趨勢（圖4-9、4-10）。

圖4-10 網頁設計。

圖4-9 數位插畫。

4-4　環境設計美學

　　環境設計是以空間爲主的媒介，透過周圍的物件元素，融入一完全的大元素場景，環境的範疇很廣，包括建物與建物之間、建築物與街道、街道、舞臺、背景道具、展示物與周邊物景等。環境設計內所包括的物件元素很多，有建築物、植栽、街道家具、公共藝術、街道、自然物等。環境又包括景觀，與景觀是一體的，是公共開放使用的空間。

　　因此，環境設計包含的範圍是綜合自然資源、生態環境與景觀規劃、人文與生活情境，使之成爲一系統化之科學，是結合人文、自然資源與美學之分析、調查、規劃、設計之深度與廣度的設計領域。其分類如下：

· 空間設計（Spatial Design）：有關於建築體內的各種設施、室內建物等相關元素之間的關係。

· 建築設計（Architecture Design）：各種不同功能的建築物設計，內部考量到外觀、結構體、室內功能、逃生與安全，外部則考量到整體的都市規劃、綠色建築等條件（圖 4-11）（影片 4-3、4-4）。

· 室內設計（Interior Design）：建築體的室內各種條件的考量，包括居住、辦公、會議、活動等各種功能都有各種不同需求的考量。

· 展示設計（Display Design）：有博物館、商業展示、博覽會、活動展示等各種不同功能的展示，考慮到展場間之展示與觀眾互動的關係最爲重要（圖 4-18）。

· 公共藝術設計（Public Art Design）：公共藝術是存在於一個公共空間場所的藝術品，它的型式與種類相當的廣泛，包括雕塑、建築、街道家具、景觀、路燈、活動藝術、水景、自然植栽等。公共藝術的設立最主要的目的是要與人產生互動的關係（圖 4-12）。

· 景觀設計（Landscape Design）：屬於戶外型式的環境，其構成的元素包括建築物、自然物、街道家具與各種公共設施等，景觀的範圍可以無限的延伸，並需考慮到與人的互動關係。

· 舞台設計（Stage Design）：表演的舞台主要在呈現出舞臺上表演者的故事劇情，所以其環境設計上必須考慮情境與故事的相呼應（圖 4-13）。

影片 4-3

2021普立茲克建築獎

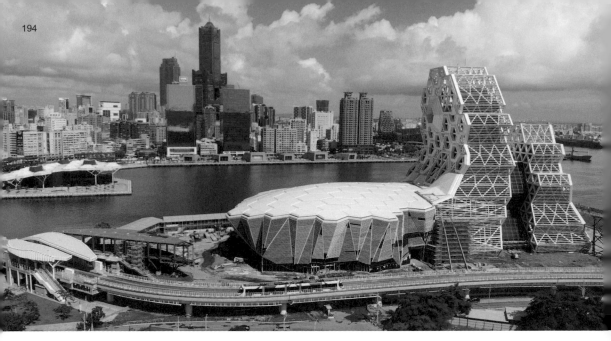

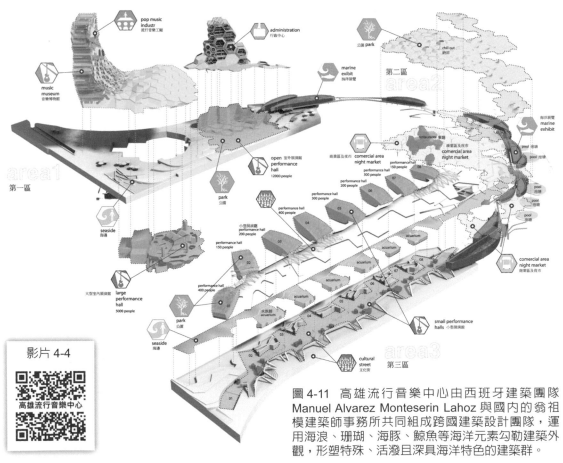

圖 4-11 高雄流行音樂中心由西班牙建築團隊 Manuel Alvarez Monteserin Lahoz 與國內的翁祖模建築師事務所共同組成跨國建築設計團隊,運用海浪、珊瑚、海豚、鯨魚等海洋元素勾勒建築外觀,形塑特殊、活潑且深具海洋特色的建築群。

影片 4-4

高雄流行音樂中心

圖 4-12 Douglas Coupland 的 "Bobber Plaza" 是多倫多最受歡迎的公共藝術品之一，結合戲水的功能，讓人們可在炎熱的夏天清涼一下。靈感來自五顏六色的釣魚浮標。

圖 4-13 第 94 屆 2022 奧斯卡（2022 Oscars）舞台設計由 David Korins 率領了由藝術總監、插畫家和工匠組成的團隊，大膽使用「隱含著動態又能讓人身歷其境」氛圍形塑舞台，圓弧曲線舞台搭配了百名工匠製作而成的 9 萬顆施華洛世奇水晶帷幕和藝術裝置、兩個浮動球體以及漩渦布幕設計，並結合 LED 燈光效果，為舞台創造出具深度的視覺錯覺。

4-5 色彩與設計

　　色彩的應用在早期文藝復興時期就已用於建築室內的濕壁畫中，為藝術家最愛好的繪畫元素。而色彩理論的發現，最早是由英國的科學家牛頓（Newton）以三稜鏡透過日光的照射而產生了紅、橙、黃、綠、藍、靛、紫七種色光，由物理學家與色彩學專家引申到今日的色彩原理、色彩哲學、色彩心理等各種色彩理論。到了二十世紀中期的一些後現代主義設計師，開始引用大量的色彩現象，於所設計的產品或是視覺海報上（圖 4-14）。色彩在設計的使用上漸漸為大眾所接受，由後現代設計的家具形式可以看出，已擺脫了現代主義黑盒式功能的象徵。

圖 4-14　色彩會吸引人觀看、注視。

　　色彩對於設計而言，有助於商品對消費者的吸引力和注意力，因為色彩有其獨特的屬性，代表各個不同象徵性的意義，也因此，色彩添加予商品更多生命力與象徵性。例如：紅色代表活力與熱情，所以年輕族群所喜愛的商品顏色以紅色居多；而黑色與灰色有精緻與高科技感的象徵性意義，所以市面較多的家電產品顏色都以黑色與灰色作主要的色調。色彩在商品上如能應用得當，則會如虎添翼般，使商品更加能代表使用者的身分與地位，且可提高消費者對商品的喜好度。

　　例如：黑色代表高貴、莊嚴；紅色代表幸運、喜氣；白色代表清高、純潔；紫色代表神祕、優雅等（表 4-1）。

表 4-1 色彩在設計上的應用。

　　色彩（圖 4-15、4-16）在早期的使用方法，由歐洲寫實派的畫家做了很大的詮釋，色彩更成為他們作畫的主要媒介。他們以色彩作為繪畫主題內涵的表現元素，而非以形體表現繪畫的內涵。印象派畫家是將畫室由戶內移至戶外，觀察了戶外光線在不同時間的照射下，產生的物體的明暗變化，再以色彩表達物體的鮮亮度與陰暗度。印象派的先驅──莫內、馬內、雷諾瓦和塞尚等幾位畫家（圖 4-17、4-18），更掌握了光線的變化，犧牲了繪畫物的形態和內部的細節，而完全以色彩來表現畫中的情境，創下了舉世矚目的印象派風格。

圖 4-15 色料三原色─洋紅 (Magenta Red)、黃 (Hanza Yellow)、青 (Cyanine Blue)。

圖 4-16 色光三原色─紅 (Red)、綠 (Green)、藍 (Blue)。

圖 4-17　印象派畫家高度使用色彩
（梵谷自畫像）。

圖 4-18　莫內以室外陽光反應作為作畫色彩的依據。

　　　　在設計史上，色彩應用較具體的是後現代主義的設計群
(Memphis Design)。他們以鮮明的色彩表現了遊戲設計的理念，
認爲工業設計的內涵不取決於功能，而是在於設計師個人風格的
表現，以反功能主義（Antidote to functionalism）使用多種色彩搭
配而表達出象徵的意義，突顯出他們對當代功能主義的厭倦與反
抗。色彩對 Memphis 而言，表達了新文化的語言和行爲，是玩世
不恭的個人主義風格（圖 4-19、4-20）。

圖 4-19　Memphis Design 在產品上非常強調色
彩的應用。

圖 4-20　色彩的應用對於產品設計很重要
（英國倫敦 V & A 博物館）。

到了二十世紀後期的科技時代，為了不想淪為科技的奴隸，許多新世代的設計師嘗試應用色彩於產品外表上，強調了以「人性」為主的設計觀點，藉由色彩的使用，來提升設計的格調與特質（Characteristics）。例如：世界知名的廚具設計工場，義大利阿烈西公司（Alessi），早已在若干年前開始規劃其未來系列產品的設計方案，以彩色系列的顏色配搭產品的造形，並以有趣及玩童的形式，讓使用者可以舒適地使用產品，這是色彩學原理於設計應用上的一大突破。

由以上的論點，可以得知色彩的使用於設計產品、視覺海報、公共藝術或是多媒體上，有提升設計大眾化的功效（圖 4-21）（表 4-2）。

圖 4-21(a)　展示設計的色彩應用。

圖 4-21(b)　展示設計的色彩應用。

色彩研究方法	藝術理論研究	藝術史：繪畫色、雕塑色、建築色、工藝色
		色彩理論：色彩要素、色光重現、色彩計畫
	系統科學研究	色彩學：色彩體系、色彩實驗、色彩應用方法
		教育研究：色彩調查、作品研究
		色彩科學：系統分析、數理方法、色票
	哲學探索研究	古典色彩學：色彩文化、末數色彩
		色彩思維：色彩人生、色彩心理

表 4-2　色彩研究方法

4-6　綠色設計（Green design）

　　人類在進入了新的資訊科技產物之後，人與人之間、人與周遭的生活形態與環境已急速改變（過度的設計、浪費、自然資源的損耗、環境的污染等），這時需要以永續經營為主軸的發展理念，不讓社會體質繼續惡化。此種理念可以看見未來的生活型態與發展趨勢，並有一套可以解決的策略方法（Strategic methods）來幫助人類返歸到自然的文明時期。

　　設計的成果充斥在人類的各種生活空間中，也改變人類的生活方式與環境內涵（圖4-22）。它增進人類物質上的生活舒適，但也帶給人類日積月累的災害，例如：過多的化學原料製造（大量塑膠產品的使用）、自然資源的濫取（丟棄的退流行產品）、過度地使用產品（大量地創新商品製造）（圖4-23）而造成廢氣的排放（交通工具的過度使用）（圖4-24）、工廠排放的汙水（大量的製造生產）及人類製造的垃圾等。

圖4-22　美國加州科學院大樓獲得美國綠色建築理事會的最高標準評分—白金級，因為其於此五個領域表現突出，即：場地可持續發展、節水、能源高效利用、環保材料和優良的室內環境質量。

圖 4-23　近十年來人口的遽增造成環境的汙染愈來愈嚴重。

圖 4-24　工廠大量的排放廢氣造成空氣汙染。

此種現象，從過去四十年來，因為人類大量地使用工業產品，讓這個社會環境急遽地惡化，人類無法阻止此種逐步累積的社會性問題，成為了環保專家的一項口號。身為當代的設計師，是否要負此種責任？設計師是流行的引導先行者，是否應該好好地探討在設計思考上，應如何面臨因設計帶來的精緻生活品質，所衍生的另一種文化與環境的危機問題層面？例如：乾糧食品的包裝規定只用可回收的紙類；印刷的方式只用一種即可；產品的材料使用是否可簡單化或模組化？是否可以設計以零件組做為產品永續使用的方式？電話、電腦周邊設備等，如有某些組件壞掉，可以換裝就好了，就不用整組丟棄再重新購買。

另外，流行商品設計款式之更新，形式變化不要太快或太多，以免新款式出來時，消費者丟棄舊款式，形成廢棄物的增多。設計構想的新方法，確實可以解決生活型態的總體問題，由設計師來引導消費者正確的購買觀念與使用產品的習慣（圖 4-25）。

圖 4-25　明基電通 BenQ 推出「投影機紙塑包裝」，不須使用填充物等額外保護措施，大幅減輕環境負擔，因此榮獲 2019 年 iF 金質獎肯定。

圖 4-26 模組化的綠色設計。

圖 4-27 模組化的零件可減少生產的複雜程度。

圖 4-28 少就是更好的設計，是綠色設計的條件之一。

二十一世紀的「設計」須考慮到是否可以降低汙染的問題。好的設計應具備有那些考量？「綠色設計」所考慮到的是簡潔產品功能為主，如何降低設計所衍生的環保問題？有創意可能是很好的設計理念，但不一定可以降低設計所衍生出的問題。其重點在於設計過程中，必須考慮到解決「設計本身所衍生出的問題」的方法。

根據 Manzihi 的理念，新設計思考應關心到人類環境的問題，而設計須作相當的努力，才可達到目標：有關綠色設計的許多方法，應用於環境與文化的維護，共有八種形式如下：

1. 可傳遞適當訊息替代媒介：一種無形的非物質化的產品代替有形的物質化的產品，可以減少物質的使用和損耗。例如：電子郵件與電子書可以減少紙類的使用、無線電的資訊傳遞可以減少塑膠與橡膠材料之使用。

2. 可持續性使用的產品：可以長久使用，且不因該產品長期地使用而減低其功能性。若有些產品如要再增加功能，只須添加模組化的組件而不需要整零組件換新，例如：電腦的硬體周邊設備與軟體的擴充。

3. 統一性的材料使用：產品的配件或組合零件使用單一的生產方式、單一尺寸材料，可以簡化製造程式設計和節省施工的成本，例如：螺絲和扣件的單一性尺寸、對稱性的設計、模組化的生產方式（圖 4-26、4-27）。

4. 非過度性的設計：好的設計標榜的不只是「少就是多」（Less is more），更要「少就是更好」（Less is better），要以最簡單的設計達到最適當的效果，也就是說，不需要多餘的功能組件的裝飾設計（圖 4-28）。

5. 設計產品功能的改變：產品設計的功能另可增加重複使用、回收或分類。例如：公司內部流通可重複使用之各種公文夾、信封膠帶，購物袋可以二度使用做為垃圾收集的功能。

6. 儘量減少能源的使用：產品設計的省電裝置或是建築空間內的空調系統，能有最省電的調節設計，或者利用自然光源、污濁空氣的吸收設備等設計（影片 4-5）。

7. 材料的使用：儘量使用回收性高的材質，以便再製成商品，例如：各種容器回收後可作成次級性產品（圖 4-29、4-30）。

8. 能源的開發：例如：太陽能或電動車減少石油的使用，以儲存自然資源，風力的自然資源也可以用來發電。

圖 4-29　可回收的材料。

少即是多（Less is more），固然是好的設計觀念之一，但更應將此口號提升為少即是更好（Less is better）。以此為標竿，重新定義設計的指標，設計不求過量。設計師的思考模式是雙方面的，一為設計條件的考量，另一則為設計問題的考量。如果工業設計（產品、環境、公共設施、室內建築、商業包裝）之樣式、結構或製程上儘量單一化及規格化，減少其過多種類複雜的形式、過程，則設計成果之附加價將相對地提高，也能更提升人類文化與環境的自然特質。設計道德觀是今日人類所應該省思的問，也是身為現代設計師所要努力的目標。

圖 4-30　綠色環保建築。

而在商業設計包裝、印刷的問題，是需要考慮到是否合乎精簡環保與回收的設計與製作方式。建築的建造也同樣要以綠色設計的方法去實踐，包括採光、回收材料、排水、節能等各方面的問題。這都是設計師要去努力的方向。

影片 4-5

節電綠建築

4-7 通用設計

　　通用設計最初原始的定義是以大眾全體設計為對象，就其呈現的形式就能提供給所有人正常地使用，廣義的解釋以「包容」兩個字形容最為貼切，也就是在最理想的世界裡，每一個人都能無阻礙地使用各種形式的設施。共通設計也是一種無障礙設計的延伸，為建築、工業或視覺設計師所追求之最完美的創作原則，目的在提供使用者於操作產品、感受視覺，或者是進入環境的狀況中，能最清楚、最快速地認知使用情況或方法，最後能在沒有任何妨礙或不需要任何協助的情形下，順利地達到產品的操作目的、環境的適應或是視覺訊息的明瞭。

　　依 Ron Mace 對共通設計的定義為：「一種考量各種性別、年齡與能力的人的設計物」。共通設計早期應用於建築物內的各種器物、活動空間、環境、識別指標物，是為了讓身心殘障者、銀髮族及各式各樣的人，能在建築、公共空間中暢通無阻活動，這是一種很有環境經濟效益及藝術性的人性化整合工作，尤其是對某些行動不方便或是在心理上有障礙的族群，特別要照顧到他們的需求，使他們能與正常人過一樣的生活（圖 4-31 ～ 4-34）。

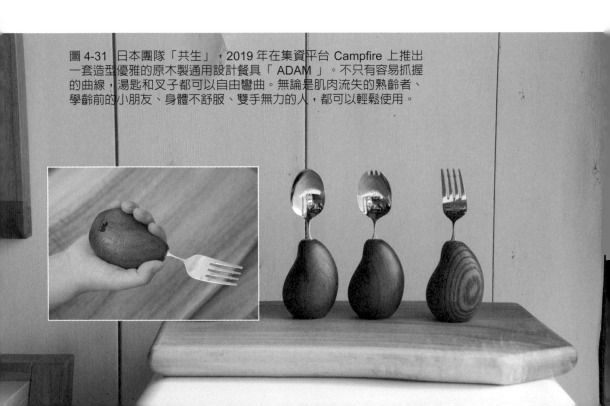

圖 4-31　日本團隊「共生」，2019 年在集資平台 Campfire 上推出一套造型優雅的原木製通用設計餐具「 ADAM 」。不只有容易抓握的曲線，湯匙和叉子都可以自由彎曲。無論是肌肉流失的熟齡者、學齡前的小朋友、身體不舒服、雙手無力的人，都可以輕鬆使用。

診察室 1	診察室 2	診察室 3	診察室 5	NST	安静室
consulting room 1	consulting room 2	consulting room 3	consulting room 5		resting room

診察室	超音波室	ラウンジ	相談室	レントゲン室	手術室 1・2 回復室 1・3 準備室 更衣室
consulting room	ultrasonic room	lounge	counseling room	x-ray room	

処置室	問診室 1	問診室 2	ランドリー	わんぱく大使館	更衣室
treatment room	interviewing room 1	interviewing room 2	laundry	children's home	changing room

圖 4-32　原研哉為梅田醫院設計的指示標誌廣為人知，在
「公立刈田綜合病院サイン計畫」中（1998 年），他則以
巨大的文字帶來高度視覺認知性。他在醫院內部採用了像
機場一樣的導引線，為白色空間營造了明快簡潔的氛圍。

圖 4-33　Dyson 推出的 Airblade V 烘手機是一款符合美國身心障礙法的電器，使用方式簡單，無需使用者進行過多的手部移動即可迅速風乾水分，相當符合通用設計原則。

圖 4-34　使用跑步機時，將夾子夾在身上某處，若遇到意外，只要拉扯繩子使另一端安全扣脫落即可停止跑步機，既裝置與操作皆相當簡單。

　　應用通用設計原理，可以消除不必要的複雜性，使其能儘量地接近使用者的預期和直覺。不只提供對身心障礙族群的照顧，另外也可以帶給一般民眾更舒適的環境與狀況，而讓使用者不需再透過多次經驗的嘗試而調整他們的使用習性。美國北卡羅州的 NC State University 設立了一個 Universal Design 的研究中心，將通用設計規類為七大原則，分別為：原則 1：公平的使用；原則 2：適度性地使用；原則 3：簡單直覺性；原則 4：可知覺到的訊息；原則 5：可容許錯誤的發生；原則 6：低明顯的錯誤；原則 7：可以供接觸與使用適當的尺度與空間，如圖表 29 所示。

項目	原則	功　能	指　　標
1	公平的使用	設計對於人的各種能力是有效且有市場性	1. 提供使用者同樣的意義用法：儘可能同樣或不用時有替代品。 2. 儘量避免單獨或擁擠狀況發生。 3. 提供隱私、信任和安全性給所有的使用者。 4. 讓設計符合所有的使用者。
2	調適性的使用	設計是適應一種廣泛範圍的各別偏愛和能力	1. 提供選擇性的使用方法。 2. 適應左右兩手使用。 3. 協助使用者的準確性。 4. 提供使用者空間的調適性。
3	簡單有直覺性	使用設計是為了明瞭且不去在意使用者的經驗、語言能力或是專注程度。	1. 去除不必要的複雜性。 2. 使用者一致性的期望和感覺。 3. 調整眾多文字和語言的一致性。 4. 安排一致性的重要資訊。 5. 在使用完畢後，提供有效的立即回應。
4	可知覺到的訊息	設計是有效的傳達使用者必要的訊息，不用顧及到週遭的狀況或是使用者的感覺能力。	1. 應使用不同的模式（圖畫、口語、觸覺）之反覆且必要的訊息。 2. 對於重複且重要的訊息提供適合的識別性。 3. 加大重要訊息的正確性。 4. 使用可以呈現不同元素的敘述（例如明確的指引解說或方向）。 5. 提供給人儘量的感受到之適當的技巧或裝置。
5	可容許錯誤的發生	設計可減少災害並且改變意外所發生的後果	1. 安排儘量減少災害和錯誤狀況的發生，最容易呈現的消除災害的元素。 2. 提供災害或錯誤的警告訊息。 3. 提供失效後的安全措施。 4. 防止在需要警戒性所未察覺的任務。
6	低明顯的錯誤	設計可以有效且舒適的減少疲憊	1. 可容許使用者保持最自然的身體位置。 2. 可使用合理的操作力道。 3. 儘量減少重複的動作。 4. 儘量減少明顯的錯誤。
7	可以供接觸與使用的適當尺度和空間	適當的尺度和空間可以提供使用者不經意的身體尺寸型態或移動輕易的使用	1. 提供給坐或站立的使用者清楚面形的線條至重要的部位。 2. 讓坐或站立的使用者，都能輕易的接觸到各部位。 3. 調整手握或抓的各種尺度。 4. 在輔助性的裝置上，提供適當的空間給需要協助的個人。

圖表 29　通用性設計原則（NC State University, 2004）

重點回顧

一、美學的設計

　　「美」是古往今來人類所一致追求的典範，自古希臘時期的哲學家開始，就已經對「美」做許多的探討與詮釋，一般造形藝術的美是從人的心靈感受而起，而產品設計的美必須滿足某一特定人群的需要—在操作上的、視覺上的生理性的感受。

二、產品設計美學

　　一件有美感的產品設計必須滿足造形美觀、方便使用、節約材料、愉悅的介面、滿足功能需求、符合市場流行趨勢等要求。愉悅與方便的呈現是產品設計所堅持的目標，以新世代工業設計觀念而言，產品美學所探討的內涵已經不只是停留在狹義的外觀而已，人性化設計對產品與人的關係更是重要。

三、視覺設計美學

　　視覺設計 (visual design) 是利用文字、符號、造形、色彩等元素來創造具有美感、意象、意念的一種視覺效果，透過這些視覺效果，而達到溝通傳達的目的。主要是以圖像的方式補足語言傳達的不足，以傳達清楚明確的溝通意義。

四、環境設計美學

　　環境設計內所包括的物件元素很多，有建築物、植栽、街道家具、公共藝術、街道、自然物等。環境又包括景觀，與景觀是一體的，是公共開放使用的空間。因而，環境設計包含的範圍是綜合自然資源、生態環境與景觀規劃、人文與生活情境之下，使之成為一系統化之科學，是結合人文、自然資源與美學之分析、調查、規劃、設計之深度與廣度的設計領域。

五、色彩與設計

　　色彩對於設計而言，有助於商品對消費者的吸引力和注意力，因為色彩有其獨特的屬性，代表各個不同象徵性的意義，也因此，色彩添加予商品更多生命力與象徵性。

六、綠色設計

　　設計的成果充斥在人類的各種生活空間中，也改變人類的生活方式與環境內涵。它增進人類物質上的生活舒適，但也帶給人類日積月累的災害，例如：過多的化學原料製造、自然資源的濫取、過度的使用產品而造成廢氣的排放、工廠排放的汙水及人類製造的垃圾等。

七、通用設計

- 原則 1：公平的使用。
- 原則 2：適度性地使用。
- 原則 3：簡單直覺性。
- 原則 4：可知覺到的訊息。
- 原則 5：可容許錯誤的發生。
- 原則 6：低明顯的錯誤。
- 原則 7：可以供接觸與使用適當的尺度與空間。

註釋

1. Flusser, V.,1999, The shape of things: A Philosophy of Design, Reaktion Book Ltd., London, pp.66-69.

2. Stefano Marzano 著，王鴻祥譯，2001，Creating Value by Design: Thoughts《價值的創造者》，臺北，田園城市文化出版社。

3. Gates, B. 原著，Using a Digital Nervous System，1999，樂爲良譯，數位神經系統，臺北，商周出版社，頁 110-114。

4. Efand, A., 1970, "Conceptualizing the Curriculum Problem", Art Education,Vol. 23, No. 3, pp.7-12.

5. Norman, D.,1996, "Cognitive Engineering", in Mitchell, C. T.（ed.）New Thinking in Design, Van Nostrand Reinhold, New York, pp.88.

6. McCoy, M, 1996, "interpretive Design", in Mitchell, C. T.（ed.）New Thinking in Design, Van Nostrand Reinhold, New York, pp.2-3.

7. Margolin, V., 1998, "Design and the world situation", in Balcioglu, T.（ed.）, The role of product design in post-industrial society, Kent Institute of Art & Design, Kent, pp.16.

8. 無論在科技的應用或是文化的傳承，設計行爲總是扮演著創新的工具，也是結合科技與文化兩者，成爲人類生活領域重要的媒介。

9. 設計發展到二十一世紀，不再只是美學與工業的結合理念而已（Cooper and Press, 1995）。

10. 設計更應該考慮人類最大受益的生活與環境問題（Richard Buchanan, 1992）。

11. 電子科技已全面融入人類的生活，電子式產品使人類的感性溝通引起相當大的變化（Donald A. Norman, 1995）。

12. Manzini, E., 1998, "Product in transition" in Balcioglu, T.（ed.）The Role of Product Design in Post-Industrial Society, Kent Institute of Art & Design. Kent, pp.43.

13. Roozenburg, N.F.M 原著，張建成譯，《產品設計之基礎和方法論》，臺北，六合出版社，1995，頁 87。

14. Hauff, T., 1998, "Design a Concise History", Laurence King Publishing, London, pp.19.

15. Fiell, C., & Fiell, P., 1999, "Design of the 20th Century", Ute Wachendorf Cologne, pp.6-8.

16. Carmel-Arthur, J.,1999, "Philippe Starck", Carton Books Limited, London, pp.19.

17. 同註 14，pp.60.

18. Jencks, C., 1973, "Modern Movements in Architecture", Penguin Books, New York, pp.29-33.

19. 同註 14，pp.150-152.

20. 同註 14，pp.295-296.

21. Hauff, T., 1998, "Design a Concise History", Laurence King Publishing, London, pp.22-23.

22. 同註 14，pp.134-135.

23. Woodham, J., 1997, "Twentieth Century Design", Oxford University Press, Oxford, pp.194.

24. 王受之，1997，《世界現代設計史》，臺北，藝術家出版社，頁 381。

25. Huygen, F., 1989, "British Design: Image & Identity", Thames & Hudson Ltd., London, pp.19.

26. Woodham, J., 1997, "Twentieth Century Design", Oxford University Press, Oxford, pp.189.

27. 王受之，1997，《世界現代設計史》，臺北，藝術家出版社，頁 390.

28. Carmel-Arthur, J., 1999, "Philippe Starck", Carton Books Limited, London, pp.190.

29. http://ad.cw.com.tw/cw/scandesign/video.asp?no=13

30. Votolato, G., 1998, "American Design in the Twentieth Century", Manchester University Press, Manchester, pp.2-3.

31. 同註 11，頁 11-13.

32. 同註 1，pp.110-111.

33. Zukowsky, J., 1998, "Japan 2000", The Art Institute of Chicago & Prestel-Verlag, New York, pp.95.

34. http://www.blueidea.com/design/doc/2003/1277.asp

35. http://lavie.somode.com/design/lavie_design.php?site=hd&key=wo&contid

36. Sparke, P ., 1987 "Design in Context", Bloomsbury Publishing Ltd., London. pp.146-147.

37. Parish, K., 1986, "Design Source Book", Macdonald & Co. Ltd., London, pp.96.

38. Woodham, J., 1997, "Twentieth Century Design". Oxford University Press, Oxford, pp.34-35

39. Vickers, G., 1990, "Style in Product Design", The Design Council, London, pp1-4

40. Hauff, T., 1998, "Design a Concise History", Laurence King Publishing, London, pp.7-8.

41. Thackara, J., 1997, "How today's successful companies innovate by design". Gower Publishing Limited, Hampshire, pp.383-384.

42. Paul, C. (2006). Digital Art. London: Thames& Hudson.

43. 張恬君 (2000)。電腦媒體之於藝術創作的變與不變性,美育雙月刊,115 期,頁 38-47。

44. 李美蓉 (1995)。視覺藝術概論(二版)。臺北:雄獅圖書。

45. 編輯委員,2000,國語辭典,臺北:教育部。

46. 2009. http://wenda.tianya.cn/wenda/thread?tid=72f73ef5eaa8fde8 以文化之英文的解釋為。

47. 劉時泳、劉懿瑾,2008,台灣文化創意產業政策之發展研究,2008 銘傳大學國際學術研討會,頁 018-1~14。

48. http://baike.baidu.com/view/4376260.htm

49. http://ccindustry.pixnet.net/blog/post/

50. Birmingham University, 1995, Harper Collins Publishers Ltd., Birmingham, UK.

51. 何容,1969,國語日報辭典,臺北,國語日報社,頁 378。

52. The creative indusenies mapping document 2001, http://www.cultuve.gov.uk 2005.7.25.

53. United nations educationdal saentific and cultural organization

54. 王紹強,2004,廣告設計方法論,大陸廣西美術出版社,頁 6。

55. What is Packaging design? Roto Vision, Switzerland.p.130. 2004

56. What is Packaging design? Roto Vision, Switzerland.p.68. 2004.

57. 王桂沰，2005，企業、品牌、識別、形象──符號思維與設計方法，台北，全華出版社。

58. http://www.cadcam.com.tw/top-cam.htm

59. The Over Look Press, 1988, 〈Raymond Loewy Industrial Design〉, 1st Ed. The Over Look Press, New York, USA.

60. Mono, Rune. 1992 （Objects and Images） "Design Semiotics in Practical use" University of Industrial Arts Helsinki, Finland, pp.30-31.

61. Krippendorff, K. and Butter, R. 1984 , "Product Semantics: Exploring the Symbolic Qualities of Form" Innovation Spring, pp.4-9.

62. http://www.cc.ntu.edu.tw/chinese/epaper/

63. http://zh.wikipedia.org/wiki

64. Buyya, R.; (etl), 2008, Market-Oriented Cloud Computing: Vision, Hype, and Reality for Delivering IT Services as Computing Utilities. Department of Computer Science and Software Engineering, The University of Melbourne, Australia.

65. http://www.taiwan20.tw/arpage.aspx?pageid=ar00area-ct3282

66. http://www.taojin4.com/YinShua_ZhiShi/Z_54.html

67. 巫建（2004）搞好工業設計專業的形態學教學，北京，北京印刷學院學報。

68. Le Corbusier 原著，施植明譯（1997），Vers Une Architecture，臺北，田園城市文化出版社，頁 29-30。

69. 簡淑如、王秀婷（2005）品牌形象的智慧推手，Design 雙月刊，123 期，臺灣創意設計中心，頁 103-104。

70. Manzini,E., "Products in a Period of Transition" , in The Role of Product Design in Post-Industiral Society, Kent Institute of Art & Design, Kent pp.51-58.

71. Rams, D., "The Responsibility of Design in The Future" in The Role of Product Design in Post-Industrial Society, Kent Institute of Art & Design, Kent, pp.15.

72. 蘇靜怡、陳明石（民 93）。建立通用設計資料庫之基礎研究。第九屆中華民國民國設計學會設計學術研討會，成功大學，頁 203-206。

73. Lidwell, W., Holden, K. and Bulter, J. （2003）. Universal Principles of Design. Gloucester, Massachusetts： Rockport Publishers, Inc.

74. 馬鈜閔（民 89）。運輸場站內部環境設施報告 - 以捷運臺北車站爲例，碩士論文。台中：東海大學工業設計系。

75. Mace, R. L., Hardie, G. J. and Place, J. P.（2004）. http://www.design.ncsu.edu/

76. 餘虹儀（民 94）。國內外通用設計環境評估與國外設計案例應用之研究。第十屆中華民國民國設計學會設計學術研討會，大同大學，頁 119-124。

77. 鄭洪、林榮添（民 93）。以設計全方位七原則初探臺北。第九屆中華民國設計學會設計學術研討會，頁 545-550。

78. http://www.design.ncsu.edu: 8120/cud cited on August 2nd, 2005

79. Roozenburg, N.F.M. and Eekels, J., 1995, Product Design：Fundamentals and Methods, John Wiley & Sons Ltd.

80. Portillo, M. （October 1994）, Bridging process and structure through criteria, Design Studies, Vol.15, No.4, p43, p.404-405

81. Efand, A., 1970, ' Conceptualizing the Curriculum Problem ' , Art .Education, Vol.23, No. 3, pp.7-12.

82. Norman, D., 1996, ' Cognitive Engineering ' , in Mitchell, C. T.（ed.）New Thinking in Design, Van Nostrand Reinhold, New York, pp.88.

83. McCoy, M, 1996, ' interpretive Design ' , in Mitchell, C. T. （ed.）New Thinking in Design, Van Nostrand Reinhold, New York, pp.2-3.

84. Margolin, V., 1998, " Design and the world situation " , in Balcioglu, T. （ed.）, The role of product design in post-industrial society, Kent Institute of Art & Design, Kent, pp.16-20.

85. Manzini, E., 1998, "Product in transition" in Balcioglu, T. (ed) The Role of Product Design in Post-Industrial Society, Kent Institute of Art & Design. Kent, pp.43.

86. Mitchell, C. Thomas, 1996, "Conversation on theory and practice" , in" New Thinking in Design, Van Nostrand Reihold, New York, pp.4.

87. Buchanan, Richard, "Wicked Problems in Design Thinking" , Design Issues, Vol. VlII, No.2, Spring 1992, pp.6.

參考書目

中文書籍

1. 王受之，1995，《世界現代設計史》，臺北，藝術家出版社。
2. 王無邪，1995，《平面設計基礎》，臺北，藝術家出版社。
3. 田曼詩，1993，《美學》，臺北，三民書局。
4. 朱光潛，1992，《西方美學史上、下卷》，臺北，漢京文化事業。
5. 余東升，1995，《中西建築美學比較研究》，臺北，洪葉文化事業。
6. 吳煥加，1998，《論現代西方建築》，臺北，田園城市文化出版社。
7. 呂清夫，1996，《後現代的造形思考》，臺北，炎黃藝術公司。
8. 李澤厚，1994，《我的哲學提綱》，臺北，三民書局。
9. 李澤厚，1996，《美學四講》，臺北，三民書局。
10. 李澤厚，1996，《中國現代思想史論》，臺北，三民書局。
11. 李薦宏，1995，《形‧生活與設計》，臺北，亞太圖書公司。
12. 官政能，1995，《產品物徑》，臺北，藝術家出版社。
13. 孫全文，1995，《建築中之中介空間》，臺北，胡氏圖書公司。
14. 孫全文，1996，《論後現代建築》，臺北，詹氏書局。
15. 孫全文，1989，《建築與記號》，IHTA 研究報告，臺北，明文書局。
16. 陳文印，1997，《設計解讀》，臺北，亞太圖書公司。
17. 陳伯沖，1997，《建築形式論－邁向圖像思維》，臺北，田園城市文化出版社。
18. 曾坤明，1979，《工業設計的基礎》，臺北，大同工學院。
19. 曾昭旭等九人合著，1973，《生活美學》，臺北，臺北市立美術館。
20. 黃文雄、簡茂發，1994，《教育研究法》，臺北，師大書苑。
21. 楊裕富，1997，《設計、藝術、史學與理論》，臺北，田園城市文化出版社。
22. 葉朗，1993，《現代美學體系》，臺北，書林出版公司。
23. 劉育東，1996，《建築的涵意》，臺北，胡氏圖書出版社。
24. 鄭時齡，1996，《建築理性論》，臺北，田園城市文化出版社。
25. 盧永毅、羅小未，1997，《工業設計》，臺北，田園城市文化出版社。

西文書籍

1. Ambrose, T. & Paine, C., 1993, ***Museum Basics: Museum Design Practice***, Routledge Publisher, London.

2. Archer B., 1984, *"Systematic method for designers"* in *Developments in Design Methodology*, John Wiley & Sons Ltd, London,

3. Aynsley, J., 1993, ***Nationalism and Internationalism: Design in the 20th Century***, Victoria & Albert Museum, London.

4. Barratt, K., 1989, ***Logic & Design in art, Science & Mathematics***. The Herbert Press Limited, London.

5. Baxer, M., 1992, ***Product Design: Principle Methods for the Systematic Development of New Products***, 1995, Chapman & Hall, London.

6. Bowers, J., 1999. ***Introduction to Two-Dimensional Design: Understanding Form and Function***. John Wiley & Sons Inc, New York.

7. Burall, P., 1991, ***Green Design***, Bourne Press Limited, Mournemouth.

8. Carmel-Arthur, J., 1999. ***Philippe Starck***, Carlton Books Limited, London.

9. Cherry, E., 1999, ***Programming for Design from Theory to Practice***, John Wiley & Sons Inc., New York.

10. Collins, M., 1987, ***Towards Post-Modernism Design since 1851***, British Museum Publications Limited, London.

11. Collins, M., 1990, ***Post-Modern Design***, Academy Group Limited, London.

12. Conway, H., 1987, ***Design History: A Student Handbook***, Unwin Hyman Limited, London.

13. Cooper, R. and Press, M., 1995, ***The Design Agenda: A Guide to Successful Design Management***, John Wiley & Sons, New York.

14. Cormel-Arthur, J., 1999, ***Philippe***, Carton Books Limited, London.

15. Cross, N., 1984, ***Development in Design Methodology***, The Open University, Chichester.

16. Dormer, D., 1991, *The meanings of Modern Design Towards the 21st Century*, Thames and Hudson, Limited, London.

17. Dunne, A., 1999, *Hertzian Tails*, RCACRD Research Publications, London.

18. Fiell, C., & Fiell, P., 1999, *Design of the 20th Century*, Ute Wac hendorf, Cologne.

19. Fiore, A. M. and Kimle, P. A., 1997, *Understanding Aesthetics for the Merchandising & Design Professional*, Fairchild Publication, New York.

20. Fitoussi, B., 1998, *Memphis*, Thames and Hudson Limited, London.

21. Flusser, V. 1999, *The shape of things, A Philosophy of Design*, Reaktion Book Limited, London.

22. Gates, B., 1999, *The Speed of Though: Using a Digital Nervous System*, Warner Books Inc., New York.

23. Ggeorge, T., *Understanding the Product User: The Implementation of a User-Centred Design Approach*, The Design Journal, June 2000, Volume 3, Issue 1.

24. Gilles, W., 1991, *Form Organization*, Butterworth-Heinemann Limited, Oxford.

25. Hauffe, T., 1998, *Design a Concise History*, Laurence King Publishing, London.

26. Heskett, J., 1998, *"The Role of Product Design in Post-Industrial Society"*, *The Economic role of industrial design*, METU Faculty of Architecture Press, Ankara.

27. Huygen, F., 1989, *British Design: Image & Identity*, Thames & Hudson Limited, London.

28. Jencks, J. C., 1973, *Modern movements in Architecture*, Penguin Books, New York.

29. Jones, J. C., 1984, *"A Method of Systematic Design"*, *in The Management of Design Process*, John Wiley & Sons Limited, London.

30. Jones, J. C., 1992, *Design Methods*, David Fulton, London.

31. Knowles, E., 1998, *Style & Design*, Dempsey Parr, Bristol.

32. Krippendorff, K., 1995, *"On the Essential Context of Artifacts or on the Proposition that Design is Making Sense"*, *in The Idea of Design*, MIT Press, Cambridge.

33. Lambert, S., 1993, *Form Follows Function? Design in the 20th Century*, Victoria & Albert Museum, London.

34. Lawson, B., 1997, *How Designer Think: The design process demystified*, Reed Educational and Professional Publishing Limited, Oxford.

35. MacCoy, M., 1996, *"Interpretive Design"*, *in New Design Thinking*, Van Nostrand Reihold, New York.

36. Maguire, P. J. and Woodham, J. M., 1997, *Design Politics in Post-War Britain*, Leicester University Press, London.

37. Manzini, E., 1998, *"Product in a Period Transition"*, *in The role of product design in post-industrial society*, Kent Institute of Art & Design. Kent.

38. Marcus, G. H., 1998, *Design in the Fifties: When Everyone Went Modern*, Prestel-Verlag Inc., New York.

39. Margolin V., 1994, *"Design and the world situation"*, *in The role of product design in Post-Industrial Sociality*, Kent Institute of Art and Design, Kent.

40. McDermott, C., 1988, *Street Style: British Design in the 80s*, Book Production Consultants, Cambridge.

41. McDermott, C., 1998, *20th Design*, Carlton Books Limited, London.

42. Mitchll, C. T., 1996, *"Increasing Scope"*, *in New Thinking in Design*, Van Nostrand Reinhold, New York.

43. Moggridge B. & Brown, T., 1999, *"Design Process Progress Practice"*, *in A New Challenge for design*, Design museum, London.

44. Morgan, C. L., 1999, *Logo-Identity-Brand-Culture*, Rot vision Book, Bugnon.

45. Morris, P. W., 1994, *The Management of Project*, Thomas Telford Services Limited, London.

46. Norman, D., 1996, *"Cognitive Engineering"*, *in New Design Thinking*, Van Nostr and Reinhold, New York.

47. Parish, K., 1986, *Design Source Book*, Macdonald & Co. Ltd, London.

48. Pirovano, N., 1990, *History of Industrial Design 1750-1850: The Great Emporium of the World*, Electa, Elemond Editori Associati, Milan.

49. Rams, D., *"The Responsibility of Design in The Future"*, *The Role of Product Design in Post-Industrial Society*, Kent Institute of Art & Design, Kent.

50. Rogers R., 1997, *Cities for a Small Planet*, Faber and Faber Limited, London.

51. Roozenburg, N. F. M. and Eekels, J., 1995, *Product Design: Fundamentals and Methods*, John Wiley & Sons, Inc., New York.

52. Rowe, Peter G., 1991, *Design Thinking*, The MIT Press, Cambridge.

53. Siman, H., 1984, *"Developments in Design Methodology"*, *in The Structure of Ill-Structured Problems*, John Wiley & Sons Ltd. Chic Hester.

54. Sparke, P., 1987, *Design in Context*, Bloomsbury Publishing Limited, London.

55. Weet, F. 1999, *Philippe Starck-Subverchic Design*, Thames and Hudson Limited, London.

56. Thackara, J., 1997, *How today successful companies innovate by design*, Gower Publishing Limited, Hampshire.

57. Vickers, G., 1990, *Style in Product Design*, The Design Council, London.

58. Vihma, S., 1995, *Products as Representations*, University of Art and Design, Helsinki.

59. Votolato, G., 1998, *American Design in the Twentieth Century*, Manchester University Press, Manchester.

60. Whiteley, N., 1987, *Pop Design: From Modernism to Mod*, The British Design Council, London.

61. Whiteley, N., 1993, *Design for Society*, Reaktion Books Limited, London.

62. Woodham, J., 1997, *Twentieth Century Design*, Oxford University Press, Oxford.

63. Zeisel, J., 1991, *Inquiry by Design*, University of Cambridge, Cambridge.

64. Zukowsky, J., Japan 2000, *The Art Institute of Chicago & Prestel-Verlag*, New York.

西文期刊

1. Buchanan, R., *"Wicked problems in design thinking"*, *Design Issues*, Vol. VIII, No. 2, Spring 1992.

2. Charter, M. & Belmane, *"Integrated product policy (IPP) and Eco-Product Development (EPD)"*, *The Journal of Sustainable product Design*, July 1999.

3. Efland, A., *"Conceptualizing the curriculum problem"*, *Art Education*, Vol. 23, No. 3, 1970.

4. Fahnstrom, D., *"Design trends in history"*, *Innovation*, Fall 1999.

5. Ggeorge, T., *"Understanding the product user: The Implementation of a User-Centred Design Approach"*, *The Design Journal*, Volume 3, Issue 1, June 2000.

6. Gunther, J. & Ehrlenspiel, K., *"Comparing designers from practice and designers with systematic design education"*, *Design Studies*, Vol. 20, No. 5, September 1999.

7. Kelley, T., *"Designs on the future"*, *Innovation*, Summer 1999.

8. Krippendorff, K. and Butter, B., *"Product semantics: Exploring the symbolic qualities of form"*, *Innovation*, Spring 1984.

9. Kristensen, T., *"Quality of life: A challenge to design"*, *The Design Journal*, Vol. 2, Issue 2, 1998.

10. Louridas, P., *"Design as Bricolage: anthropology meets design thinking"*, *Design Studies*, Vol. 20, No. 6, November 1999.

11. McDonagh-philp, D. & Lebbon, C., *"The emotional domain in product design"*, *Design Studies*, Volume 3, Issue 1, June 2000.

12. Ralph-Knight, L., *"Product design is about hitting the right buttons"*, *Design week*, 22nd October, 1999.

13. Rocha, C. and Brezet, H., *"Product-oriented environmental management systems: a case study"*, *The Journal of sustainable Design*, July 1999.

14. Walker, S., *"A discussion of the environmental: social and spiritual aspects of product design"*, *The Design Journal*, Vol. 2, Issue 2, 1998.